筝艺管窥

刘世楚 编著

华中科技大学出版社
http://press.hust.edu.cn
中国·武汉

图书在版编目(CIP)数据

筝艺管窥 / 刘世楚编著. -- 武汉：华中科技大学出版社，2024.9. -- ISBN 978-7-5772-1120-6

Ⅰ．J632.32

中国国家版本馆CIP数据核字第2024RD9819号

筝艺管窥
Zhengyi Guankui

刘世楚　编著

策划编辑：饶　静
责任编辑：康　艳
封面设计：琥珀视觉
责任校对：刘小雨
责任监印：朱　玢
出版发行：华中科技大学出版社(中国·武汉)　　电话：(027)81321913
　　　　　武汉市东湖新技术开发区华工科技园　　邮编：430223
录　　排：孙雅丽
印　　刷：湖北新华印务有限公司
开　　本：710mm×1000mm　1/16
印　　张：11.25
字　　数：174千字
版　　次：2024年9月第1版第1次印刷
定　　价：69.00元

本书若有印装质量问题，请向出版社营销中心调换
全国免费服务热线：400-6679-118　　竭诚为您服务
版权所有　侵权必究

序

随着退休人数的不断增加，老有所乐、老有所学、老有所为成为很多老年同志的共同意愿。刘世楚老师退休后学习、练习古筝七年多。近三年，他写了一部与其教学研究完全不同专业的图书《筝艺管窥》，实在令人感到意外，也深为敬佩。

书中既有对古筝艺术、理论的点滴思考，亦有对古筝练习方法的总结，更多的是对各流派考级曲目的分析评介。他是带着自己学习过程中遇到的难题、学习的感受和体会来思考并写作的，因此本书具有充分的实用性、知识性、普及性特色。

几十年的相处，刘世楚老师的和善、诚信和做事认真令我印象深刻。文如其人，深信刘世楚老师的作品能够给中老年、青少年业余习筝朋友们提供方便、助益。祝愿大作顺利出版，使中华传统古筝文化发扬光大，迎来更美好的明天!我是个音乐盲，为刘世楚老师大作写序，实在没有资格，聊表敬佩之心而已。

<div style="text-align:right">

湖南黄瑞云

二〇二四年正月二十七，时年九十有三

</div>

目录

第一辑　筝艺思考点滴　　/1

　　关于筝曲类别和筝曲弹奏类别的思考　　/3

　　关于筝谱记忆的思考　　/4

　　筝谱编配（订谱、编订、移植类）三原则　　/6

　　乐曲（筝曲和歌曲）演奏过程中的变奏技法种类　　/7

　　作曲的变奏手法有哪些？　　/8

第二辑　筝艺管窥　　/9

　　一、河南筝曲　　/11

　　二、山东筝曲　　/36

　　三、广东音乐和潮州筝曲　　/49

　　四、客家筝曲　　/76

　　五、浙江筝曲　　/84

　　六、陕西筝曲　　/102

　　七、古典筝曲和现当代筝曲　　/118

参考文献　　/170

后记　　/173

第一辑
筝艺思考点滴

关于筝曲类别和筝曲弹奏类别的思考

在学习中，经过比较和梳理，笔者认为筝曲大致可以分为三种类型。

第一类，创作类：包括作曲、改编（笔者将改编归入创作类，是因为筝曲的改编，对原曲的音乐意蕴、结构、段落层次和乐音等都做了很大的改动，在或浓缩、或扩展中形成了新的旋律音；最起码对原曲做了新的、具有"古筝化"特色的阐释和表现，故比照文学领域，将改编作品列入创作作品）。这一类筝曲的价值主要体现在筝艺发展和学术研究方面。

第二类，编配类：包括编订、订谱、移植。这一类筝曲的价值主要体现在应用方面。

第三类，传谱类：传谱（浙江筝派的王巽之先生、客家筝派的罗九香先生、河南筝派的曹东扶先生等都多有传谱事例）、记谱、整理修订。这一类筝曲是传统筝艺的精华所在，其价值自不待言，十分珍贵。

筝曲的弹奏可分为伴奏和演奏两类。

所谓伴奏（编配类的曲目大多是伴奏），就是对原曲的旋律音没有或少有改动，只是加了少许的装饰音或经过音（俗称"过门"）。

所谓演奏（创作类和传谱类的曲目大多是演奏），曲目意蕴丰富复杂、结构层次多、记忆量大、技术要求高。不少筝曲演奏作品都是筝艺发展和学术研究史上的标志性作品。

以上表述中关于类别的界定和功能价值的陈述，都只是相对而言的，因为很多曲目是意蕴、功能和技法相互交织、融合的。这一点需要特别说明。

关于筝谱记忆的思考

在学习古筝的过程中，乐谱的记忆也是难点之一。尤其是篇幅较长的乐段，能熟练、完整地记住乐谱是有一定难度的。

如何更快、更有效地记住乐谱，以下是笔者根据实践得出的感受和体会。

结构记忆

乐谱的构成一般有其内在结构，或起—承—转—合，或引子—慢板—快板—尾声，等等。还可以记住同一部分的不同段落。

采用这种结构记忆的方法，不但让整首乐谱"模块化"、明细化了，还有助于在演奏时胸怀全局，对每个乐段怎么把控都成竹在胸。

首尾记忆

所谓首尾记忆，是指每一个乐句，记住第一个音节和最后一个音节的乐音，就能把整句乐音全部串起来的记忆方法。

扩展来说，记住前乐句的尾音节和后乐句的首音节，对于连接的自然流畅很有帮助，能避免演奏时的"记忆短路"——老年习筝者常出现这种情况。

肌肉记忆

所谓肌肉记忆，是指在演奏时，运用规范、连贯的指法动作（如

"勾托抹托""三指轮""四指轮"等），能够把忘记了的乐音弹出来。钢琴学习中，也有这种说法。

旋律记忆

所谓旋律记忆，是指通过筝曲特有的旋律（或体现流派特色的旋律），来加强对乐谱的记忆。

记忆的方法因人而异，以上几点只是笔者的一孔之见。有些表达也是一虑之得，仅供参考。

筝谱编配（订谱、编订、移植类）三原则

充分表现词曲主题意蕴原则

筝谱的编配应充分表现唱词、曲目的主题意蕴。尤其是没有唱词的曲目，更需从音乐结构、段落层次、强弱速度、节拍变化、指法安排（含指法的亮点，譬如两个八度的撮弦、八度双托、八度摇、游摇、多弦摇、点音、双泛音、双手刮奏等）中充分领会曲目的主题意蕴，并在弹奏中予以正确的表现。

就近原则

哪个手指离所要弹的琴弦最近，就选择什么指法。避免舍近求远、舍简求繁，应以最小的动作去完成。

协调和平衡原则

筝谱的编配应充分考虑乐句之中、乐句之间、段落之间换指的流畅和音色的平衡。既不能造成手指之间相互干扰，又不能使音色失衡，影响主题的表现，还不能违反筝界普遍认同的一些套指的规定指法。著名古筝演奏家、教育家、作曲家、浙江筝派代表人物项斯华先生在所著的《每日必弹——古筝指序练习曲》中，对此有系统的归类和界定，共104曲，200多种指序。

乐曲（筝曲和歌曲）演奏过程中的变奏技法种类

装饰变奏：在保持主题基本轮廓的同时，通过加入各种装饰音符和音程的变化，使乐曲更加绚丽多彩。

对位变奏：以主题线性对位①的方式进行演绎，通常是对旋律进行声部与节奏的改变。

和声变奏：主题基本保持不变，但对和声进行改变，以音程、和弦进行、和弦顺序或和弦节奏的变化来展现变奏的特点。

节奏变奏：主题的基本节奏被改变，以强调不同的音符，或延长或缩短音符的时值，创造出新的节奏效果。

卡农变奏：卡农（Canon）起源于意大利与法国，是一种谱写乐曲的技法，意思是"同一旋律以相同或不同的音高在各声部先后出现，后面声部按一定的时距依次模仿前一声部"。运用这种技法的变奏，就是卡农变奏。

在音乐形态上，还可以在节拍、速度、调性等方面加以变化，形成一段变奏。

另外还有曲调变奏、音型变奏、特性变奏等。

变奏少则数段，多则数十段。变奏曲可作为独立的作品，也可作为大型作品的一个乐章。

① 线性对位是音乐术语，由瑞士音乐学家库特在1917年发表的《线性对位的基础》中创用。——笔者注

作曲的变奏手法有哪些？

变奏是作曲时用得非常多的手法，变奏既可以保持原来乐思的总体布局，又能够使主题各个侧面形象得到充分展现。变奏手法多种多样，任何音乐的要素都可以成为变奏的对象，这里面包括旋律线、节奏、节拍、调式调性、音色、音区、演奏法、和声、织体、曲式结构等。任何一个要素的变化或几个要素叠加在一起的变化，都可以成为一种新的变奏手法。

常见的变奏手法有以下几种：旋律线变奏，可以给旋律加花或者简化节奏；节拍的变奏，可以给节奏加密，也可以简化节奏，还可以改变节拍；调式调性的变奏手法，包括同主音调变奏、平行调变奏、五声调变奏等。

和声变奏手法，包括和声功能变奏、和声色彩变奏、和声节奏变奏、声部和织体层次增减变奏、改变织体类型变奏、改变织体音型变奏等。

第二辑
筝艺管窥

一、河南筝曲

（一）《小开手》与娄树华

《小开手》是河南民间乐曲，流行于遂平地区，又叫《开书》，原是用于"唱曲子"的前奏小曲。开手，具有"初次入门""活手练指"的含义。此曲在当地被作为初学古筝必须学习的"入门宝典"，也称《开手板》。

《小开手》是娄树华先生传谱的。1925年，娄树华在北京道德学社结识了来自河南遂平的魏子猷（1875—1936）大师。魏老出身音乐世家，对筝、琴、笛、箫、笙等都十分熟悉，尤其精通河南中州古调"乐中筝"。"乐中筝"意为乐器中的古筝，语出自唐代诗人崔怀宝《忆江南》："平生愿，愿作乐中筝。得近玉人纤手子，砑罗裙上放娇声。便死也为荣。"

在京期间，娄树华经常到魏家观赏并参加家庭音乐活动，诚心诚意、毕恭毕敬地向魏先生学艺，久而久之，因同道同好关系，遂就学于魏子猷先生门下。

娄树华后来在筝艺方面的成就与魏先生的教导与培养密不可分。对古筝艺术，娄树华历来是以继承传统、推陈出新为指导思想和行为准则的。这是他继承魏师之志、述魏师筝艺的一种动力！《小开手》经娄树华传谱后，河南筝派大师曹正先生为该曲订谱。

相较于《大开手》而言，《小开手》虽结构短小（全曲只有22个小节——第1—19小节重复一遍），对习筝人却是极为重要的曲目，对掌握传统筝曲演奏的技法、作韵特点具有重要意义。

关于演奏技巧，以下几点必须注意：

①乐曲为小快板（中速），轻松、流畅，一气呵成。

②托劈的连用及意义。

北派筝曲多用托劈，这是北方筝派最基础、最具特点的技法。托劈符合"中州韵"的特点，便于在同一弦上行腔作韵，化逆为顺，使指法安排更为方便与合理，富于变化，在音色和力度上，对比显得更加明显。该技法演奏时，以右手大指掌关节发力为主，右手需保持半握拳手型，虎口张合有致；为保证演奏的力度，可辅以无名指扎桩。同时，手腕保持放松，有利于运指有力，出音均匀并富有弹性。

③滑音的音位及处理方法。

按照河南筝派的风格特点，第3小节的滑音，应该从变徵音升fa向徵音sol滑动，而不是从十二平均律、严格意义上的fa音开始；第5小节弱拍上的下滑音也是如此，即回到变音升fa，而不是清角原位音fa。后面的下滑音fa也是这样处理。另外，该曲多处的羽音la也可以处理成变宫音si。这是河南筝曲主要由雅乐调式构成使然（王中山先生语）。

④该曲的颤音全部都是重颤。

（二）《关山月》欣赏

1. 筝曲《关山月》的编订和古琴曲《关山月》的衍变过程

古筝名曲《关山月》是曹正先生根据古琴曲移植、编订而成的。古琴曲《关山月》的形成及衍变过程较为复杂。

《关山月》原为汉乐府，属于"鼓角横吹曲"，是当时守边将士经常在马上奏唱的，后来被改编成古琴曲。

现存的《关山月》曲谱，较早见于1768年刊行于日本的《魏氏乐

谱》①，据说是明朝末年避难于日本的魏之琰所传，歌词就是唐代诗人李白的《关山月》。

1931年出版的《梅庵琴谱》，由徐立孙根据王燕卿《龙吟馆琴谱》残稿（梅庵所传）整编而成。其中收录的《关山月》一曲，音调与《魏氏乐谱》所载不同，而调式和气韵相近，但无歌词。

到20世纪50年代初，夏一峰、杨荫浏等将李白的《关山月》与琴谱重新配唱，成为现代广泛流行的"弦歌"②，此曲亦为入门的古琴曲。

清末山东民歌《骂情人》借用此调，因此还有一种说法，认为《关山月》为山东民歌《骂情人》改编而成，并由王燕卿加轮指，谱成琴曲。

1990年，北京琴家谢孝苹发表《海外发现〈龙吟馆琴谱〉孤本》，详述了在荷兰莱顿大学图书馆发现《龙吟馆琴谱》孤本的过程。作者在该琴谱中发现《关山月》与《梅庵琴谱》中王燕卿所传《关山月》基本一致。也就是说，早于《骂情人》一百多年，就已经有了同名、同曲调的琴曲《关山月》。

现在中国音乐学院古筝考级曲《关山月》，由古琴曲移植而成，编订者是中国古筝院校事业的奠基人、中国古筝一代宗师曹正先生。（以上梳理，多见网络文章《有关古筝考级曲〈关山月〉的那些小知识》）

2.筝曲《关山月》的内涵和演奏

该曲很短小，仅15个小节，D调，采用3/4拍（第12小节）和4/4拍。该曲曲式应是由乐句组成的、带有再现的"单段体曲式"。

全曲只有7个乐句，乐句之间都是前后呼应。前4个乐句均落于徵音——泛音，后3个乐句（包括"变化再现"的结束句）均落于宫音——实音。前6个乐句需重复一次。

曲虽短小，但气魄宏大，气韵刚健而质朴，抒壮士之情怀，真挚感

① 《魏氏乐谱》1943年辗转返回中国故土，受到音乐界、学术界关注。其古诗词曲谱、歌舞谱研究价值极高。——笔者注

② 弦歌最早出现在春秋战国时期，《论语·阳货》"子之武城，闻弦歌之声"，说的是孔子在武城听琴歌。《史记》中有"三百五篇，孔子皆弦歌之"句，意思是说诗经305篇，孔子都能边弹古琴边唱。——笔者注

人,富有浓厚的北方音乐风格。

该曲演奏伊始在低音区连续勾弦(为使音响更浑厚,可贴弦勾弹)。第3小节第1拍的高音re是高音do按出来的;第5小节前2拍"八度双托",是在大指双托的基础上加中指勾,它的奏法是大指托弹两根弦,而中指同时勾低八度音,3个音同时奏响(李萌老师语)。该小节第3、4拍,采用同音按和下滑连用的技法。

第8小节的2个上滑,第9小节、10小节第1拍的2个下滑都需做到位。第10小节的第2拍,十六分音符只弹前后2个音,中间的2个音是"以韵补声",属于节奏按音或定时按音。最后第15小节第3个音,是由羽音按滑到宫音。

附:

关山月

李白

明月出天山,
苍茫云海间。
长风几万里,
吹度玉门关。
汉下白登道,
胡窥青海湾。
由来征战地,
不见有人还。
戍客望边色,
思归多苦颜。
高楼当此夜,
叹息未应闲。

注释:

天山:颜师古注即祁连山,在今甘肃、新疆之间,因汉时匈奴称

"天"为"祁连",所以祁连山也叫天山。

玉门关:故址在今甘肃敦煌西北,古代通往西域的交通要道。

下:指出兵。

白登:今山西大同东有白登山。汉高祖刘邦领兵征匈奴,曾被匈奴在白登山围困了7天。

胡:此指吐蕃。

窥:窥伺,侵扰。

由来:自始以来,历来。

戍客:指驻守边疆的将士。

边色:一作"边邑"。

高楼:古代高楼多指闺阁,这里指戍边兵士的妻子。

译文:

一轮明月从祁连山升起,穿行在苍茫云海之间。浩荡的长风吹越几万里,吹过将士驻守的玉门关。

当年汉兵直指白登山道,吐蕃窥伺青海大片河山。这里就是历代征战之地,出征将士很少能够生还。

戍守兵士远望边城景象,思念家乡不禁满面愁容。此时将士的妻子在高楼,哀叹何时能见远方亲人。

(三)《花流水》赏析

1. 作品简介

《花流水》是河南大调板头曲代表曲目之一。20世纪30年代,曹东扶先生和一些同行曲友,历时一年多采访、收集、甄别、译谱、试奏、修改,终于挖掘整理出一批较为完整的板头曲,其中就有《花流水》(亦

名《高山流水》）。20世纪50年代初，曹东扶先生在中央音乐学院授课，就讲析过《花流水》。

板头曲即河南大调板头曲，也称"中州古调"或"中州古曲"，是开板演唱之前的器乐曲；有开场曲、前奏曲的意义；起到招引观众，让乐师们开指（或者活手）、调音、静场的作用。

该曲是河南最具代表性的板头曲之一。乐曲结构严谨，旋律流畅优美，节奏起伏多变，有鲜明的地方音乐风格和热情、硬朗、奔放的音乐形象；同时该曲还是河南南阳地区艺人们初次相见必弹的曲目，借用伯牙和钟子期将对方视为知音的历史故事，带有一定的礼仪含义。

该曲"没有明显的段落区分"，属于"八板体中的流水体"[1]。笔者这样理解："体"主要指作品的曲式结构；"流水体"是指《花流水》中的意蕴、韵味、节奏和技法等因素，在8个乐句（八板）中相互呼应、交融、协调，使乐曲如流水般自然畅快、优美动人、一气呵成。或者说，《花流水》的旋律发展是以乐句间的呼应、交融、深化与协调为结构方式的。

在长期的表演实践中，因板头曲常用于演唱的前奏曲，人们为了方便后面的演唱不断丰富、发展板头曲，并扩展结构、增加板数。本曲谱也是如此，远远超过了68板的限制。

本曲谱68板，加上结尾句的4板（如同第5乐句增加4板一样，增加了结尾句的4板），再加上曲谱规定的第二遍重复至第15小节，所以该曲实际演奏总共87板。

2. 作品简析

第1乐句（第1—8小节）。第1小节的中音sol，无论采用河南的快速托劈，还是在距弹奏弦两弦或三弦的位置扎桩（这个扎桩只是依靠点，不是发力点——发力点是大指掌关节），或是采用摇指替代快速托劈，都

[1] 出自黄宝琪老师。黄宝琪，女，古筝演奏家。1988年出生于山东青岛，毕业于中央音乐学院，现任中国民族管弦乐学会古筝专业委员会理事、中央音乐学院继续教育学院古筝专业教师、山东临沂大学音乐学院特聘教授。——笔者注

要给予重音头。这种技法在河南、山东筝曲中广泛使用，很有地方音乐的代表性特征。

另外，第5、6小节频繁出现前十六后三十二分音符的节奏型，应采用夹弹法演奏。

第2乐句（第9—16小节）的第9小节、第13小节、第14小节的旋律特点和技法要求与第1乐句相同；第16小节，韵味是重点。

第3乐句（第17—24小节）的第18小节下滑音速度要慢于上滑音速度。

第4乐句（第25—32小节）的第29—31小节是全曲音乐情绪和音高的最强点，右手的大撮与弹奏、左手的刮奏（或扫弦）须节奏合一、对齐；第32小节是前面流水段落的收尾。

在对以上4个乐句的梳理中，我们可以看到：第1、2乐句音头相同，音尾不同；第3、4乐句音头、音尾都不同。因此可以说，这4个乐句之间两两呼应，并且每个乐句之中，都存在"扬起"与"回收"的变化，相互呼应和协调。

第5乐句（第33—44小节）从33小节起，是多出四板的另外一个乐句。第36、37小节，连续的大撮带托劈，演奏时必须确定一个最好的扎桩点，并准确地运用揉按、滑、颤等技法。

第6乐句（第45—52小节）略。

第7乐句（第53—60小节）略。

第8乐句（第61—68小节）略。

结尾乐句（第69—72小节）略。

第5、6、7、8和结尾乐句，有以下几点需要注意：

①在乐曲前半部分弹奏的基础上，演奏者对乐曲的主题意蕴应有一个整体、深化的理解，即从对大自然（高山、流水）的热爱，到对美好生活的向往，再到对崇高精神境界的追求。

②第5乐句的音头与前半部分第3乐句的音头相同，这也是一种呼应和协调.

③第5、6、7、8乐句的音尾完全相同。尽管各乐句音头相异，但音尾都聚集到节奏型音组上来，不仅使乐曲结构严谨，也使乐曲韵味十足，

优美动人。

④第43、51、59、67小节中，都采用了升fa和还原fa的并列使用，应弹奏出两音的区别。

⑤从全曲来看，第32、49、50、60、66、67小节的同音按和综合技法的运用也需注意。

⑥全曲共运用花指3次、快速托劈（或者用摇指替代）4次、下滑音9次、上滑音136次等多种技法。

（四）《陈杏元落院》赏析

《陈杏元落院》和《陈杏元和番》是板头曲里的姊妹篇，经河南著名筝家曹东扶先生订谱，曹永安、李汴整理后，成为河南筝派写情筝曲中的代表作品之一。

该曲取材于河南豫剧《二度梅》，主人公是唐代吏部尚书陈日升之女陈杏元。杏元受奸臣卢杞陷害，被迫前往北国和番，行至雁门关时，她以拜昭君庙为名，在落雁坡企图投崖自尽，但恰好落入邯郸节度使邹伯符的院中被救。

乐曲描写的是陈杏元被救后向邹夫人倾诉自己不幸遭遇的凄切情景。乐曲属于八板体系，可分为三个段落。

第1乐段（第1—16小节），以中原特色的悲哀音调，将陈杏元投崖自尽的气氛表现得淋漓尽致；带着上下滑音的长摇更增添了悲剧的哀情。

第2乐段（第17—58小节），当陈杏元从昏迷中慢慢醒来，满腔悲愤使她陡然情绪激动，乐曲力度的加强更加突出了情绪的表达；之后的长摇和颤音则是表达了陈杏元对自己坎坷命运的茫然和无奈；接着，音乐的力度不断加强，节奏不断加快，终于由诉说转为一声声控诉：控诉自己悲惨的命运与不幸的遭遇。

第3乐段（第59—68小节），在结束乐段，下滑音及下行旋律的长摇

表达了陈杏元的绝望,虽然活了下来,但未必能逃脱自己的凄苦命运,乐曲在悲哀的旋律中结束。

该曲同《陈杏元和番》一样,也以"2521的音型"作为开头,借以展示乐曲的哀怨情绪,曲速缓慢,乐调凝重,上下滑音的运用使得乐曲旋律起伏多变,从而生动地表达了"落院者"与"和番人"遭遇极度不幸时的心境。与《陈杏元和番》一样,该曲突出一个"情"字,对乐韵十分讲究,乐曲极具感染力。

附:

河南板头曲简介

河南板头曲起源于宋朝,盛行于明清。"板头"一词初见于乾隆二十七年(1762年)《琵琶谱》。板头曲被称为我国传统民族音乐的"根本",是中华民族音乐遗产中的经典。板头曲是河南乃至全国的稀有乐种,也是中原古典音乐的代表流派之一。

板头曲的演奏原是为了"调音""活手""闹台",简言之,就是演出前的准备,后来发展为正式、独立的演出内容!

一首板头曲,由8个乐句组成,每个乐句8板(板即小节,每小节2拍),第5乐句多出4板,故其标准板数为68板。现存独奏板头曲50多首。按速度将板头曲分为两大类:一为慢板,均为一板一眼(每1小节第1拍为"板"、第2拍为"眼");二为快板(有"板"无"眼")。演奏时,习惯将"曲情相近"的乐曲连缀演奏。

板头曲的曲式结构十分严谨、规整,不允许随意改变,尤其是板数。

《二度梅》剧情简介

《二度梅》取材成书于清乾隆初年的白话长篇才子佳人小说《忠孝义节二度梅全传》,题为"惜阴堂主人(宣澍甘)编辑,绣虎堂主人订阅",共6卷40回。

宣澍甘(1859—1910),谱名懋甫,字雨人,号惜阴堂主人,浙江诸暨人,清末著名学者、经学家、文学家、书法家、教育家。共有16个剧种改编和演出过《二度梅》,包括豫剧、越剧、京剧、川剧、秦腔、汉剧

等，可见其影响非常广泛。

《忠孝义节二度梅全传》的故事梗概为，唐代肃宗年间，中原某地有一佳丽，名唤陈杏元。陈家有棵梅花树。正当花期，梅花喷香吐艳，忽一日，梅花树无缘无故枯萎。何故无风无雨花自残？梅花树枯萎当日，陈杏元在朝为官的父亲差人送来一个书童。这书童聪明伶俐、才貌过人，乃被奸臣残害的忠良之后，名唤梅良玉。原来，梅花自败是与梅良玉的身世应验。久而久之，陈杏元与梅良玉暗生情愫。

谁知好景不长，北国南侵，唐朝抵挡不住，就选陈杏元去北国和番。

当时凡前往番邦的人，都要登临边陲重镇邯郸的丛台作别家国。陈杏元和梅良玉也来到丛台之上。（如今的丛台上仍然刻着八个大字"夫妻南北兄妹沾襟"）

陈杏元泪别梅良玉，一步一回头，悲悲切切就要到达番邦。途经一处悬崖断壁时，陈杏元痛不欲生，跳崖寻死。没想到，竟然得一缕阴魂相救，救她的正是前朝因和番忧郁而死的王昭君！阴魂将陈杏元送回中原陈家，让她和梅良玉喜结良缘！

陈家院中的梅花树，就在梅陈完婚之日二度开放。

（五）《打雁》赏析

《打雁》是河南大调板头曲中一首流传较为广泛的乐曲。艺人们多年来不断丰富、润色与调整，使之在情节构思、曲调结构、音色技法等方面均有独到之处。该曲集叙事、状物、抒情于一体，表现人与动物之间的关系，这在筝曲中是很少见的选材角度。乐曲构思布局巧妙严密，以生动的音乐形象描绘了猎人打猎的过程和情景。

该曲由曹东扶先生传谱、订谱，何宝泉先生整理而成。

乐曲属八板体系，由3段构成（有的筝家认为乐曲由2段构成）：第1段（第1—16小节），第2段（第17—39小节），第3段（第40—68

小节）。

第1段描绘了一幅天朗气清、惠风和畅的画面。猎人是这一乐段主要的音乐形象，身姿挺拔、身手矫健。乐句主旋律反复多次递进，给人一种斗志昂扬、志在必得的感觉。

乐曲开始的sol音是由mi音按变而来；演奏中以大指摇——掌关节为轴心发力连续快速托劈，突出重音头，效果明快有力，颗粒感强；左手施以相应的按颤。同时，第3、4、5、11、12、13小节的空音（捂弦）也要做到位。

第2段，旋律生动活泼又极具歌唱性，仿佛雁群在天空翱翔、尽情嬉戏，猎人发现雁落沙滩时，迅速隐藏起来，此时气氛越来越紧张，因为躲藏在暗处的猎人正在瞄准、等待射击（第37、38小节）。突然，"嗖"的一声箭响，伤雁从空中坠落，血染全身。

第3段，右手交替弹奏八度音，结合中指连剔数弦和上下滑音的技法，形象生动地模拟受到惊吓之后的大雁骤然振飞时的鸣叫声。而后，乐曲突然变慢（第44、45、46、47小节），左手按音、滑音以及细密的小颤，运动升fa—sol小二度紧张的音程关系成功表现受伤孤雁的哀鸣与挣扎。

群雁的鸣叫声再次出现并渐渐变弱，曲速也渐渐变慢，形象地描绘了群雁徘徊于空中，不忍离去，但终因救不了同伴而高飞，最终匿迹于天边的情景。这一段fa音要向sol音游移按变，过程不宜过快，且伴以细密的颤弦技巧，以表现受伤孤雁的哀鸣与挣扎。

附：

摸鱼儿·雁丘词

元好问[①]

乙丑岁赴试并州，道逢捕雁者云："今旦获一雁，杀之矣。其脱网者悲鸣不能去，竟自投于地而死。"予因买得之，葬之汾水之上，垒石为

[①]元好问（1190—1257），字裕之，号遗山。太原秀容（今山西忻州）人。金代著名文学家，擅长诗、文、词、曲，以诗作成就最高。——笔者注

识,号曰"雁丘"。同行者多为赋诗,予亦有《雁丘词》。旧所作无宫商,今改定之。

问世间,情是何物,直教生死相许?天南地北双飞客,老翅几回寒暑。欢乐趣,离别苦,就中更有痴儿女。君应有语:渺万里层云,千山暮雪,只影向谁去?

横汾路,寂寞当年箫鼓,荒烟依旧平楚。招魂楚些何嗟及,山鬼暗啼风雨。天也妒,未信与,莺儿燕子俱黄土。千秋万古,为留待骚人,狂歌痛饮,来访雁丘处。

(六)任清志和《山坡羊》

任清志先生(1924—2000),亦名任清芝,河南叶县任庄人。任清志出身农家,家境贫寒,童年学过扬琴,14岁拜叶县古筝名家赵均安为师,刻苦学习,仅一年后走乡串镇为群众演出。1942年,18岁的任清志担负起养家的重担,与曲友结伴游走乡里,卖艺为生。1943—1945年,任清志进入县城话剧团,随团到河南各地演出。他的演奏形式多样,很受群众喜爱,有"一弹惊四起,三唱万家乐"的美誉!他说过:"看场合不同,大调曲子、小调曲子我都弹,但更偏爱小调曲子。"由于长期的积累,他逐渐形成了古朴醇厚、刚劲有力、剽悍豪放、幽默自然的演奏风格。

任清志是河南筝乐的代表人物之一,他对河南民间说唱艺术、戏曲音乐了解透彻。《乌鸦传》《朱买臣休妻》《大满串》《闺中怨》《送茶》《落院》等曲目是他常弹奏的,其演奏风格充满了河南地方乡土气息。曲剧《双叠翠》《哭周瑜》《慢垛》《阳调》《泣颜回》《满舟》《黛玉葬花》等也都是他的拿手好戏。

1956年,任清志进入郑州市曲剧团,从事伴奏、独奏和筝曲创作,创编曲目有《新开板》《幸福渠》《古山红花》《祖国新貌》《山坡羊》《百万雄师过大江》等。其中有的曲目被中国唱片社制成唱片,有的被中央

人民广播电台播放。1956年，他参加河南省首届戏曲观摩演出大会并获奖，后来在各种音乐会演中多次获古筝演奏优秀奖。

在筝技的改进和创新上，任清志先生也进行了一些探索和尝试，如改丝弦为钢丝弦，换小型外套义甲为大型内戴动物鳞甲；弹奏方法上采用大幅度的左手颤弦和大量的双撮，以及采用超过古筝最高音域的大三度的重按音。他还曾为了更充分、形象地演奏《幸福渠》，大胆设计并研制了一架50弦的古筝。

《山坡羊》（又名《状元游街》），是一首流传较为广泛的河南小调筝曲，是1949年后任清志依据河南民间音乐如曲剧曲牌"阳调""越调"中的部分曲调，以及一些过场音乐编写而成的。

《山坡羊》是唐朝时首都长安流行的歌曲，后来发展为词牌、曲牌。元代张养浩的散曲集《云庄乐府》中，以"山坡羊"曲牌写下的怀古之作就有七题九首，其中《潼关怀古》是韵味最为沉郁、情感最为深厚的一首。另外元代赵善庆著有《山坡羊·长安怀古》、陈草庵著有《山坡羊·晨鸡初叫》、宋方壶著有《山坡羊·道情》，均系同名曲牌。

该曲原为三段（三段的《山坡羊》筝谱笔者没有见到过），1951年改为五段。笔者以为该曲第1—9小节为第1段，第10—26小节为第2段，第27—42小节为第3段，第43—58小节为第4段，第59—74小节为第5段，第75—85小节为结尾。

《山坡羊》乐曲旋律优美，风格粗犷，结构严密，充分显示了河南筝曲的摇指艺术特色，以大指掌关节为轴心运指的快速托劈，运用游指拨弦法，弹奏时从离筝柱较近处渐渐向前岳山处移动，音色渐渐明亮。在游摇的过程中，右手的力度也不断变化，一般是由弱渐强；左手则需要进行大幅度的揉颤，从而获得夸张、极具表现力的艺术效果，将河南小调筝曲活泼、粗犷、泼辣的风格体现得淋漓尽致（参见盛秧主编的《中国古筝知识要览》）。

该曲欢快流畅，一气呵成，洋溢着喜悦之情。1955年全国民乐会演中，《山坡羊》获得大奖，深受人们喜爱。

（七）曹东扶和《闹元宵》

1. 曹东扶先生介绍

曹东扶先生（1898—1970），河南邓州人，河南筝派一代宗师和奠基人，河南曹派大调曲子创始人。曹先生出身贫寒的曲艺世家，幼时即遍尝人世辛酸，先后拜师于蓝文炳、赵锡三、马书章等艺人，学习唱腔及扬琴、古筝、三弦和琵琶等乐器；后与有名的大调曲子唱家汤寅侯、郝吾斋等多有来往，聚唱自娱。其唱腔高亢挺拔、抑扬委婉、声情并茂，有"曹派大调"之称，演奏技艺日益精湛。

曹先生组织强有力的班子，对大调曲子的曲牌、唱腔、伴奏等全面研讨习练，并将曲牌的前奏、间奏、尾奏进行规范统一；将老艺人口传下来的简单旋律及残缺不全的工尺谱，认真甄别、译谱、补充订谱、试奏和修改，终于挖掘整理出一批较为完整的板头曲，如《高山流水》《闺中怨》《落院》《打雁》等，成果丰硕。

1948年春，他发起成立邓县大调曲子研究社（后改建为邓县曲艺改进社），任副社长。1951年，他率领社员投入抗美援朝的宣传活动，亲自创编《渔夫恨》《解放邓县》等曲目并深入各乡镇义演。1953年，他参加河南省首届民间音乐与舞蹈会演，获中南局一等奖。曹先生独奏古筝、琵琶时，每一曲毕，台下即报以长时间的掌声，连续返场六七次，气氛热烈之至。会演后不久，他应中央音乐学院民族音乐研究所之邀，来京进行大调曲子录音工作。他特地邀约王省吾、谢克宗等人同行，所录大调曲子中包括曲牌50多个。此次北京之行，曹先生还录制了独奏及与同伴合奏的板头曲30多首，民族音乐研究所在此基础上出版了《河南曲子板头曲选》一书，曹东扶与大调曲子艺术旋即享誉全国！

从1954年开始，他先后应邀到河南艺术学院、中央音乐学院、四川音乐学院等高校任古筝、三弦、琵琶教师，其间创研出一套独特的弹奏技法，如摇指、游指、大颤音、小颤音、速滑音等，形成了独特的曹派古筝艺术风格。

曹先生先后创编《闹元宵》《变体孟姜女》《刘海与胡秀英》等古筝曲目，一部分被录制成唱片广传海内外。他还培养了一批卓有艺术造诣的学生，他们都成为国家及地方音乐院校、文艺团体的专家、教授和艺术骨干；曹先生的一子三女也都成为享誉中外的古筝演奏家。1964年，曹先生任河南省歌舞团艺术顾问，次年担任河南省大调曲子培训班主讲。

曹东扶一生以弘扬民族音乐为己任，是河南筝派杰出代表和奠基人，在中国筝坛具有重要地位，其名其事被载入《中国音乐词典》等书。

2.作品简析

《闹元宵》是曹东扶先生于1956年创作的。这一年元宵节，曹先生置身于南阳人民欢度佳节的气氛之中，内心十分喜悦和激动，于是创作了这首名曲。该曲和《庆丰年》（赵玉斋创作于1955年）、《纺织忙》（刘天一创作于1955年）一样，共同成为中华人民共和国初期不可多得的风格性古筝佳作。

乐曲音调优美明朗、活泼流畅，音乐形象鲜明生动，具有浓郁的地方色彩，描绘了元宵节到来时，人们锣鼓喧天欢庆佳节的民俗场景，真实地反映了人民群众积极建设国家与奋发向上的心境。

《闹元宵》采用引子部分加三段体的曲式结构来展开旋律。

（1）引子（第1—2小节）

乐曲伊始，作者以节奏自由、清新明朗的曲调展开一个干脆利落的刮奏，接着是一片带有滑音的、慢起渐快的双弦托劈和长摇，确定了全曲"闹"的基调；第2小节又是慢起渐快的双手交替弹奏的大撮，突出了元宵佳节热闹非凡的气氛，令人精神为之一振。

（2）第1乐段（慢板段，第3—74小节）

该段旋律优美，情绪平稳流畅，节奏活泼多变。从结构来说，该段可分为2个层次。第3—30小节为第1层次。该层次左手大量运用具有河南特色的大颤速滑技巧，生动地模拟唢呐声腔，韵味十足。第31—74小节为第2层次。其中第43—49小节是唢呐的对奏与合奏音效，演奏时要注意力度的强弱对比。第67—74小节是锣、鼓、钹等打击乐的模拟音效，演奏时要活泼、跳跃，强调音头的重音效果。这段锣鼓音效一般有3

种奏法：左手大指或其余手指在低音区快速扫弦，取和音音块效果；左手无名指在相应拍点上提奏重低音sol，模拟大鼓效果；左手食指在左侧弦段——码左，快速连抹高音弦段数弦。

（3）第2乐段（小快板段，第75—178小节）

该段是全曲的主体，情绪上明显比第1乐段欢快。曲作者将豫剧、曲剧、越调等河南地方戏的音调作为素材融于一体，曲调节奏活泼谐谑。左手配合右手提弹，如同锣鼓的节奏拍点，使得"闹"的情绪和场面更为活灵活现。该段演奏时须注意乐句的"语言性对话"音效，强调乐句之间的关联性与互动性，强调乐句的起始音与力度的强弱对比。

（4）第3乐段（快板段，第179—205小节）（含尾声）

该段取材于河南说唱音乐——河南鼓子曲，富有动感的节奏，将音乐推向高潮，充分展现人们满怀信心迎来新年的欢快情绪！

（八）伟大的民族情怀 动人的筝艺旋律——学习筝曲《苏武思乡》有感

1. 苏武简介

要深入理解并学习《苏武思乡》，还得从了解苏武其人其事开始。

天汉元年（公元前100年），苏武受汉武帝之命，以中郎将的身份持节（旄节，使臣所持信物，以竹为杆，柄长八尺，挂有旄牛尾，共三层，故又称旄节）出使匈奴。至匈奴后，苏武因事变被扣，几次"引佩刀自刺"，都被他人极力阻止。苏武伤愈后，匈奴感其义，多次利诱和劝降而不得，于是遣苏武至北海（贝加尔湖一带），"使牧羝，羝乳乃得归"（放牧公羊，公羊生了小羊才能回来）。

"廪食不至"时，苏武"掘野鼠去草实而食之"，时而渴饮雪、饥吞毡。尽管如此，他仍"杖汉节牧羊，卧起操持，节旄尽落"。

"留匈奴凡十九岁"间,苏武受尽折磨,却宁死不降匈奴,既保持了民族气节,又不辱君命。

汉昭帝始元六年(公元前81年)春,苏武终于如愿以偿地回到长安,"以强壮出,及还,须发尽白"。

班固在编写《苏武传》时,深感苏武的忠君爱国思想,对苏武推崇感佩之至。汉唐以降,衷心赞美苏武的民族气节和高尚人格的大有人在,试录其一。

附:

苏武
李白

苏武在匈奴,十年持汉节。
白雁上林飞,空传一书札。
牧羊边地苦,落日归心绝。
渴饮月窟冰,饥餐天上雪。
东还沙塞远,北怆河梁别。
泣把李陵衣,相看泪成血。

新中国成立以后,关于苏武的戏剧、曲谱和歌曲(李娜就有歌曲专辑《苏武牧羊》)不计其数。这就是苏武精神的续写和传承!

2. 作品介绍与简析

《苏武思乡》是河南筝曲中著名的板头曲之一,由曹东扶先生订谱。

该曲采用第一人称即音乐主人公自我倾诉的方式展开。全曲共68个小节,可分为2个部分:第1—44小节为第1部分,表现苏武对匈奴的反抗、对当下处境的怨愤;第45—68小节为第2部分,表现苏武对汉朝使臣名节的坚守和对回归故里的企盼。

第1部分,用低沉、缓慢且饱满有力的音调"倾诉",旋律一而再,再而三地呈现之后,人物怨愤的情绪累积起来,慢慢达到惊天地、泣鬼神的境界!苏武的崇高人格、伟岸形象跃然眼前!

第2部分，曲作者用典型的河南筝派标志音型（或该音型的变体音组）表现苏武的坚守和执着、激昂与信心。表现汉朝使臣苏武坚守名节时，曲作者用斩钉截铁的音乐旋律给予一再的肯定。如同《苏武传》中苏武所说的一样："臣事君，犹子事父也，子为父死亡所恨，愿勿复再言。"实可谓撼山易，撼苏武难啊！

表现苏武的企盼时，在激昂的旋律中，我们仿佛看到了亲人们的笑脸和身影；看到了老友们的期盼与热泪；看到了孩子们的可爱与童真！

企盼越美好，现实越残酷。结束句又回到了现实，苏武仍将坚守着、企盼着。乐曲虽为慢板，但不断出现的快节奏音型，使乐曲有一种紧张的律动感；节奏的变换也凸显了乐曲蕴含的激动情绪。演奏中应注意以大指掌关节为轴心发力的快速托劈要饱满有力，有时又需相应的力度变化，以保证音乐的连贯以及弹性。

（九）《上楼》简析

1.《上楼》简介

流行于河南遂平地区的中州古调《上楼》，是根据梁在平先生的《拟筝谱》[①]改编，曹正先生订谱。流行于河南南阳地区的《上楼》的姊妹篇《下楼》，也是由曹东扶先生订谱。

《上楼》和《下楼》均取材于《西厢记》。前者描写红娘得知老夫人同意张生和莺莺的婚事，心情非常愉快喜悦，又带有少女的顽皮天真，兴冲冲上楼要把此事报给莺莺，中途又产生作弄一下莺莺的想法。曲中既有外在情景的刻画，又有内在情感的描写；曲调欢快、活泼而轻盈。

《下楼》描写莺莺听到这一消息之后，心情激动、喜悦万分，飘然下

[①] 1938年9月自费刊印，我国古筝史上第一本筝谱，填补了"筝无专谱"的空白。共收15首筝曲，其中有《上楼》。——笔者注

楼的情景。乐曲轻盈、明快、欢悦。两首乐曲可以连奏，近于套曲形式，也可以单独演奏。在这两首乐曲中，都运用了"倒剔正打"①的技法，从而增大了音量，丰富了筝的表现力，使人物激动的情绪得到了酣畅淋漓的表现。

这两首筝曲中，有两种基本的触弦法。其一是夹弹法：在触弦前，无名指或小指需要压在将要弹的相邻的琴弦上；借助整个手掌发力，声音饱满结实，也宜于反弹。其二是提弹法：该手法在现当代筝曲中使用较多，弹奏前手指不触压琴弦，指尖直接触弦发音，不作停留；因手指摆脱了依托，手指和手型大为放松和灵活，对弹奏某些需要快速移位的音型较为方便。

《上楼》和《下楼》的演奏，需要把以上两种手法结合起来，灵活使用。中国古筝学会会长王中山十分重视夹弹法与提弹法的合理转换，并指出如果抛弃传统的夹弹法，就会在"演奏某些传统作品时往往力不从心，节奏变得很不平稳，音量变得很不均衡，甚至影响了音色的统一"。会长所言极是，我们习筝人当谨记！

2.《上楼》的演奏

《上楼》采用D调，2/4、3/4拍，中板②。全曲共40个小节，可分为17个乐句（不包括重复的小节和乐句）。

乐曲第1小节第1拍，起始音mi上滑到sol音，前八后十六分音符的节奏型的mi是"速滑"，fa音滑到sol音（记谱为半音关系的音通常是速滑）。第2小节第2拍采用提弹的抹托指法。第3小节又转用夹弹法，分别在低音re、低音sol弦上扎桩。第4小节分别是前八后十六、前十六后八分音符的节奏型。第5、6小节是大切分节奏型，中间的长音（1拍）应抬手臂以增强表现力，否则演奏的效果就比较"木"。第7小节3/4拍，二八节奏，上滑的音色要干净，停留的时值是半拍。

①剔指是河南筝派特有的指法。剔指在因演奏时因中指像踢腿时的动作那样迅速向外弹出而得名，剔指同勾指相比更为强劲有力。在河南筝派中，这种演奏方法也叫倒剔正打。——笔者注

②按照节拍器基本速度要求，中板就是中等的速度，为每分钟88个乐音。——笔者注

第9—14小节的指法与第1—6小节基本相同。第15小节的连抹最后一个音必须提弹（连抹与连托的最大区别在于手腕的高度，连抹重心靠后，走弦才更稳定、更顺畅——宋心馨老师语）。第17小节2个上滑音注意回松时间的掌握。

第27小节，4个下滑音须提前按弦，并注意不同的时值。第31小节的上滑须保持至第32小节下滑结束才能回松。第34小节有反复记号。结束句第35—38小节须保持速度，第39—40小节才作渐慢处理，并结束在大撮do音上。

附：

《西厢记》中的红娘形象

元代著名戏曲作家王实甫的代表作品《西厢记》，全名为《崔莺莺待月西厢记》，大约创作于元贞、大德年间（1295—1307），是我国古代戏剧史上的重要作品。

红娘是剧中必不可少的线索，在第七折里担任主唱，其影响力和男女主角不相上下，甚至在某些方面超越了主角。

王实甫在剧中塑造了一个善良、机智和泼辣的红娘形象，"红娘"也成了具有特殊意义的专有名词。

红娘地位卑下，在封建环境里身心严重受束缚，受到封建礼教的压迫。她天资聪慧，善于观察和学习，知道小姐有很多"假"处，就借用威严的老夫人和张生的病要挟小姐，让莺莺显露自己的真实想法；看到张生沉溺于情爱而丧失了志向，就劝他"当以功名为念，休堕了志气者"。

她正直、勇敢、睿智，拒绝张生"要用金帛拜答她"，乐于助人，不求回报；勇敢地指责郑恒蛮横无理、仗势欺人。老夫人悔婚，红娘镇定自若，对老夫人晓以利弊，让老夫人心服口服地改变主意。

《西厢记》中，红娘帮助张生变得越来越勇敢，帮莺莺大胆追求爱情，促使二人逐步走向成熟，最终有情人终成眷属。

在古代戏曲作品中，深居闺房的小姐在追求爱情时，身边总会有一个"红娘"出谋划策，予以周全。

（十）《小鸟朝凤》简介及演奏

1.《小鸟朝凤》的由来

板头曲《小鸟朝凤》流行于河南遂平地区，曲调流畅、风趣，与流传于南阳地区的《小飞舞》[①]以及泌阳地区的《百鸟辞凤》[②]"同出一辙"（林玲老师语），并各有妙处。

有的筝家还把《小鸟朝凤》与同类题材的潮州筝曲《画眉跳架》、山东筝曲《莺啭黄鹂》进行比较研究。笔者以为，这是一个很有意思的话题。

板头曲结构非常严谨、规整，讲究旋律的对称性和规律性，属器乐曲，又有大曲子（68板）、小曲子（34板）之分。《小鸟朝凤》就是34个小节的小型乐曲。

该曲通过小鸟归巢、鹤"唱"凤舞、百鸟合鸣的场面，表现了大自然的勃勃生机，展现了人们对美好生活的向往。

2.《小鸟朝凤》的演奏

要演奏好该曲，首先要熟悉和掌握河南筝派的风格与特点：

①对右手大指的突出运用。大指在乐曲演奏中的地位尤其突出，其中以大指掌关节为轴，运指发力的托劈密摇是构成旋律的典型奏法，出音扎实、饱满。

②边游边弹的游摇、游指拨弦法，又常伴以左手慢滑急颤，以求得更为丰富的音色变化，营造夸张的戏剧性音响效果。

③中指的剔指运用在其他流派中少见。剔指发力迅捷，用巧力取音，远胜于同为中指所弹的勾指（参见盛秧主编的《中国古筝知识要览》）。

该曲采用D调，2/4拍，共计34个小节、14个乐句（不包括重复的

[①]曹东扶先生创作的一首筝曲，收录于《曹东扶筝曲集》，人民音乐出版社，1981年版。——笔者注

[②]曹正先生所作，68板筝曲。——笔者注

小节和乐句）。各小节具体的演奏和技法运用梳理如下。

乐曲伊始的两拍托勾都采用夹弹法，根据手的大小找准适合扎桩的弦位；因音域较宽（从中音sol到倍低音la），平行挪位；轻颤时，手腕不要上下跳动。第2小节是八度夹弹，音符和音域的改变、自然扎桩的弦位也应随之改变。

第3小节连续3个上滑音，第3个是2度上滑（si到do），前2个是3度上滑。第5小节的花指是不计时值、装饰性的"板前花"，而且要从4小节第2拍1/4时值开始弹奏。第7小节采用抹托交替的提弹法，演奏起来更为顺畅（不少古筝演奏家在技术方面，都是取各家各派之长，很值得学习）。第9小节全部夹弹。

第10小节的花指是占时值的"正板花"。第10—12小节的第1拍采用提弹，3拍四十六分音符运用抹托指法。第13小节2个小附点的节奏型，大撮须加颤音。第15小节前八后十六分音符的节奏型，采用同音按技法，其中托和劈力度须一致。第15—18小节须作强弱对比，强时靠岳山弹奏，弱时近筝码弹奏。第22—23小节采用连托指法，23小节里的点音润饰，是正点音，出音靠手感的轻巧和弹性，而不是重力压弦。

第24—25小节有4个上滑音，采用夹弹演奏。第30小节有重复记号。第31小节、32小节第1拍都是模仿小鸟的叫声，应采用较自由的节奏，分别运用连托和托抹的指法，出音须轻灵而活泼。第33—34最后两小节运用夹弹法结束全曲。

（十一）娄树华和《渔舟唱晚》

1. 作者介绍

娄树华（1907—1952），河北玉田县人，古筝演奏家、教育家。娄树华青少年时期就非常热爱民间音乐并积极学习。1925年，他不堪继母虐待离家出走，来到北京拜道德学社魏子猷先生为师学筝。1935年，娄树

华参加中国音乐旅行团,赴欧洲旅行演出,到瑞士、奥地利等国,最后绕道莫斯科回国,所到之处皆受到赞扬和推崇,是我国最早把古筝介绍给世界的人。1936年2月,娄树华再度赴欧。后来,他应上海百代公司特邀录制了《天下大同》《关雎》,这是他唯一留下的珍贵音像资料,也是近代古筝史的重要作品。

1936年魏子猷逝世后,娄树华便以筝艺传播为己任,在魏子猷传谱的中州古调基础上,移植大量古琴曲、江南丝竹曲等曲目,充实了筝曲的内容;并改变工尺谱记法,在工尺谱右侧记板眼节奏、左侧注明指法,这种古筝指法谱便于人们演奏。1940年以后,他南下南京,开始了古筝的艺术普及工作。娄树华编有《筝学讲义》,并使用专用的古筝指法谱,编定了《古筝练习曲21首》以及用于表演和教学的《古筝曲选集》,极大地推进了古筝事业的发展。

1949年6月,娄树华回京,在华北大学(现中国人民大学)学习,加入农工民主党,因多年积劳成疾,回家疗养沉疴,终因不治,于1952年5月16日逝世,年仅46岁。

2. 作品简析

《渔舟唱晚》是娄树华先生于1938—1939年间根据明清古调《归去来》为素材加以编创而成。也有人说《渔舟唱晚》是山东筝家金灼南将盛行于民间的传统八板曲《双板》《三环套日》《流水激石》等曲连缀改编而成的。

当今广为流传的《渔舟唱晚》是经由筝家曹正先生订谱的娄本。娄本前半部分与金本相同,故业内有娄本是在金本基础上"再度编创而来"一说。

曲名源于唐代诗人王勃《滕王阁序》中佳句"渔舟唱晚,响穷彭蠡之滨"。

1949年后,著名音乐家黎国荃先生根据同名筝曲改编为小提琴曲。该曲于是在世界范围内广泛流传,吕思清、盛中华、俞丽拿等著名小提琴家都曾倾情演绎过。1984年,中央电视台选取电子琴演奏的《渔舟唱晚》(黎国荃编创,浦琦璋演奏)1分36秒至2分43秒乐音作为天气预报

的背景音乐，成为国人最熟悉和喜欢的乐曲之一。

《渔舟唱晚》以歌唱性的旋律，形象地描绘了夕阳西下，晚霞斑斓，渔歌四起，渔民们满载丰收喜悦荡桨归港的欢乐情景，表现了作者对祖国美好河山的赞美和热爱！

该曲共计112个音节，大致可分为20个乐句，整体可分为慢板（第1段）和快板（第1段、第3段）两大部分。

黄宝琪老师认为，如果要以层次相区别的话，全曲可分为5个层次：第1层次（第1—9小节）、第2层次（第10—21小节）、第3层次（第22—38小节）、第4层次（第39—105小节）、第5层次（第106—112小节）。下面仍以段落为序予以探析（音节的划分参照林玲主编的《社会艺术水平考级全国通用教材：古筝》收录的《渔舟唱晚》筝谱）。

第1段（慢板，第1—38小节）旋律优美，极具抒情性。左手的揉、吟等演奏技巧，展示优美的湖光水色——渐渐西沉的夕阳、缓缓流动的帆影、轻轻歌唱的渔民……给人以"唱晚"之意，抒发作者内心的感受和对景色的赞赏。乐句与乐句之间，基本上是上下对答（第16小节第1—2拍与第3—4拍、第27—32小节与第33—38小节），结构规整。如歌的音调将秀美的风景呈现在人们面前。

第2段（快板一段，第39—72小节）的旋律从前一段发展而来。从全曲来看徵音是旋律的中心音，进入第2段出现了清角音fa，使旋律短暂离调，转入下属调，造成了对比和变化，紧接着音调逐层递降，生动模拟出渔夫荡桨归舟的摇橹声及远处的回响，使音乐活泼并富有生趣。

第3段（快板二段，第73—112小节）旋律进行时，运用一连串的音型模进（递升或递降）及变奏手法，突出古筝特有的按滑叠用的催板奏法，速度渐次加快，力度逐渐增强，情绪也逐渐高涨，再以大幅度刮奏（第106小节）表现渔舟竞逐归港的热烈场面。

在高潮突然切住后，尾声缓缓流出，其音调是第2段下行模进乐句的紧缩再现（第107—110小节第1拍），全曲最后结束在宫音上，出人意料又耐人寻味。

该曲首次运用上行厉音技法以及五声基础上进二退一渐次反复的手法，恰到好处地表现了渔舟唱晚，欢快之声响彻湖滨夜空的优美夕景。

经古筝大师曹正先生传谱和半个多世纪的传演，臻于完善，成为20世纪30年代以来国内外流传最广、影响最大的一首古筝独奏曲。

附：

古曲《归去来》

古琴曲《归去来》又名《归去来辞》，最早见于1511年的《谢琳太古遗音》。曲作者说法不一，据《太音传习》记载，此曲是后人根据陶渊明的《归去来兮辞》而作的琴曲；杨抡《太古遗音》载"按斯曲之文，乃晋陶潜所作也"；《醒心琴谱》中《归去来辞》之题解曰"宋末元初俞琰所作，依陶渊明辞而成曲也"。

该曲流传甚为广泛，在琴界的古谱中，有超过30部琴谱都收录了《归去来辞》，可见这首琴曲的地位。

山东筝家金灼南简介

金灼南（1882—1976），又名金葵生，号秋圃居士，清末庠生（18岁考取秀才），山东临清金郝庄人，著名筝家。

金灼南出身音乐世家，自幼受家庭环境影响，爱好民间音乐，喜好古文、诗词、书艺。金灼南受其父亲金克俭（精乐理、擅抪筝）教导，潜心研习筝艺。青年时，他走遍大江南北，寻师访友，集众家之长于一身。其风格古朴典雅，声纯音正，运指肉甲并用，终成一家，称为"金派"。

1957年，金灼南受聘担任山东省文史研究馆研究员，同年与人创立琴学研究会。1958年以后，他先后于南京艺术学院、山东省立艺专（今山东艺术学院）任古筝教授，其间撰写的《筝学探源》至今仍有重要的学术价值。金灼南传谱的筝曲有《流水激石》《禹王治水》《穿花蜂》《渔舟唱晚》《庆丰收》等。

二、山东筝曲

（一）《天下同》简析

《天下同》是山东琴书的前奏曲，音乐和谐、委婉、优美、古朴，并具有浓厚的地方色彩，由著名古筝大师曹正先生订谱。

《天下同》是山东琴书的小板曲牌。小板曲牌的长短不定，格式灵活。该曲牌有曲无词，是演唱琴书前乐器齐奏的乐曲，也就是戏曲音乐中通常说的过门儿。

该曲一个突出的指法就是勾托，有筝家称它为古法（古法弹奏都低音很厚）。演奏中须"大兴小附，重发轻随"[①]，"重发"是中指用力，"轻随"是大指跟随。所以，曲中有的乐段要贴弦弹奏。

笔者以为该曲可分为12个乐句，根据曲谱规定的重复段落，总共须弹奏69小节。其技术重点和难点如下。

第7小节升fa的上滑尤须准确把握。第10小节的下滑音强调滑的过程。第12小节第一拍中的升fa、上滑也须到位。第38、39小节同音按，同音按的地方需注意右手弹奏的同时，左手按弦，讲究双手配合。第41、42小节的升fa，按高以后（这里的音高不是"十二平均律"要求的音高）要颤（重颤或密颤）。这种指法在山东筝中用得很多。每个地区的音高都有自己的特点，我们只有认真地体会和积累，才能得心应手地运用。

该曲需要掌握的技术点不少，如连勾、连勾与连托的衔接、同音按、升fa、升do和跳音，以及前八后十六分音符的节奏型、前十六后八分音符的节奏型等。应该说《天下同》是一首技术含量较高的筝曲。

[①] 阮瑀（约165—212）《筝赋》语。阮瑀，字元瑜，东汉末年的文学家、建安七子之一，音乐修养颇高，被蔡邕称为"奇才"，其著作《筝赋》后人评价极高。——笔者注

（二）《凤翔歌》简析

1. 作品简介

《凤翔歌》是山东琴书曲牌中的唱腔曲牌，有词有曲。山东琴书是山东著名的曲艺品种，又称"唱扬琴"或"山东扬琴"。山东琴书在明代初期兴起于郓城一带农村，最早为民间小曲子联唱体，渐渐发展为老百姓普遍参与的"庄稼耍"，最后发展为城市的职业性演唱，清末民初达到鼎盛。

山东琴书是具有较高历史与文化价值的说唱艺术。山东琴书由多人表演，居中坐唱，其他人分坐两侧，以唱为主，用俗言俗语说白或对白；后发展为以"凤阳歌""垛子板"为主要曲调，并穿插少量小曲说唱的音乐形式。山东琴书因文化内涵与独特的表演形式，在2011年被正式列入第三批国家级非物质文化遗产名录。

乐曲借用民间神话"龙飞凤翔"的意涵，形象地描绘了祖国欣欣向荣、腾飞向前的美好景象。乐曲短小精致，曲调明朗活泼，具有乡土气息，是学习山东筝曲的"开手"曲目之一。在20世纪50年代初期，山东筝派著名筝家高自成先生吸收河北梆子、河南豫剧的部分曲调，创作了《凤翔歌》。

高自成先生首次在古筝演奏中使用了古琴泛音的演奏方法，创造性地采用了双手弹奏和弦、三指连托、连剔、连挑等奏法，增强了古筝的表现力。乐曲旋律优美华丽，具有热烈欢腾的气势，较之原曲，艺术张力和感染力大为增强！

2. 作品简析

《凤翔歌》分2段，共8个乐句，46小节，旋律大致相同。同一旋律分别在中音区、高音区弹奏。该曲极具山东筝曲（北派古筝）轻巧灵动的特点，第1小节可采用夹弹法，亦可采用扎桩辅助的提弹法。第一个大撮mi音迅速上滑后，应及时"回松"，再弹第二个mi音。而第3小节

中的mi音上滑后就不必及时"回松"，可稍慢。

第4小节的大撮是带有附点的大撮，一拍半的时值须准确，弹奏可手臂带动，避免右手比较"木"地等时值。第6、7小节的上滑音与紧接着的下滑音mi的弹奏，左右手应配合。第8小节第1拍的la音和do音是"同音按"，这是山东筝常用的"小托劈"技法，其优美朴实、灵活顺畅的风格，不同于河南筝"大托劈"激情奔放、大气磅礴的风格。第11、12小节是2组连托，最后1个音转换为提弹法。

第17小节连续4个上滑音，每完成一个音时，左手要保持住，弹奏下一个音时，左手同时"回松"原位，此处弹奏可循环练习至熟练为止。第18、19小节是2个相同的小节，一强一弱，做对比变化，强音在右边弹奏，弱音靠左边弹奏。结尾句，注意反复记号和"跳房子"记号的区别使用。

（三）《四段锦》赏析

《四段锦》是山东筝派代表曲目之一，由筝家赵玉斋编曲。赵先生从山东老八板乐曲中筛选出《清风弄竹》《山鸣谷应》《小溪流水》和《普天同庆》四首大板第四[①]的筝曲连缀编创成《四段锦》。

1953年，曹正先生推荐赵玉斋先生到沈阳音乐学院任教，这是赵先生音乐生涯中的又一个转折点，他正是在这段时间创作完成了《四段锦》。

赵先生继承传统，又加以创新：在演奏技术上，大胆吸收钢琴的弹奏技法（如《普天同庆》中用连续的三连音将音乐推向高潮）；大胆运用大幅度的刮奏；曲末运用饱满有力的和音；乐曲结构方面打破了原有民

①山东筝曲"大板第一"表示慢板曲，"大板第二"表示中慢曲，"大板第三"表示中速曲，"大板第四"为快板曲。——笔者注

间筝曲的程式，四首乐曲联弹，形成虽个别独立，又相互关联、巧妙横生的套曲。

四首筝曲分《清风弄竹》（第1—34小节）、《山鸣谷应》（第35—68小节）、《小溪流水》（第69—102小节）、《普天同庆》（第103—133小节）四部分。为了表述方便，每首筝曲又单独另计音节。

《清风弄竹》第1乐句（第1—5小节）表现出了山东筝的韵味和风格，如"清风"拂来，十分悦耳动听！第1小节的2拍并不是单独4个音，而是连续性地推来（这里的弹奏恰恰不能有明显的颗粒感），重颤后的si音往do音靠，并快速回滑。第5小节可作轻弱处理（区别于首音节的明亮）。第8、9小节，同音反复，使用明显的密颤，颤音的加入起到了润饰的效果。第31、32小节，4组相同的指法，音型反复、音量的强弱对比是要点，第2组应渐慢渐弱。结束小节，渐慢应慢在三十二分音符的re音上，然后和音结束。

《山鸣谷应》（第1—34小节）应紧接着前曲的和音，吸气，立刻下手！抹指连到双音，收在重颤do音上。下一段（第2—10小节）当中，应淋漓尽致地运用大指小关节的托劈。如果速度和密度跟不上，就应放慢练习，不仅要练右手的弹奏，还要练习左手滑音的韵味。因为这一乐段按音、颤音、打音，连接得非常频繁，左手要跟随右手的旋律，灵活地予以配合。第20—24小节是一长串的连续小关节托劈，技术难度大一些：节拍和节奏、托劈时值的均衡、速度的稳定以及乐音的颗粒感，都须准确把握；第一遍弹完后，不作任何渐慢或变速处理，直接再来一遍，第二遍弹至末尾时要作渐慢处理。第34小节第1拍的刮奏应像急刹车一样刹住，并为接下来的演奏做好准备。

《小溪流水》（第1—34小节）流畅、优美，速度可稍慢，需要演奏出音乐的流动性。第1乐句（第1—5小节）中，第3、4小节比第1、2小节快；弹奏八分音符时，不应强调单个音的颗粒感，而丢失了流动性；演奏逐渐以中音区为主转向以低音区为主，须注意乐音的饱满与厚度。第二遍反复稍稍加速。结尾处第32、33小节，在第33小节里的re音上慢弹，然后突然加速弹过第34小节。

《普天同庆》（第1—33小节）是全曲最热闹、最高潮的乐段，要保

证饱满的情绪。该乐段的特点是运用非常多的花指。除此之外，还须注意双音、左手按滑音的配合。第1—20小节连续后半拍的弹奏力度要足，正拍的刮奏要刮足。这里花指的变化很大，时而前半拍，时而后半拍；时而一拍，时而只占半拍；时而以三连音的方式出现，时而又以整体的花指出现（林玲老师语）。面对这种情况，只有静下心来，找出它们的联系和区别，把拍子打清楚、唱清楚再弹（弹时，心里数着拍子）。节奏感越准确、稳定，热烈喜庆的效果就越好。第21—28小节是一长串三连音的音符，采用抹托指法，必须保证基本的节奏准确。连续大指演奏，手不要跳，手跳容易出错音，弹出来的音也不清楚、不扎实，需注意手的稳定和放松（王晶老师语）。第一遍结束后，连接是非常紧凑的，完全没有喘息的时间，但必须严格按拍子来——食指是一个小重音。第二遍弹完之后，有一个渐慢和收束，收在一个刮奏上，然后用一个很和谐、很肯定的和音结束全曲！

全曲速度由慢至快，层层推进，给人以丰富多变的感觉。整首乐曲在末曲《普天同庆》左右手交替弹奏模拟民间锣鼓喧天的和音中层层推向高潮，并以饱满有力的和音结束全曲！

（四）《汉宫秋月》赏析

山东筝派代表曲目之一的《汉宫秋月》为"六八板"曲式结构，是由流传多年的工尺谱整理而成的古曲。工尺谱是我国传统的记谱方法之一，世界上只有三个国家发明了乐谱，意大利的五线谱、法国的简谱，以及我国的工尺谱、减字谱等。工尺谱出现的时间比西方早很多，早在唐代就基本成型。工尺谱最早是制造乐器笙的工匠为了避免笙管装上之前散乱无序，在笙管上刻写表示顺序的字，这个字后来演变成了这个位置的笙管的音高名，也就作为记谱的"谱"字。

《汉宫秋月》十分讲究左手吟、揉按、滑、颤等技巧的运用，以缓慢

的节奏，刻画了古代深锁宫闱庭院里的宫女们的悲惨遭遇。《汉宫秋月》音韵古朴雅正，乐风哀婉缠绵，表现了宫女们对月伤情、望月思亲的悲怨情绪。

《汉宫秋月》为大板第一，属慢板筝曲。

演奏时，乐曲开始的六连音花指有两种弹法，可用一般的小花指，亦可用更深沉一些、力度稍大些的花指，以渲染悲凉气氛。

两个变音 fa 音与 si 音有偏升的趋向，需要注意左手按变、揉弦的力度、速度、深浅的变化。左手揉弦须根据乐曲的需要进行轻重、快慢等变化，以达到细腻的演奏效果。

演奏中的困难和疑惑大多是读谱的问题，如 fa 音和 si 音都使用回滑，速度非常快，但不能省略回滑，否则就失去了山东筝的特点和色彩。

曲中的托劈基本是扎桩时大指小关节托劈。这种技法的运用与河南筝有些相似。如果说河南筝的风格是粗犷、豪放，那么山东筝的风格则是秀美、细腻。河南筝与山东筝揉弦时都采用大揉方式，像老人在吟唱，速度较为缓慢，但很有分量，给人以沉郁之感。

因为作品表现宫女们的悲惨遭遇，表现她们的悲怨愤懑情绪，所以作品的基调应是悲情、低沉的。这一点从作品的第 1 乐句就应建立起来。所以，第 1 乐句（第 2 小节的第 3、4 拍）是附点音符的变体，1 个八分音符转变为 2 个十六分音符；第 8 小节的 4 拍，si 音的回滑与 la 音的下滑连接要自然流畅。

第 13 小节，re 音的回滑与 sol 音的上滑都须弹到位。第 15、16 小节中间的连线（la 音的上滑与连线）的时值须准确。第 18 小节的第 3、4 拍，中、高音的转换与 la 音的按变，也须到位。第 24 小节的第 4 拍、第 25 小节的第 2 拍（双托或双劈带花指），有两种弹法，既可运用胳膊的力量双劈弹奏，亦可运用手腕的力量双托弹奏。

乐曲一般演奏两遍，第二遍比第一遍的速度要快些（有的筝家为了丰富乐曲的艺术表现力，在演奏第二遍时，以低八度音弹奏）。

当今所传谱本中，以山东筝家高自成、赵玉斋、韩庭贵先生各自整理编订的谱本最为常见。

（五）《高山流水》及赏析

1. 作品介绍

山东筝曲《高山流水》是山东筝派代表曲目之一。在民间，艺人们常常把具有相同板式、相近的结构和速度的乐曲连缀成套演奏，以表现多面的音乐形象。该曲是由《琴韵》《风摆翠竹》《夜静銮铃》和《书韵》四支山东大板曲组成的套曲。

这四支套曲在20世纪50年代被冠以"高山流水"之名，在全国流行开来并受到高度关注。"高山流水"所蕴之义与四支小曲内容并无多大关联，但各小曲标题与音乐内容却很吻合（因此也有人称此曲为《四段》）。

该曲在山东筝家的曲谱及演奏中，有以下几种不同的版本：

①赵玉斋先生的版本，以四支乐曲的连缀成套演奏。

②韩庭贵先生的版本，开始是左右手的和声自由交替运用，曲末是双手自由刮奏，以表现流水洋洋入海之意。乐曲虽取材古韵，但冠名"高山流水"实则为歌颂祖国的大好河山以及对美好生活的赞美（也有艺人们常演奏此曲，借以表达以乐会友，寻觅知音之意）。

③高自成先生的版本，直接删除了《书韵》一曲，增加了引子。曲末运用饱满的和弦，隐喻高山的巍峨壮观。

本文讨论的曲谱是据高自成先生编曲的版本，也是《社会艺术水平考级全国通用教材：古筝》收录的版本。

据高自成先生口述，此曲原为山东大板套曲中的四首琴曲（《琴韵》《风摆翠竹》《夜静銮铃》《书韵》）连缀而成，1955年，高自成先生遵照周总理的建议对原曲进行改编，总理建议把最后一段《书韵》拿掉，因为此曲与前三曲的意境不协调，1960年定名为《高山流水》。该曲名为对自然景物的描写，实则表现了老百姓对生活的执着追求。

1957年，高自成先生受聘到西安音乐学院民乐系讲学，1986年出版了他编著的《山东筝曲集》。

山东筝曲《高山流水》是继《庆丰年》之后，又一首深受筝界欢迎的作品，是山东筝乐的代表作品之一。

2.作品赏析

山东筝曲《高山流水》的引子部分（第1、2小节）由4组和声构成，演奏时应注意音色干净，避免杂音，采用提弹法（落手即弹）。和声之后的刮奏，由慢渐快，刮奏的弦数不局限于谱子上的4组，无论是下行还是上行刮奏，收尾时都要落到旋律音上。和声和刮奏都应采用中速偏慢的速度。

第3小节开始各曲的演奏。弹奏此曲整体应注意三点：保持山东筝的总体风格；坚持各曲的技术要求；理解曲谱的要求，技术处理到位。

（1）第1曲《琴韵》（第3—37小节）

《琴韵》曲风平和典雅，曲调模仿古琴韵致，旋律行进和平舒缓，少有跳动，左手除fa音、si音是为轻巧的快速滑音外，其他音按滑平和缓慢。上滑音上滑速度较快，下滑音速度较慢。大的揉弦，有吟揉的感觉，尤其要注意fa音、si音的音准。

（2）第2曲《风摆翠竹》（第38—71小节）

该乐段着重运用大指小关节快速托劈技法，取音清脆，曲调轻快流畅，描绘了幽幽翠竹迎风摇曳的生动姿态，令人有置身万象更新的大自然怀抱之中的感觉。

第38小节si音的滑音不要过快，否则少了柔美的味道。后面第39、第40、第43、第44小节的处理方式和效果要求与第38小节相同。第46、50小节中的下滑音稍慢。第50—59小节注意中低音的弹奏向双抹的指法转换。第64、65小节si音的回滑，以曲谱为蓝本，但不局限于曲谱的要求。

（3）第3曲《夜静銮铃》（第72—105小节）

此曲由民间乐曲曲牌《八板》演化而来。乐曲旋律完全由中指负责，以勾的指法拨奏低音，大指则在主旋律音后半拍花奏，生动地模拟一串串铃声。旋律起伏跌宕，富于动感变化，展现了宁静的夜中忽然响起銮铃声声，一行骡马队伍走过的画面，勾勒出古时候马帮翻山越岭艰难运

输的意象。此曲是筝曲中以中指独奏旋律的代表曲目。该部分在全曲中恰似涓涓细流汇成急流飞瀑，其一泻千里之势，令人拍手称奇！

演奏《夜静銮铃》技术要点有两个：特别多的时值长短不一、位置前后不同的花指；该乐段几乎将所有的旋律音都集中在中指上。

第72小节从勾的主音re音开始，第73、74小节就发生了花指位置的变化，从第73小节前一拍的后半拍转变为第74小节后一拍的后半拍，尽管位置变化了，但花指时值不能变。

演奏《夜静銮铃》的难点从第80小节开始出现：因为速度越弹越快，容易产生"后点踩前点"的情况，因此节奏不能乱；花指的演奏不能影响旋律音的演奏；第86—94小节，因为花指中长花和短花（时值一拍和半拍）交替出现，读谱时一定要严格按照时值准确弹奏。

表面上看，《夜静銮铃》谱面不复杂，只有单音的主音、花指两种元素，但弹下来会发现，节奏的多变带来主音的多变，包括音乐律动不停地颠倒、重新排列组合。所以，这一乐段训练的核心就是节奏的准确性！可以借助节拍器，先规整地训练节奏，待规整训练没问题后，再进行伸缩性训练！

（4）尾声（第106—112小节）

第106、107小节将之前的速度收回来，第108、109小节是切分音型与大撮音型的转换。第110、111小节是和声与刮奏的呼应，至最后的琶音结束！

（六）《铁马吟》欣赏

1. 《铁马吟》的创作背景

1985年，赵登山等人出访印度，代表国家参加在印度举行的国际打击乐艺术节，需要一首参赛曲目。赵登山所在的吉林省歌舞团大力支持他参赛。赵登山在词作家王英惠先生的大力协助下创作和构思，二人商

定以寺庙钟声为素材，顺利地创作了这首筝曲。

作品生动描述了《铁马吟》的音乐形象，并用一诗很好地概括了整首乐曲的形象和意境：

> 山峰悄上白玉阶，
> 古墙探出菩提叶。
> 莲花座前香火幽，
> 铁马轻声唤明月。

乐曲描绘了一派安详、幽静的景象：安静、空旷的庙堂，庭院中香烟缭绕，佛声阵阵，挂在庙宇屋檐下的铁片（即铁马）随风摆动，相互撞击连连发声。曲调缓慢而深沉，演奏者需气定神闲、沉着宁静，切忌浮躁。

全曲以"铁马"为引，铺展出"兰若①庄严、莲台整肃的气氛，弦上有孤灯诵佛之止寂祥和，有铁马迎风之清越幽静，亦有梵宫鸣钟，群山震动"（俞辰瑶演奏《铁马吟》的解说词）。

笔者以为，乐曲对铁马声响的吟诵，其实质就是对人文情怀的吟诵，这是乐曲的主题意蕴！

1986年，筝曲《铁马吟》在第一次全国古筝学术交流会上引起轰动。该曲还被《社会艺术水平考级全国通用教材：古筝》选为古筝考级八级曲目。

2.《铁马吟》曲作者介绍

赵登山（1933—2021），山东菏泽郓城人，古筝演奏家、教育家、作曲家，山东筝派代表人物之一，曾任中国音乐家协会古筝学会副会长，还是第二批国家级非物质文化遗产名录古筝艺术（山东古筝乐）代表性传承人。

① "兰若"：梵语音译词"阿兰若"的简称，原为比丘习静修行的处所，后泛称一般佛寺。——笔者注

赵登山自幼酷爱民间音乐，8岁起向多位老艺人学习坠琴、软弓胡和古筝等。

1950年，赵登山拜师于赵玉斋，专攻古筝。1953年，赵登山赴东北音乐专科学校（今沈阳音乐学院）继续深造音乐理论，兼习擂琴①，同时受校方聘任讲授山东琴书课程。

1954年，赵登山在东北人民艺术剧院歌舞团（今辽宁歌舞团）工作，后调入吉林省歌舞团，参加中国民间古典音乐巡回演出团，在全国各大城市公演。赵登山还曾先后参加东三省联合举办的哈尔滨之夏音乐会、沈阳音乐周等大型演出。

1958年，他创作、创编了古筝独奏曲《春到田间》《欢庆节日》《松花湖泚歌》《山谷回声》《茨儿山》《云湖天河》，坠琴独奏曲《坠子小调》《欢乐的日子》《琴书二板》，软弓胡独奏曲《笛笛歌》《村话》等；与他人合作古筝、高胡重奏曲《春来早》《浏阳河》《唱起洪湖水怀念周总理》，还有朝鲜民谣变奏曲《清津浦船歌》等，影响甚广。

1985年，他创作了至今仍具有广泛影响的著名筝曲《铁马吟》。其后，他又创编了古筝独奏曲《凤求凰》《广陵行》《岁》，古筝合奏曲《洛阳春》等。其作品在国内外广泛流传。

1987年，赵登山在长春成功举办独奏音乐会。1992年，赵登山任扬州师范大学客座教授，多次应邀赴国内外参加各种演出、讲学，深受欢迎。

赵登山先生为弘扬中华古筝做出了突出的贡献，2013年，中国音乐家协会古筝学会授予其"中国古筝艺术杰出成就奖"。

3.《铁马吟》的旋律发展和技法运用

该曲采用G调，分别使用2/4、3/4、4/4、5/4拍子，共计128个小节（其中4/4拍运用最多，有77个小节，5/4拍只有第56、58、111小节），全曲共有68个乐句。全曲可分为3个乐段：第1乐段（第1—33小

① 又名雷琴，是民族拉弦乐器中个性和特色最为鲜明的乐器之一，由山东著名民间音乐家王殿玉根据山东坠琴创制。——笔者注

节)、第2乐段（第34—66小节）、第3乐段（第67—128小节）。

下面依次对各乐段的主题意蕴、旋律发展，以及技法运用进行梳理。

（1）第1乐段（第1—33小节）

该乐段包括引子部分（第1—11小节），第1—4小节倍低音与超低音的大撮、倍低音的小撮，以及第8—11小节泛音加揉弦，都是《铁马吟》的环境描写，或者说是对吟诵起到烘托作用的环境描写。引子中第5—7小节，既是引子，也是全曲的主干旋律（后面的旋律发展都是主干旋律的变奏、加花或扩展）。

乐曲伊始（第1—4小节），在低音区拨弦，节奏自由，声音深沉、遥远，带有散板的性质。第8—11小节的演奏，可采用右手的大指与小指在筝码附近作泛音，左手揉颤，生动刻画出余音袅袅的意境，犹如在模仿钟声，"引子部分奠定了整首乐曲静谧安详的格调、氛围"（参见盛秧主编的《中国古筝知识要览》）。

第12小节主题（主干旋律）进来之后，不断地变奏和扩展，模仿古琴的奏法和音色，讲究韵声衔接自然，营造出平和、幽深的意境，直至第33小节该乐段结束。

（2）第2乐段（第34—66小节）

该乐段通过2轮先高起然后下行推进，形成旋律发展的线索。尤其是第二轮（第45—51小节）下行推进后，在倍低音区（第52—58小节）对音乐素材进行较高难度的综合处理（与第1乐段第25—33小节采用的手法相同），然后再接一段泛音。

该乐段从34小节起是一组"流动的音型"（黄宝琪老师语），要求小撮音色干净、清透，不能有杂音。第39小节为避免音色干涩，可适度按滑。第59—66小节的泛音，双手泛音可采用双手分指弹，大指和小指的配合、起落时间要一致，音色和节奏要准确；双手泛音向单手泛音转换时，手型变化要及时，乐音连接要流畅。

（3）第3乐段（第67—128小节，第121—128小节为尾声）

该乐段第67—72小节是泛音之后的过渡与连接。第73—93小节是一组4/4拍的"流动的音型"，在低音和倍低音区对主干旋律进行更大范围的变奏和扩展（有别于第2乐段第46—49小节在高、中、低音区对主干

旋律进行变奏和扩展）。

其后，经第94—96小节的过渡和连接，旋律又回到3/4拍的高、中、低音区位置，为后面在倍低音区和超低音区对音乐素材进行第三次综合处理，以及泛音段落的第二次到来，奠定了基础。

笔者以为，曲作家这样的构思和安排独具匠心，也非常大胆，没有对生活素材的深切感受，没有对艺术美的执着追求，没有对人文情怀的感同身受，是难以做出这样的处理的！

梳理至此，笔者特别提出几点，供喜欢《铁马吟》的习筝朋友参考：

首先，进入主干旋律后，乐曲运用了不少滑音，这些滑音有的是节奏滑音，有的是装饰滑音，还有上滑、下滑、滑揉结合或滑颤结合，因此演奏中要准确予以区别和表达。乐曲中滑音的运用延续了山东筝曲特色，山东筝曲的滑音掺杂着婉转的回滑。一音多韵的滑音则借鉴了古琴演奏的技法，相较于一音一韵，这种技法更加圆润、缥缈，也更加形象地表达了作品的主旨。

其次，乐曲第56、58、111小节都采用了5/4拍推进旋律发展。有人称5/4拍是"怪拍子"，不常用。因为5/4拍是3/4＋2/4拍（或1/4＋4/4拍）组成的混合拍子，要是用不好，容易让听众觉得没头绪，产生凌乱的感觉。赵登山先生大胆运用这种不常用的拍子，既凸显了乐曲的情感变化，增强了感染力，又丰富了音乐语言，使节奏更加多样化（频繁地变换2/4、3/4、4/4、5/4四种不同的拍子），增强了乐曲的层次感和变化性，有助于演奏者表达复杂的情感或展现音乐独特风格。

最后，作者在第2乐段第34—38小节、第45—49小节和第3乐段第73—80小节、第86—93小节、第97—101小节，先后5次用"流动的音型"、唱和的方式、变化的织体，在不同音区反复、充分地表现和描写铁马的"吟声"，让人叹为观止。

笔者以为，作者反复地表现和描写铁马"吟声"，实际上是从不同侧面歌颂人文情怀内涵，其含义博大而深邃；在艺术上也起到了悦耳动听、韵味绵长的效果，如同著名现代诗人徐志摩写诗一样，通过运用复沓和变体复沓等手法，使诗歌悦耳动听，韵味无穷。

三、广东音乐和潮州筝曲

（一）《过江龙》简析

1. 潮筝的调式种类和特点

《过江龙》是潮州重六调筝曲，是潮州筝曲中很有代表性的作品，由"外江乐"潮州化而来（即该曲由汉乐被潮州筝吸收、发展而来）。

了解潮州筝乐的调式种类和特点，有助于更好地理解《过江龙》。

潮州筝曲有五种调式：轻六调、重六调、活五调、反线调、轻三重六调。

"轻""重"，是相对音高变化而言，"重"是乐音偏高的意思。

轻六调也称轻三六调，是各种调式的基础，有流畅、轻快的特点，代表曲目是《开扇窗》《平沙落雁》《思凡》《浪淘沙》等。

重六调也称重三六调，以特点和代表曲目分为两类，一类是表现沉稳、深情、反思情绪的乐曲，如《昭君怨》《柳青娘》等，一类是表现诙谐、轻松情绪的乐曲，如《寒鸦戏水》《杨柳春风》《画眉跳架》等。

活五调也称活三五调，是潮州筝乐中最具特色的乐调之一，被称为"弦诗母"。该调式 re 音比十二平均律的 re 音稍高，其特点多表现悲愤、缠绵、哀怨的情绪。

反线调多表现诙谐、活泼的情趣，代表曲目有《倒骑驴》《杨柳枝》等。

轻三重六调曲调情绪活泼、悠然风趣。（以上内容见四川音乐学院陆晶老师视频讲座）。

2.《过江龙》简析

当今《过江龙》的演奏谱本，以郭鹰（郭鹰传谱、曹正记谱、轻六调）、杨秀明（杨秀明订谱，重六调、40板）、林毛根（林毛根演奏、李萌记谱，重六调、40板）三位潮乐名家所传的演奏谱为常见和流行。本文讨论的是杨秀明先生订谱的谱本。

该曲可分3段，第1段（第1—40小节）为慢板，节奏缓慢舒展，主要表现萧索清秋无法排遣的复杂情感。第2段（第41—80小节）、第3段（第81—119小节）分别运用拷打（拷拍、闪板）和催奏手法对第1段进行变奏，使相同的音乐主题产生了不同的情绪变化。第2段以切分节奏为主，旋律变得迟疑，意在表达欲言又止的复杂情绪。第3段则连续使用快速的十六分音符，借"催奏"的手法把乐曲情绪推向高潮，使人思绪万千。

《过江龙》曲调深情、沉稳，寓情于景，表达在山川寂寥、天高云淡的萧索清秋时节，人们无法排遣的复杂思绪。乐曲对左手的作韵要求很高。此外，左手还要随着右手的弹奏辅以不同力度的按、颤、揉、滑乃至蜻蜓点水似的点音等技法，以修饰润色右手所弹乐音。

下面就该曲的演奏特点做简要梳理。

第1乐段（第1—40小节）第2小节第2拍mi音的下滑音从fa音上下滑更好。第5小节、第29小节2个si音的上滑，以及第7小节、第9小节、第22小节的3个fa音的上滑，都须把握好音准。变音的音准掌握是第1乐段的重点。

第2乐段（第41—80小节）是对第1乐段的重复变奏，使音乐主题产生不同的情绪变化（欲言又止的迟疑情绪）。配合这一主题，第63—77小节以切分节奏为主，弹奏切分音时，加上吟弦会有更好的音乐效果。

第3乐段（第81—119小节）仍然是对第1乐段的重复变奏，不过速度快很多，这在潮州叫催奏。催奏是潮筝最常用的变奏手法。"催"指的是一种带规律性的变奏，通过用同一种节奏型或加花的手法将一首乐曲的各小节连为一体，将长短不一、松散自由的原曲变得整齐一律、聚而不散，使乐曲变得多样化。催奏的一种形式是1拍里有2个音（1个重音、

1个非重音，第1乐段存在大量这样的音型和小节）。

全曲最后的2个si音带揉，落在sol音上。

（二）《旱天雷》欣赏

1. 《旱天雷》简介

该曲是影响广泛的经典广东音乐作品，最早见于丘鹤俦所作《弦歌必读》[①]。广东民间音乐家严兴堂先生据《弦歌必读》中《三宝佛》[②]第2段《三汲浪》改编成扬琴曲，更名为《旱天雷》。

20世纪初，社会如"久旱"，沉闷而令人难耐，曲作者追求"五四"新思潮，呼吁国民革故鼎新，故以《旱天雷》为曲名（民族音乐以"雷"为曲题的，前所少见）。曲作者的时代精神、深厚的技艺、大胆的创新使得该曲成为广东音乐的经典作品。

古筝曲《旱天雷》是据扬琴曲移植而来的，《旱天雷》还有钢琴、竹笛、二胡、三弦等多种演奏版本。

2. 《旱天雷》的演奏

本文探讨的是林玲编订的古筝曲谱《旱天雷》。该曲的演奏应尽可能运用提弹法，因为提弹的音色比夹弹更为清晰、干净，更能体现该曲奋发向上的意境。

该曲采用D调，4/4拍，全曲共计30个小节（不包括弱起小节和重复的小节），可分17个乐句（不包括重复的乐句）。

[①] 丘鹤俦（1880—1942），广东音乐奠基人之一。《弦歌必读》初版为1916年石印出版，1921出版了增刻本。——笔者注

[②]《三宝佛》原为琵琶曲，由《担梯望月》《三汲浪》《和尚思妻》三支曲组合而成。——笔者注

乐曲伊始的弱起小节（或称不完整小节），四十六分音符最后一个音sol音应采用弯曲大指小关节的提弹托。第1小节前3拍是八度跳进，触弦即发声。第2小节连接第3小节的地方是跨八度大跳，容易错音，须单独反复练习。第3小节第3、4拍2个变音（si音）只按弦一次，注意"回松"时机，否则会对听觉效果造成影响。第4小节注意正板花指与托音sol音的连接。第6小节第2拍，采用四点技法。

第9、12、19、24—26小节都有四十六分音符的密集音型，有时是勾托抹托，有时是抹托抹托，无论采用哪种技法组合，都需注意稳定性。手部状态稳定才有利于速度的提升。另外，手部稳定，运指幅度小，才能减少错音。

有几个地方的板前花指，如第10、15、16、18、22小节，提前半拍弹奏，旋律才流畅连贯。第20小节3个变音fa音，只按弦一次，注意乐音的不同时值和"回松"的时机。第27小节低音la音的下滑音应是一个大二度。第28小节的"反复记号"与第27、29小节"跳房子记号"需要格外留意。第30小节的结束音是一个长音效果的快速勾托，需手部放松反复练习。

附：

广东音乐简介

广东音乐又称"粤乐""广府音乐"，是流行于广东珠江三角洲一带的民间器乐组合形式，形成于19世纪中晚期，前身主要是粤剧过场音乐和烘托表演的小曲，后来发展成为独立演奏的器乐曲。广东音乐旋律流畅优美，节奏活泼轻快，深受大众喜爱。它是一种标题音乐（简单地说就是有文字作标题的音乐），结构以简驭繁，以多样的器乐、宽广的音域、丰富多变的表现手法来写景、抒情、状物。广东音乐具有浓烈的地域色彩，有着特殊的艺术魅力。

广东音乐擅长描摹生活环境和自然景物，欣赏和关注传统的生活情趣，给人们带来轻松积极的感受。除发展传统曲目和引进外来曲目，不断有作曲家、演奏家丰富着广东音乐的内涵。广东音乐的代表曲目有

《雨打芭蕉》《旱天雷》《双生恨》《三宝佛》《步步高》《平湖秋月》《娱乐升平》《赛龙夺锦》等。

广东音乐的乐队早期的配制多用二弦、三弦、月琴、横箫、提琴（近似板胡），俗称"五架头"，也叫"硬弓组合"。其演出场合较为广泛，或为戏曲演出的垫场，或在茶楼、酒肆由流浪艺人表演，或为婚丧喜庆奏乐，或为百姓自娱。20世纪20年代初，广东音乐从上海的江南丝竹音乐中吸收了二胡，将外弦改为钢丝弦，把乐器夹于两腿之间演奏，称为粤胡或高胡；并从潮州音乐吸收了秦琴，加上原来流行于广东的扬琴，乐队大为扩展。

20世纪50年代以来，广东音乐有了很大的发展，音乐工作者对广东音乐的相关资料进行搜集、整理，并对广东音乐的和声、配器等进行研究改革，创作并演出了《春郊试马》（作曲家陈德钜1954年创作的作品）、《月圆曲》（原始版本由黄锦培创作于1942年，1956年该曲被重新编成三拍子的民乐合奏曲）等一系列优秀曲目，出版了不少乐谱。2006年5月20日，广东音乐被列入第一批国家级非物质文化遗产名录。

《旱天雷》扬琴曲作者严兴堂先生简介

严兴堂（约1850—1930），又名严公尚，外号"严老烈"。严兴堂是一位在音乐的表演、创作、研究领域都颇有建树的音乐家，创办过广东戏剧研究所，还为电影配过乐；擅长演奏扬琴，总结出了"右竹演奏法"，即演奏时右竹奏旋律，左竹奏衬音，衬音增多后，逐渐成为旋律的组成部分，使曲调更加欢快流畅的演奏法。右竹演奏法丰富了扬琴的表现力。

他改编了十几首乐曲，以加花和衬音、坐音①等手法，将外省传入广东的琵琶曲《三宝佛》的第二段《三汲浪》改编为《旱天雷》；将牌子《寡妇诉冤》改编为《连环扣》；将《到春来》改编为《到春雷》；将外省

① 又称助音，扬琴传统技法之一，是衬音的另一种形式。坐音有多种，如左坐音、右坐音、单坐音、双坐音、三坐音、高位坐音、低位坐音、交叉坐音等。——笔者注

同名小曲改编成《卜算子》《寄生草》等。

这些乐曲是广东音乐中最早署有作者姓名的作品，在20世纪20年代后期至30年代初极为流行，至今仍影响甚广。严兴堂对广东音乐的发展做出了突出的贡献，其徒弟罗绮云的扬琴独奏《倒垂帘》唱片流传至今。

（三）《开扇窗》及演奏

1.《开扇窗》和潮州筝派简介

《开扇窗》是潮筝轻六调，结构短小，其变奏含有"拷拍"和"三板"的变奏雏形。该曲曲调流畅、完整，是很好的学习潮筝的开手曲。

《开扇窗》乐曲表达的是对美好景色、美好生活的无限憧憬和向往。

从篇幅上看，作品似乎稍嫌"单薄"，但从两个乐段的重复变化手法审视，《开扇窗》是我们了解中国传统音乐基本变奏技术的又一佳作（王中山先生语）。每一位演奏艺人都会根据乐曲旋律走向采用独特的运指和变奏方法，因此相同乐曲会有多种版本的曲谱，《开扇窗》也不例外。本文探讨的《开扇窗》曲谱是《社会艺术水平考级全国通用教材：古筝》收录的曲谱。

潮州筝派又称"南筝"或"韩江丝竹"，是我国重要的古筝流派之一。有人称中国古筝北方以河南、山东学派为代表，南方主要以潮州筝学派为代表。

潮筝源于中原古筝，流行于广东潮州、揭阳、汕头等地区，是潮州弦诗乐的重要组成部分。由于地理便利之故，潮筝在东南亚地区也广为流传。

潮州音乐有悠久的历史，在重大的社会变迁（如"永嘉之乱""安史之乱""靖康之难"等）中，中原汉人大规模南移，中原的音乐文化也随

之传播。潮汕大地先后迎来了唐宋的燕乐、雅乐①、宋元的南戏②，明清的正字戏、潮剧、西秦戏、外江戏等多种剧种，并受中原文化的熏陶和影响。

潮州筝谱和潮州音乐秉承一脉，均用古老的"二四谱"记谱，用潮汕方言吟咏歌唱，极具特色。潮州筝曲整体上呈现出细腻柔婉、清丽典雅的音韵风格。

潮州音乐因其独特的艺术特点和地方风格、丰厚的民族民间音乐遗产、扎实广泛的群众基础、大量的经典乐曲，在文化艺术宝库中占据特殊地位。

2.《开扇窗》的演奏

《开扇窗》采用D调，4/4拍。全曲共52个小节（不包括重复的小节），可分2个乐段，第1—26小节为第1乐段，第27—52小节为第2乐段，2个乐段均为26小节。全曲亦可分为25个乐句（不包括重复的乐句）。

乐曲的演奏采用提弹法（提弹法能很好地表达乐曲清新灵动的情绪），并以花指（板前花）引出乐曲的旋律，练习时可在预备拍第4拍的后半拍开始弹奏；第1小节后3个音（紧邻琴弦）可采用连托指法，并注意中音do音与第2小节大撮mi音的衔接。

变音的掌握是潮筝学习的要点。潮州音乐的音程是"七不平均律"，与国际通行的"十二平均律"对比，几个音有较明显的差异，si音略低，fa音略高。在不同的调式中，si音和fa音有更明显的差别，甚至在同一调体的乐曲中，因旋律倾向和演奏者不同，两音也有高低的差别。所以，si音和fa音音准的掌握必须坚持"听"（尤其要有听觉记忆和听觉指导）"唱""弹""对比"4个环节；第2、4小节的大撮要掌握好"回松"的时

① 燕乐又称宴乐，是宫廷饮宴时，提供娱乐欣赏的歌舞音乐；雅乐，即典雅纯正的音乐，指帝王朝贺、祭祀天地等大典所用的音乐。——笔者注

② 起源于宋元时期的传统地方戏曲之一，迄今有1000多年的历史，代表作品有《荆钗记》《白兔记》《拜月亭》《杀狗记》等。——笔者注

间,长音须弱奏并加微颤。

第1—4小节是第1乐句,起句用清丽明亮的花指带出,开门见山、直抒胸臆,犹如一阵清风扑面而来。

第6小节上滑至sol音,re音出现时"回松"。第8小节大指按弦上滑,便于其他手指的演奏及保持纯净的音色。第10、14、18、19小节是变音连续使用音型,直至26小节处(第23小节第2拍四十六分音符的高音do音可不作上滑,以"后点音"的方式处理),右手运用各种组合手法及左手施以揉按技巧尽情展示古筝的独特魅力。"从谱面上看,(这一乐段)音符组合疏密相间,气息变化张弛有序,乐句划分清晰明了,音程高低错落有致。"(王中山先生语)

从第2乐段(第27—52小节)开始,速度应快于曲谱规定的每分钟92个乐音的速度。第27—37小节的大撮,旋律往上走,运用大指小关节演奏(避免不弯曲小关节的直接法),不要提前贴弦准备,做到触弦即发声,这样音色更干净。弹奏时,左手要轻轻地、有弹性地捂弦。节奏是一拍一个音。

第38—50小节的演奏须注意以下几点:

①离弦弹奏,避免出现杂音。

②充分发挥大指小关节的作用,以一定的力度,使乐音的颗粒感明显。

③动作幅度要小,触弦果断、迅速。

④手掌和手指呈圆形状态。

⑤肩、臂、手背都要放松,呈圆形状态,手掌避免上下跳动。

⑥节奏是一拍一个音(第27—36小节)或一拍两个音(第38—50小节前两拍)。

结尾第51—52小节做突慢处理,加花可长一点,弦数也可多一点,但无论长还是短,最后都要落到主音do音上。

这一乐段演奏手法极为单纯,纯净的八度加之短促的止音处理,使音乐给人以惊喜之感。看似全新的旋律,其实是上一乐段前11小节减字变奏;在处理这一乐段时,除了注意旋律的差别,还要注意节奏的变化,更要区分前后情绪的不同。

从第 38 小节开始，音乐突然变得纷繁起来，犹如进入了一座姹紫嫣红的大花园一样，运用潮筝各种加花变奏手法，使音乐充满生机。绵绵不绝的八分音符紧密衔接，容易使人理不出头绪，找不到起始，其实它是上一乐段第 12—26 小节的加花变奏而已，并非全新的素材。

这样巧妙的处理，使看起来比较冗长的乐谱，听起来却格外新颖别致。

可见，了解和把握传统筝曲的变奏手法，对于我们学习和欣赏古筝艺术、进一步研究民族民间音乐多么重要。

附：
音乐理论中的变奏技法种类

变奏技法包括装饰变奏、对应变奏、曲调变奏、音型变奏、节奏变奏、卡农变奏、和声变奏、特性变奏等。在音乐形态上，还可以在拍子、速度、调性等方面加以变化而成为一段变奏。变奏少则数段，多则数十段。变奏曲可作为独立的作品，也可作为大型作品的一个乐章。

（四）《千声佛》赏析

1. 《千声佛》产生的文化背景

《千声佛》是一首佛曲。我国的宗教音乐主要有佛教音乐、道教音乐、伊斯兰教音乐、萨满音乐（有萨满信仰的人群求神、祭祀时采用的一种融乐、舞、歌三位于一体的音乐形式）、傩音乐（傩坛祭祀中巫师吟唱的仪式歌曲，代表曲目有《上坛歌》《请师歌》《送神歌》等）、迎神赛社音乐等。

唐代是汉传佛教音乐最为盛行的时期，唐朝将近三百年的历史中，有多位统治者信奉佛教。统治者的态度，推动了佛教音乐的兴盛。

大唐盛世，佛教音乐繁荣，曲目繁多。据任中敏教授[①]对敦煌卷子中的500余个乐名进行考据研究，发现其中有佛曲如《婆罗门》《悉昙颂》《散花乐》《归去来》《太子五更转》《十二时》《百岁篇》等281首。

在唐代南卓编撰的音乐史料《羯鼓录》、宋代王溥编撰的《唐会要》中也有佛曲曲名的记载，宋代陈旸编撰的《乐书》中，载有《普光佛曲》《弥勒佛曲》《如来藏佛曲》等几十首佛曲。

佛教音乐还吸收、融合了民间音乐的元素，不断发展变化。中国佛教音乐从地域上大致可分为南北两派：南方佛乐以委婉、清秀为特点；北方佛乐则深受印度音乐的影响，呈现古朴、典雅、庄重和肃穆的特点。

2. 梁在平和《千声佛》

《千声佛》传谱最早见于梁在平先生编订的《拟筝谱》中，是流行于潮州等地的庙堂音乐（乐谱无词），具有南方佛曲"经外音乐"的特点。

梁在平先生（1910—2000）生于河北高阳县北蔡口村一个书香世家，是我国著名的古筝演奏家、教育家。

梁在平是20世纪30年代中国古筝艺术界的巨擘。他自幼对民间音乐有浓厚兴趣，尤爱琴、筝，先后师承史荫美、魏子猷，深得中州古调"乐中筝"之精髓，一生为中州筝艺的推广传播做出了巨大贡献。

梁在平1938年刊印的《拟筝谱》，填补了国内"筝无专谱"的空白。《拟筝谱》收录的15首古曲是《千声佛》《江湖水》《北正宫》《百鸟朝凤》《上楼》《出水莲》《混江龙》《登楼》《忆嵩岚》《锦上花》《归去来》《到春来》《平沙落雁》《粉红莲》《寒鸦戏水》。

在西南各地工作时期，他先后结识桂百铸、刘含章、杨葆元等人，并曾与徐元白及荷兰汉学家高罗佩等人组织天风琴社。

在上海工作期间，他参加今虞琴社，并常与查阜西、吴景略等琴家交流。

在台北成立琴韵筝声社后，他广收门徒，培养筝乐人才，是台湾筝

[①]任中敏（1897—1991），江苏扬州人，词曲学家、戏曲理论家，曾任四川大学、扬州师范学院等校教授。——笔者注

乐发展的先驱，被誉为"古筝之父"。

他在传统基础上力求创新，常以独奏会形式宣传"乐中筝"。梁在平一生所创编的筝乐有60余首，所传奏的筝乐保留了浓厚的人文风格，在国内外广受好评。

3.《千声佛》的演奏

《千声佛》"意境柔和淡雅，清净肃穆"（宋心馨老师语），演奏速度应是慢板（每分钟52拍）或是广板（每分钟46拍），速度对于乐曲意境的表现很重要。

乐曲伊始的前2拍，是采用提弹演奏的大撮，可通过手腕带动手臂的方式进行弹奏。第3拍前八后十六分音符节奏型，可运用小托劈技法，音色需清晰秀丽。演奏应注意手指小关节独立运动，通过掌根关节和虎口的支撑来弹奏。

第2小节是八分音符，留心第2拍mi音上滑后"回松"的时机。第3小节在6个乐音的"连托"中，同时上滑、下滑再上滑，需要很好地掌握乐音的时值和连贯。第4小节，第2—4拍中的la、sol、mi、re四个乐音是"连托"。第5小节与第1小节相同。

第6、7小节出现的四十六节奏型[①]，弹奏时注意手指贴着弦面挪位，尽量缩小动作幅度，避免翻转手腕等现象。

第10小节全部是提弹，第11小节第1拍又是"小托劈"（一共出现过4次）。第13小节的颤音幅度不宜过猛，留心揉弦与吟弦的速度区别。

[①]指由4个十六分音符构成，组合起来共同构成1拍的时值。在乐曲中，那些具有典型特征并且反复出现的节奏叫节奏型。——笔者注

（五）《喜洋洋》赏析

《喜洋洋》是一首脍炙人口的民族管弦乐曲，因其欢快活泼、热情洋溢，经常在春节或其他喜庆场合演奏。该曲是著名演奏家、作曲家刘明源教授根据山西民歌《卖膏药》《碾糕面》的曲调改编而来，创作于1958年。

本文讨论的筝曲《喜洋洋》是林英苹根据原曲移植的筝曲。筝曲采用G调、2/4拍，共有34个小节，9个乐句；该曲分3个乐段，是一首带再现的单三部曲式结构（ABA结构）的乐曲。3个乐段分别由4个乐句组成，每一个乐句又都是4个小节。

第1乐段（第1—16小节）充分发挥了民歌《卖膏药》轻快活泼的特点，展现了热热闹闹的场面。节奏上是跳跃性的快板节奏。第2乐句与第1乐句基本相同，只是在最后一个小节（第8小节）有所变化。第3、4乐句是对第1、2乐句的总结。该乐段在弹奏技法运用上，需注意"勾托抹托"与"抹托抹勾"及"抹托抹托"等指法的变化和区别。另外，第4小节的附点、第16小节大撮之后的琶音也需准确和连贯，弹奏大撮前，可将手指先搭在弦上，以使和音的效果更好。

第1乐段与第2乐段之间的2小节（第17、18小节）是伴奏音型，起过渡连接作用，使得乐曲简洁凝练。第2乐段（第19—34小节）根据山西民歌《碾糕面》改编。作者保持了原曲舒展的特点，曲调比较柔和抒情，将上下两句发展成起、承、转、合的4个乐句：

第1乐句（起，第19—22小节）采用了附点音符四分节奏，落音为徵音。

第2乐句（承，第23—26小节）是第1乐句的延伸，落音也是徵音。

第3乐句（转，第27—30小节）落在清角上，给人不稳定感。

第4乐句（合，第31—34小节）回到宫音上，给人稳定感。

第2乐段在旋律和情绪上承接前一乐段，描绘了人们在节日时热闹欢快的情景。

第3乐段是第1乐段的完整再现。曲谱中有小反复记号、大反复记

号。小反复之后，再从开头处大反复，奏至结束。第3乐段的演奏需注意摇、弹的转换流畅连贯；6个上滑音、1个下滑音以及附点音符、切分音符的时值和弹奏都需准确到位。

附：
《喜洋洋》曲作者刘明源先生简介

刘明源（1931—1996），天津人。中国最优秀的民族器乐演奏家之一，享有"中国弓弦乐之圣手"的美誉。他精通板胡、二胡、高胡、京胡、中胡和坠胡等多种乐器，尤其擅长板胡和中胡。他对戏曲和地方音乐风格的掌握，堪称无人能出其右。

刘明源6岁随父亲学习板胡和京胡，11岁加入天津百灵乐团，还曾加入闽粤会馆等乐社。

1947—1952年，刘明源在天津胜利、皇宫、永安、惠中等歌舞团及评剧团任乐队队员。

1952年底，刘明源为电影《龙须沟》配乐，并进入中央新闻纪录电影制片厂乐团，曾为上千部电影录音和配乐。

1957年，刘明源参加第六届世界青年联欢节民间乐器演出比赛，荣获金奖。刘明源曾学习过丝竹音乐、广东音乐、河北梆子、蒙古音乐、京剧、评剧，弹得一手好钢琴，曾担任过爵士乐钢琴师，还成功研制了新型的高音板胡、中音板胡。

刘明源的乐曲创作甚丰，产生广泛影响的作品有民乐合奏曲《喜洋洋》《幸福年》、二胡独奏曲《河南小曲》、中胡独奏曲《草原上》《牧民归来》等。

(六)《金蛇狂舞》赏析

1.《金蛇狂舞》的产生

《金蛇狂舞》是聂耳先生根据民间乐曲《倒八板》《老六板》改编的民族乐器合奏曲，作于1934年。当时聂先生在上海百代唱片公司负责成立百代民族乐队，录制民乐唱片。他根据家乡昆明的传统曲目初步敲定了其中一首曲子《金蛇狂舞》。当时人数不够（乐队只有4人），只能每人身兼多种乐器的演奏。他常用三弦弹出强有力的节奏，激发和带动每一位演奏者的激情，使整个乐队的演奏更富感染力。经过不断的修改和试验——比较不同乐器的弹奏效果后，1934年夏季百代公司录制了《金蛇狂舞》。

该曲短小精悍、欢快流畅，演奏形式生动活泼，铿锵有力的锣鼓时而作间奏，时而同时鸣奏，时而与丝竹乐队对奏，渲染了热烈欢腾的气氛，因而成为我国传统节假日或喜庆场合的常用曲目。聂耳将该曲定名为《金蛇狂舞》，反映了他的坚定信念和乐观主义精神。

2.《金蛇狂舞》的演奏

本文讨论的古筝曲谱《金蛇狂舞》以王蔚先生（著名古筝演奏家、教育家，上海音乐学院教授）编订的曲谱为范本。

该曲采用D调、2/4拍，共有61个小节（不包括"不完全小节"），速度为每分钟120个乐音。全曲可分为3个部分，21个乐句。下面依次梳理。

（1）第1部分（第1—24小节）

因第1小节是"弱拍"（或者说弱起、不完全小节），为了不使"强拍"之间的连接产生割裂，这里"弱拍"的处理方式是完全必要的。"弱拍"之后，以昂扬、奔放的引子，揭开序幕；接着，由锣鼓、钹奏出激越的音响，引出明快、流畅的主题乐句（第9—24小节）。

（2）第2部分（25—44小节）

采用"螺蛳结顶"旋法（我国打击乐的编曲中广泛用于旋律伸展的

一种手法），由于句幅按一定层次递减，呈现出"螺蛳结顶"状，从而将乐曲推向高潮。上下句的对答呼应，在句幅逐层缩小的同时，也将对答的双方处理成领与合（领奏与合奏）、吹与弹、锣与鼓、强与弱等的配合，情绪逐渐高涨，达到全曲的最高潮。

（3）第3部分（第45—61小节）

第45小节应该是承前启后的过渡小节。第3部分是第1部分主题的再现。随着速度逐渐加快、力度逐渐增强、情绪更加饱满，再度把乐曲推向高潮，最后在锣鼓齐鸣中，以短促有力的三个音结束全曲。

《金蛇狂舞》曲调热情洋溢、喜庆吉祥、铿锵有力，在2008年北京奥运会开、闭幕式上，该曲都被作为背景音乐以烘托欢腾气氛，展现浓郁的中国特色。2013年春晚节目，雅尼和常静中西合璧协作演奏的《琴筝和鸣》中就有《金蛇狂舞》乐段。

附：

聂耳先生简介

聂耳（1912—1935），云南玉溪人，出生于昆明。1927年考入云南第一师范学校，后参加北平左翼音乐家联盟。1928年，加入中国共产主义青年团。1930年到上海，参加反帝大同盟，并发起和组织了中国新兴音乐研究会。

1933年，聂耳经田汉介绍加入中国共产党，并积极为左联进步电影、戏剧配乐作曲。聂耳是音乐家，也是我国革命音乐的奠基人。他创作了数十首革命歌曲，还是中华人民共和国国歌《义勇军进行曲》的曲作者。他的作品富有鲜明的时代感、严肃的思想性、高昂的民族精神和卓越的艺术创造性，被誉为"革命音乐的开路先锋"！

1935年7月17日，聂耳不幸溺水身亡，年仅23岁。

2009年9月10日，聂耳被评为"100位为新中国成立作出突出贡献的英雄模范人物和100位新中国成立以来感动中国人物"之一。

云南的《倒八板》和《老六板》

《倒八板》是《老六板》的变体，《倒八板》也称阳八曲、无工调，

原曲之意是有"凡"无"工"（即有fa无mi）。中国音乐中的这种"凡工"相变、交替出现、调式新鲜的作曲技法，在西洋音乐中是没有的。

《倒八板》是吸收《老六板》后部的旋律创作而成的乐曲，将《老六板》的尾部变化发展作为乐曲的开始，故称《倒八板》。原曲经常在民间喜庆节日里演奏，聂耳在改编时，把原曲的欢腾情绪做了最大限度的发挥，并将其定名为《金蛇狂舞》。

（七）《彩云追月》赏析

1.作品简介

《彩云追月》是广东民间音乐著名曲目之一。该曲源于清代，作者不详。

1935年，任光先生在上海重新创作了《彩云追月》。其时，任光先生任上海百代唱片公司节目部主任，同聂耳一起为百代国乐队写了一组民族管弦乐曲并录制成唱片，《彩云追月》就是其中的一首（这时的《彩云追月》是合奏曲）。

1960年，著名作曲家、指挥家彭修文（湖北武汉人）在中央广播乐团重新配置乐器，改编、排练了《彩云追月》。乐曲采用富有民族色彩的五声性旋律，以上五度的自由"模进"，笛子、二胡的轮番演奏，弹拨乐器的轻巧节奏，低声乐器的拔弦和吊钹的空旷音色等方式，形象地描绘了浩瀚夜空的迷人景色。

标题"彩云追月"预示着一幅夜空的情景。"彩"代表颜色，能看见颜色的夜晚，一定不会太黑暗；"追"赋予画面动态感，浩瀚夜空，云月相随，相映成趣。

当下，国内的大型乐团排练演出过该曲的不在少数，使用独奏方式演奏过该曲的也不少，如笛子、箫、二胡、中胡、扬琴、琵琶、古筝、

钢琴等，可见《彩云追月》的魅力与影响是多么广泛和深远。

2. 作品简析

本文探讨的是林英苹编曲的古筝曲谱《彩云追月》。

古筝曲谱《彩云追月》采用G调，4/4拍，共有57个小节，可划分为27个乐句；该曲的结构方式是三部曲式，各部分可称之为呈示段、中乐段、再现段。下面就每一乐段的内涵、意蕴和技法运用依次予以梳理。

呈示段（第1—14小节）用音乐语言描述月夜的情景。乐曲伊始（第1—4小节）是"衬音"的引子，需双手弹奏，从左手按音（本音是宫音do）起音，采用波浪式进行的旋律，带出主题音调。主题音调（第5—14小节）以加花（不占时值）的摇指，从低音sol开始上行，其中第7、8两小节和第11、12两小节同音重复，至这一乐段的宫音结束。

中乐段（第15—36小节）是前一乐段抒情的延展。这一乐段没有明显的对比色彩，和谐而圆融。乐思像作者的仁心一样，自由发展、浑然天成。

再现段（第37—57小节）是最富有动感的乐段。旋律之间应答式的对话，仿佛是云月的嬉戏，忽上忽下、忽进忽退，情态逼真，意趣盎然。第54、57小节都结束在宫音do上。首尾呼应，以"衬音"开始，以"衬音"结束，始和终都落在宫音上。

（八）《浪淘沙》赏析

1. 作品、作者简介

《浪淘沙》是传统古曲，经过潮筝历代名家不断打磨，已成为潮州弦诗历久弥新的兼具历史感和现代精神的代表作品。

1964年前后，筝家黄长富先生[①]首次将《浪淘沙》以轻三重六调演奏。南筝泰斗陈安华先生评价："曲调内涵庄重，富有哲理，给人以诚挚、坚定、自信的启迪。"《浪淘沙》成为具有独特风韵的黄氏古筝独奏曲。

该曲旋律跌宕起伏，宛如大浪淘沙，似赞美壮丽山河，又似缅怀古代英雄人物，行云流水，荡涤着人们的心灵。

2001年，黄长富的长女黄冠英〔汕头市非物质文化遗产（潮州音乐）代表性传承人，被授予"潮乐名师"称号〕，为此曲续作了"拷拍"和"三板"，并附上唐代诗人白居易的《杂曲歌辞·浪淘沙》，使该曲在结构上完整地实现"曲速三变"[②]，升华了主题意蕴。黄冠英的"续作"为习筝人认识《浪淘沙》开辟了别样的天地。

"浪淘沙"是唐代教坊曲名，后用作词牌名。中唐刘禹锡、白居易依小调《浪淘沙》唱和而首创乐府歌辞《浪淘沙》，单调四句，为七言绝句。刘禹锡的《浪淘沙九首》其中有：

> 九曲黄河万里沙，
> 浪淘风簸自天涯。
> 如今直上银河去，
> 同到牵牛织女家。

刘禹锡（772—842），唐代著名诗人、文学家、哲学家，字梦得，河南洛阳人。此组诗当为刘禹锡后期之作，非创于一时一地。据诗中所涉黄河、洛水、汴河、清淮、鹦鹉洲、濯锦江等文字来看，或为作者辗转于夔州、洛阳、朗州等地之作，后编为一组。有学者认为这组诗作于长庆二年（822年）春，是刘禹锡在夔州贬所所作。

① 黄长富（1913—1991），广东澄海人，著名潮乐古筝家。他在潮筝理论与演奏技巧上有独到建树，开创了三度揉弦、催奏、双按等新技巧。20世纪70年代，他整理、改编《浪淘沙》《黄鹂词》等一大批乐曲，共计30余首。——笔者注

② "曲速三变"是潮州弦诗大套曲的经典演奏模式和非常重要的特色，其速度由慢至快，层层递进。——笔者注

刘禹锡因反对藩镇和宦官势力惨遭贬谪，始终不改为苍生造福的社会理想。刘禹锡写诗常借物抒情言志，该绝句用夸张等手法抒发诗人的浪漫情怀，给人一种磅礴壮阔的雄浑之美。

2. 《浪淘沙》简析

本文探讨的是杨秀明演奏的（轻六）广东筝曲《浪淘沙》。该曲采用D调，1/4、2/4拍，全曲共计234个小节，可分为56个乐句。作品结构层次可分为：引子、二板（慢板）、拷拍（中板）、三板（快板）4个乐段。下面逐个乐段简要梳理《浪淘沙》的演奏技法。

（1）引子（第1—4小节）

开始的刮奏应往下压、沉下去，使琴弦产生轰鸣的音响；慢起渐快的大撮要冲上去；两次长摇音色应明亮厚重，给人江河宽广、波涛汹涌的感觉。

（2）慢板（第5—60小节）

第5—36小节是速度很慢的慢板。前四小节（第5—8小节）较为平静（要展现演奏者平静自在的心境），演奏中不用太多地使用左手揉弦，但应在每句结尾的长音上用揉弦润色音韵。演奏"变宫音"没有过多装饰，用"直音"较为干脆；长音弱收，对比鲜明；慢板变速段（第37小节第2拍开始）速度快一倍。

（3）拷拍（61—118小节）

潮州筝在演奏中，筝休止的部分由打击乐进行演奏。几个苍劲有力的大撮是慢板段进入变速段的鲜明标志。半拍休止（打击乐），半拍大撮的部分，要力量饱满、音色明亮浑厚；休止处右手快速捂弦；结尾处自然地衔接。

（4）三板（第119—234小节）

快板是全曲的高潮，连续的大撮和四十六节奏型可在琴码与岳山正中处演奏（较之拷拍段力度有所减弱），音色应古朴深沉，旋律起伏较小。结束音应干净利落、力度较强，音乐戛然而止，给人暴雨骤停的感觉。

全曲的演奏须有颗粒感，连接自然、富有张力，以饱满丰富的音色

和情绪、规整鲜明的节奏、连贯舒展的气息,呈现生动形象的画面感以及川流不息的意境!

附:

<center>**浪淘沙**</center>

<center>*白居易*</center>

<center>白浪茫茫与海连,</center>
<center>平沙浩浩四无边。</center>
<center>暮去朝来淘不住,</center>
<center>遂令东海变桑田。</center>

(九)《粉蝶采花》赏析

1. 作品介绍

广东潮筝名曲《粉蝶采花》是潮州民间乐曲,原为唢呐吹奏曲。"粉蝶"和"采花"是两个较为有名的曲牌。

20世纪50年代,为参加全国第一届音乐周汇演,潮汕组织了一个演出队进京展演。当时唢呐名家周才采用寺庙音乐《牒板》为底本整理了一首以唢呐领奏的乐曲。周才找到名师杨广泉商议,杨先生接上潮州传统变奏曲《采花牌》作为连套,并为《牒板》改了一个音,易 mi 为 fa,使乐句顺势而落,一气呵成。周才大声叫好,就这样定了乐谱。

潮州民间祭奠亡灵时,有焚烧牒文的程序,烧化成灰的牒文经风一吹,四处飞散,《牒板》就因这一情景而生。其时,文艺工作者陈名贤先生(编剧、广东潮剧院原副院长)觉得《牒板》曲名不雅,建议改成《粉蝶采花》,富有诗情画意。此曲用唢呐领奏,情趣盎然、曲调优美,形象生动,刻画出粉蝶展翅翻飞、轻沾花蕊、随风起舞的画面,表现了

作者对辛勤劳动的歌颂与赞扬!

把《粉蝶采花》改编成古筝独奏曲始于苏文贤先生[①]。20世纪50年代，苏文贤与潮乐名家林云波先生合编《粉蝶采花》一曲，后来独自将其成功移植为古筝独奏曲，之后有多个演奏版本和传谱面世。苏文贤先生传谱的乐曲基本保留了"粉蝶"曲牌的原貌，而"采花"这一乐段则着重突出了潮筝运指的特点，并且在力度、速度、板式等方面做了较大幅度的改变，从而充分体现了潮筝演奏中左右手的技法特点。

2. 作品欣赏

本文探讨的是林玲主编的考级教材《社会艺术水平考级全国通用教材：古筝》所载曲谱。该曲采用D调，1/4、2/4拍，全曲共计385个小节，可分为46个乐句、2大部分（4个乐段）。

（1）第1部分（第1乐段，第1—28小节）

该部分强调其歌唱性，舒展、惬意。弹奏这一部分时，通过左手按音把吹奏乐的感觉弹出来（毕竟是唢呐曲移植为古筝曲的），要夸张一点。从第11小节开始，必须多一些弹拨乐的感觉。这里的切分（第13—17小节都有切分）要注意时值与连贯。该乐段的si音比还原音si略低一点，但又不到降si音。另外，该乐段中的八度双按（第12小节）要注意左手立于弦上，找好重心，按变中伴有颤弦技巧。

（2）第2部分（第2—4乐段，第29—385小节）

该部分节奏感强、轻快活泼。"采花"（也就是主音调）3次出现，分别是第85—96小节、205—217小节、271—283小节，明显体现出潮州筝在运指上的特点，注意右手的手型要随着乐曲速度的加快、节奏的变化做相应调整，掌握右手弹奏的力度，保证乐音的弹性。

"慢起渐快"要自然，进入快板快速推上去。中间有很大一段"自由段落"（十六分音符、八分音符的自由段落在曲中多次出现），采用勾托指法，在移动中表现最强到最弱或最弱到最强。"自由段落"之间有个过渡句（第178—185小节），需"在很弱的时候，主音调出来，很肯定"

[①]苏文贤（1907—1971），广东潮州人，潮乐古筝大师，被誉为"琴圣"。——笔者注

（林玲老师语）。

该部分的演奏要注意速度、力度、音色的变化与准确，以及指序的变化与准确。

中国音乐家协会古筝学会会长王中山教授在讲解此曲时，特别强调si音绝对不能动，要弹出粉蝶"悠然自在的表现"，不能有"河南筝的味道"。为此，王先生列举了很多不同的演奏谱本和不同的演奏技法，以示区别。

（十）《倒骑驴》赏析

1. 背景介绍

《倒骑驴》又名《骑驴歌》，是广东潮州筝乐中的著名曲目，是来源于民间传说的曲目。《倒骑驴》的主人公张果老不只是神话传说中的人物，而是有原型的。《明皇杂录》《大唐新语》《新唐书》里都有张果老的相关记载。张果老本名张果，因年岁很高——140岁，故冠一个"老"字。据传武则天和唐玄宗都与张果老有过交往。北京故宫博物院收藏有元代著名画家任仁发所绘的《张果老见明皇图》。

张果老为什么要倒骑驴？第一个原因是，他与鲁班争"天下第一匠"，承诺若输了，就从此"倒骑驴"。他兑现了自己的诺言。第二个原因是，张果老不愿将自己的后背留给别人，觉得不礼貌！

2. 作品简析

《倒骑驴》原为轻六调乐曲，潮汕当地的艺人在长期的演奏实践中，将其易调为"反线调"，调体的变化使音乐为之一新，乐曲情绪轻松活泼、风趣生动。

20世纪70年代，戏剧家、音乐家胡昭将《倒骑驴》成功改编为唢呐

曲，用潮州大唢呐吹奏。林毛根先生将其移植到古筝上演奏，也获得了别样的意趣。1988年，林先生应上海音乐学院教授何宝泉、孙文妍邀请，赴上海录音，由林先生演奏的《倒骑驴》《柳青娘》《思凡》等乐曲被记录保存下来。

《倒骑驴》乐曲诙谐、风趣，林先生还创造性运用闷声"卜"的效果模拟驴蹄声响，将仙老倒骑毛驴，踏曲径、过栈桥、赏春景，悠然自得、不亦乐乎的情景刻画得淋漓尽致。

本文探讨的是上海音乐出版社《中国古筝考级曲集》所载的《倒骑驴》筝谱。该曲采用G调或D调，2/4拍，全曲共计127个小节，29个乐句。根据该曲的人物、故事和情节，曲谱可分为4个乐段：第1乐段（第1—26小节）、第2乐段（第27—59小节）、第3乐段（第60—85小节）、第4乐段（第86—127小节）。

这是一首潮州"反线调"传统筝曲。它以逸畅谐趣的情绪表现了民间传说中张果老倒骑驴的形象。乐曲后半部分的伴奏用左手配合模仿木鱼打击乐的音响，并反复在后半拍出现，更体现了乐曲的诙谐情趣。

谱中指法符号"⌴"是指左手食指按住最高琴弦的琴码左侧，右手大指用托指技法弹弦以求得打击乐的节奏音响效果。

（十一）《柳青娘》及曲式特点

1. 曲名简介

"柳青娘"最初是一个人的姓名，后衍化为曲目名称，进而衍化成曲牌名称。

柳青娘最早见于五代十国时期冯翊子的《桂苑丛谈》："国乐妇人有永新妇、御史娘、柳青娘，皆一时之妙也。"唐代教坊曲《柳青娘》，描写的是一个被遗弃的歌伎的故事。

不仅潮筝中有"柳青娘"曲牌（有4种不同的调式），京剧荀派名剧《拾玉镯》中，也运用了"柳青娘"曲牌；而且在陕西各地，秦腔曲牌"柳青娘"还广为流传，常用于丧葬、祭奠活动，其哀伤、凄婉的旋律宜于营造悲痛、哀悼的气氛。

2. 筝曲简介

潮州筝曲中的《柳青娘》系民间乐曲，由杨秀明先生①订谱。潮筝《柳青娘》尽管短小，只有30板，不同于大套曲的68板，但其地位显著，被称为"弦诗母"，学习潮州音乐的人必须学习和练习这首"筝乐之母"！

该曲有轻六、重六、轻三重六和活五4种不同的调式（或者说4种不同的音阶组合），前3种影响较大，活五调式技术难度最高。本文讨论的是重六调式。

3.《柳青娘》的曲式特点

介绍潮筝《柳青娘》的曲式特点之前，为了避免泛泛而谈或文不对题，我们首先做个简要的陈述和界定。

其一，一般来说，音乐是音响和时间的艺术，依靠听觉来感受并作用于人们的思想和言行。当下，国内的音乐学院一般开设有"曲式与作品分析"这门课程，或者说"曲式学"是一门学科，研究曲式的基本乐理涉及国外时，使用的材料大多是钢琴曲或外国歌曲，涉及国内时，大多是有歌词的歌曲或民歌。筝曲（尤其是没有歌词的古典纯古筝曲）的曲式乐理，笔者尚未读到，只接触到一些中国古代古筝的起源、发展历程，以及关于古筝的诗、词、赋、散曲等文献，还有20世纪80年代以来中国古筝艺术的研究综述。

其二，音乐作品的内容和曲式（音乐作品合于一定逻辑的结构便称

①杨秀明（1935—2015），广东潮州人，古筝演奏家，国家级非物质文化遗产项目潮州音乐代表性传承人。精通秦筝，亦擅琵琶、椰胡等乐器，兼擅丹青。1981年到中国音乐学院任客座教授。经他订谱和演奏的筝曲达数十首之多。——笔者注

为曲式）仍然属于内容和形式的一般关系，但曲式不等于形式，只是形式的一部分，并且内容永远是形式的主导因素。

在这两点的基础上，我们对潮筝《柳青娘》曲式特点（关于曲式的"具象所在"多指"局部细节"）的探讨无疑是初步的、粗浅的。

该曲抒发的是一个被遗弃的歌伎寂寞悲苦的心情，虽然短小，但仍是一首结构完整的乐曲。曲子由二板、拷拍和三板构成，二板是2/4拍，拷拍和三板都是1/4拍。在板数相同、各小节时值不同的前提下，要完美地完成主题内涵的陈述，并做到曲式严整、音色优美，这对曲作者的"乐思"和综合技法的熟练运用，提出了极高的要求。三个部分分别采用慢速、中速和快速弹奏，也符合潮筝"曲速三变"的要求。这就是《柳青娘》结构上的特点。

《柳青娘》的旋律发展也是颇让人钦服的。第1乐句（第1—6小节）应该是全曲的主题乐句，其中主音do、re、sol是调式中最稳定的音，是全曲旋律发展最鲜明的核心和思想感情的精华，也是塑造音乐形象的基础。这一主题乐句有2个分句，都对曲目的主题内涵起到了强调和巩固的作用，使得主人公寂寞悲苦的情绪表达得十分深沉、凝重，曲调也十分优美和悦耳！

关于旋律发展的方式，作品运用了以下几种表现手法：

（1）原样重复

这是最常用的手法，其中包括音节、乐句或某一部分的重复。但严格地说，从美学表现上看，原样重复（或者说准确重复）所起的作用和原句是不相同的，因为它不再是乐思的初次陈述，而是起强调和巩固作用的再次陈述。所以原样重复的含义在演奏上来说只能相对地理解。

（2）重复变化

一般来说，一部音乐作品的进行线条（或称旋律线）往往是波浪式的，即由依次、互相平衡的上行和下行组成，比较大的音程与比较小的音程交替。但也常有往反方向的跳进（旋律进行时三度以上的跳跃称为跳进）。

《柳青娘》的二板（慢板）有2个乐段，每个乐段各有30个小节、7个乐句。根据表达人物思想感情的需要，曲作者对主题乐句的主音（do、

re、sol）进行了深入、大幅度（同一乐音，中音到高音的八度上行、低音到倍低音的八度下行等）的扩展和延伸。一般来说，主音上下方的纯五度音对主音有相当强的支持力，重复变化的两句之间常常形成问答关系，即第一句停顿在不稳定音级，第二句停顿在较稳定音级，并且第二句在结构上可能有些扩展、增长，对原有结构有所改变恰恰是重复变化的标志。

由于有了这些扩展和延伸，音乐主人公强烈的愤懑、热切的期盼等得以充分地表现。然而，主人公一次次企盼，却又一次次失望，心灰意冷之下再也无心梳妆。人物炽热的情怀、富于个性的音乐形象鲜活地呈现在听众面前！

二板的第2乐段就是一个典型的某一部分的重复变化：它是从第1乐段主题乐句的两个分句开始重复，衍生出新的7个乐句，并在后来的重复中简化了几个十六分音符或十六分音符带有三十二分音符的拍子。

请注意：这一乐段从起始旋律到终止音前的进行旋律，都持续在高音区，也就是说它是以人物思想感情的激扬和亢奋为始终，并为下面拷拍和三板的进行奠定了基础。

歌曲创作中，有"曲不切分，词切分"的说法，筝曲《柳青娘》没有唱词，那么是否可以将此说法套改为"曲不切分，乐句切分"呢？

下面我们再来看看筝曲《柳青娘》的乐音连接与节奏上的特点。

曲谱的第23、25、27、30、35、53、55节这7个小节中，都有乐句的切分，但乐音的连接十分紧凑。其中第30小节乐句的切分在同一拍之内，它不仅连接下一个乐句，而且连接下一个乐段。一方面，旋律的发展十分紧凑、完整；另一方面，前后乐句之间，乐思和音色的区别又是那么鲜明，这种连接方式真让人拍案叫绝！

节奏是音乐中极其重要的表现手法，其作用在于表现曲调鲜明的个性，并大大有助于音乐形象的确立。《柳青娘》的节奏也堪称经典！

拷拍（3个乐句）和三板（加上第二遍的终止音节共5个乐句）都是1/4拍，各30小节。短暂的时值自然要求速度的提高。在乐曲中大范围地持续使用1/4拍，这恐怕是潮州筝派和客家筝派的特点。

潮州筝派的《柳青娘》《寒鸦戏水》《浪淘沙》，客家筝派的《出水

莲》《崖山哀》都运用了这种节拍。但各曲之间,拍号的使用与速度的要求有区别。

《柳青娘》思想内容深沉,艺术形式独特而完美,"弦诗母"的地位当之无愧!

附:

柳青娘

青丝髻绾脸边芳,
淡红衫子掩酥胸。
出门斜撚同心弄,
意恓惶,
故使横波认玉郎。
叵耐不知何处去,
教人几度挂罗裳。
待得归来须共语,
情转伤,
断却妆楼伴小娘。

(原载《云谣集杂曲子》,共有两首,选录第一首)

四、客家筝曲

客家筝流行于粤、赣、闽客家地区，其历史发展进程与中原移民迁徙南方密切相关。曾经居住黄河中下游的汉族先民南迁，使中原古乐与当地民俗文化融会贯通，既保留了中原文化的遗迹，又有着当地的文化特色。这些中州古调、汉皋旧谱被广府人（或潮汕人）称为客家音乐（或"外江弦"），客家人则称其为国乐或儒家乐。

（一）《出水莲》赏析

1. 作品简介

《出水莲》源自客家民间乐曲，经客家筝派的著名筝家罗九香先生[①]整理后广泛流传，成为客家筝派名曲。《出水莲》曲调清丽优美，风格古朴淡雅，速度均匀适中，具有中州古调的雅韵遗风。乐曲以花喻人，借花中君子莲花由衷赞美"出淤泥而不染，濯清涟而不妖"的高尚情操和美好品格！

该曲是广东汉乐筝曲中软弦[②]大调乐曲之一，是筝家必弹的曲目。1933年，《出水莲》筝谱刊载在广东汕头公益社的《乐剧月刊》上，其题解云："出水莲描写莲塘萧散，秋凉景色，富有睹物伤时之意。"这些记述拓展了我们对乐曲的认识和理解。

在广东汉乐筝曲的传统演奏中，《出水莲》有如下几种方式。

[①]罗九香（1902—1978），广东大埔人，被誉为"南派筝王"、客家筝一代宗师。——笔者注
[②]软弦是海贝壳做的，有两根弦线，发出的声音较柔和。硬弦是马牙做的，也有两根弦线，发出的声音较刺耳。——笔者注

①慢板单独演奏。

②慢板与软弦《熏风曲》中的慢板连演。

③慢板与软弦《昭君怨》《崖上哀》的慢板连接成套曲演奏。

④慢板与软弦《昭君怨》《崖上哀》慢板连奏之后，再接软弦《熏风曲》的中板或《雪雁南飞》的中板结束。

可知，该曲的演奏内容一直在不断变化，当前仍有很多不同的演奏谱本。本文的探讨是在两个谱本的基础展开的，即林英苹整理的谱本和陈安华"记录整理并注详细指法"的谱本。

2.作品简析

林英苹整理并演奏的《出水莲》谱本属于软弦大调乐曲之一，是68板的板头曲，保留了中原古乐"八板体"的传统结构模式。乐曲采用F调，4/4拍，其内容可分为2个部分：慢板（第1—68小节）、催奏（第68—136小节）。全曲共计136个小节（也就是2个68板，这是严格遵守"八板体"的要求编曲的），可分为45个乐句。

陈安华"记录整理并注详细指法"的谱本，乐曲采用G调，先后为4/4拍和1/4拍。"就套曲的表演程序而言"，《出水莲》的曲式结构是68板结构的"八板体"曲子，全曲共计204个小节，可分63个乐句，3个部分：

①慢板（第1—68小节），每分钟60个乐音。

②中板（第69—135小节），每分钟132个乐音。

③快板（第136—204小节），每分钟160个乐音。

但在旋律发展上或者"板数"安排上，该谱本突破了传统"八板体"的要求（慢板68板、中板只有67板、快板则有69板），根据曲意需求，更加灵活地安排了每部分的板数。中国民间器乐曲有"死板活奏"的特点，每个演奏家在不同地点、不同场合的演奏，对乐曲内容作不同的变化安排，是很普遍的现象。《出水莲》有多种不同的演奏谱本。

陈安华版谱本，慢板有一个起承转合的布局：第1—12小节是起（主题呈现）；第13—56小节是承与转（主题变奏）；第57—68小节是合

（变奏结尾）。

中板、快板都采用1/4拍，慢起渐快、缓而不急、紧而不乱。中板、快板的情绪变化是根据主题（慢板）展开的，这种情绪变化可归纳为"傲、愤、怨"三个字：傲者，是"莲"对"淤泥浊水"不屑一顾的态度；愤者，是"莲"对"淤泥浊水"的疾恶；怨者，是"莲"无力改变"淤泥浊水"的无奈。因此，这种情绪变化也可以理解为一种信念的表达。

附：

客家筝派及演奏特点

客家筝派也称"汉皋古韵"客家筝。自晋代至宋末中原汉民大举南迁以后，外来的"客家人"带来的中原文化与当地的地方文化交融贯通，客家筝因此诞生。客家筝主要流行于广东大埔、梅州、惠阳、韶关等地，因地理便利，还影响了潮汕地区的筝乐。

与潮州筝的记谱方式不同，客家筝采用工尺谱记谱，只记骨干音。现在流传的客家筝曲均为客家筝艺人对原谱翻译、填字加花、变奏加工润色而成。

中州古调、汉剧汉乐曲牌、当地的民间音调是客家筝乐的主要来源。客家筝在音阶调式上分硬弦、软弦。硬弦音阶由sol、la、do、re、mi组成，偶尔使用作为经过音的fa、si两音；软弦音阶以sol、si、do、re、fa为骨干音，偶尔运用作为经过音的mi、si两音；曲中两偏音并非原位音级，均具有游移变化性。si音略低，但不到降si；fa音略高，但不到升fa。硬弦、软弦二调并非决然分离，有"可硬可软"处理的乐曲实例，如《熏风曲》《蕉窗夜雨》等。此外，客家筝经常采用一种"反弦"手法，就是把原来硬弦的基本曲调移高四度或五度，并做适当的变化调整。由于音区的提高，"反弦"后得到的曲调常常显得轻松而欢快。

客家筝的演奏技法，在右手最为典型的就是短短几个音（1—2个或3—4个，不超过4个）构成的花指，也称"短拂音"，这一特色和客家人的文化背景密切相关。因为客家在当地是外来人群，在与当地人相处和

融合的过程中形成了谨慎和内向的性格，表现在音乐方面也就是含蓄和凝重。这种谨慎和含蓄体现在短小拂弦的左右和谐中——左手为韵，右手为声；也印证了罗九香先生《琴况廿四则警句》的第一句，"一曰：和。散和、按和、泛和；复其求和者三，曰：弦与指和、指与音和、音与义和也。"（见《中国音乐》1984年第一期）

客家筝技法在左手特别讲究"韵"，旋律音不多，却以左手在同一根弦上做出"一音数韵"的声线而见长，要求演奏者掌握好每个乐句的气口，控制好每个音的变化。另外，客家筝左手多用揉、滑，而滑音有即时滑音、一般滑音、延时滑音等多种。客家筝左手用指的复杂性乃各流派之首，这无疑是客家筝艺的个性所在。

（二）《蕉窗夜雨》欣赏

1. 作品简介

《蕉窗夜雨》是客家筝派代表曲目之一，由客家筝派著名筝家、"南派筝王"罗九香先生传谱，何宝泉先生整理。

该曲的作者已无从考证，据说此曲源于宋代，描绘了旅居他乡的客人在夜色中聆听雨打芭蕉的淅沥声响，抒发对故乡无限思念之情。

关于《蕉窗夜雨》的产生有以下两种说法。

其一，受宋代晁补之《浣溪沙》的影响。晁补之（1053—1110），北宋时期著名文学家，"苏门四学士"之一，工书画、能诗词、善属文，与张耒并称"晁张"。

浣溪沙

江上秋高风怒号，

江声不断雁嗷嗷，

别魂迢递为君销。

一夜不眠孤客耳，

耳边愁听雨萧萧，

碧纱窗外有芭蕉。

其二，受传说中陆游的妾室所作《生查子》的影响。

生查子

只知眉上愁，不识愁来路。窗外有芭蕉，阵阵黄昏雨。

晓起理残妆，整顿教愁去。不合画春山，依旧留愁住。

《蕉窗夜雨》原是客家"丝弦音乐"以合奏（古筝、琵琶、椰胡、洞箫的合奏）形式演奏的；客家筝大家罗九香先生凭借对客家筝曲的精深研究，对调骨（旋律骨干音）加以变化，对布局以及速度施以独特安排，将该曲反复几遍变奏，使其成为古筝曲目的一代绝响！

该曲古朴、典雅、流畅、优美，充满诗情画意，酷似一幅优美的中国山水画卷，充满着客家文化天人合一的哲理。晁补之的《浣溪沙》可以说是此曲主题意蕴最好的注释。

《蕉窗夜雨》属于客家筝派"硬弦串调"（王中山先生语，王先生认为硬弦和串调是两个概念）。

2. 作品简析

下面我们回过头来看看罗九香先生是怎样处理该曲的：

第一遍（第1—31小节）、第二遍（第32—59小节），采用较为自由的4/4拍的慢板，缓慢、平和而雅致，重在抒情。右手弹出浑厚、多变的音色，与左手吟揉按滑结合运用，精美而微妙，并以"延续滑音"的手法加以充实，精准地表现了"一夜不眠孤客耳，耳边愁听雨萧萧"的意境。

自第三遍（第60—124小节）起，弹奏速度开始加快，转入2/4拍，第84小节后速度更快，旋律下降到低音区，旋律骨干音连续采用切分节

奏加以变奏；浑厚淳朴、铿锵有力的主音，配以勾指技法形成的"和弦"低音与富有动感的旋律，浑然一体，有雷声阵阵之感。第三遍旋律移向中音区，骨干音用连续扫弦"加花"的技法来修饰。加花的音符不超过4个音，其古朴优雅的音色与前两遍的慢板保持风格上的统一，完美描绘了秋雨绵绵，"碧纱窗外有芭蕉"的诗情画意。

第四遍（第125—159小节），速度更快，旋律在高音区上弹奏，旋律骨干音以中指勾技法起板，先勾后托的八度大跳，进一步发展为有板无眼的"板后音"（切分），突出了后半拍，使曲调潇洒飘逸、清丽明亮。力度虽然较前面有所减弱，但却将全曲推向高潮，雨打蕉叶声如珠落玉盘。特别是结尾的旋律音以八度附点的大跳结束在商音（re）上，给人以雨声停息、夜色朦胧的宁静之美，虽曲终而余韵悠然！

该曲充分利用了古筝较为宽广的音区，巧妙地以弦法变奏等技法使旋律有多声部的立体感。罗九香先生虽然重复了几遍，却毫无重复、冗长之感。这正是我国传统古筝音乐的特色之一，又是《蕉窗夜雨》使人百听不厌的秘诀（笔者撰写本文时参考了网络文章《〈蕉窗夜雨〉赏析》）。

（三）《寒鸦戏水》主题意蕴与作品简介

1. 《寒鸦戏水》题解

有人质疑，《寒鸦戏水》为什么是乌鸦的"鸦"呢？乌鸦会"戏水"吗？因此，应该是水鸭的"鸭"！

潮州筝派代表人物之一的林毛根先生认为潮州弦诗音乐十大套曲之一的《寒鸦戏水》就是这个曲名。"鸦"既不是乌鸦，也不是水鸭，而是鸬鹚（俗称"水老鸦"或"鱼鹰"）。

2.《寒鸦戏水》的主题意蕴

该曲是潮州弦诗《软套》十大曲中最富有诗意的一首,1930年,经由潮州著名筝家郭鹰先生①移植为古筝独奏曲。

十大套曲中《寒鸦戏水》的曲作者是谁已不可考,但肯定有一位或多位"原曲作者"。那么,曲作者在曲谱中究竟表现了什么?仅仅是会"戏水"的寒鸦吗?或者说该曲的主题意蕴是什么?这也是笔者很想知道的。

潮州文化(指潮州、汕头、揭阳三地的文化)是一座大宝库,潮州文化历史悠久、传统深厚,且独树一帜。潮州音乐又是潮州文化的突出亮点,也是我国民族民间音乐的瑰宝和奇葩!

潮州音乐形成于唐宋,演变、发展于明清两代。潮州音乐的演奏风格和曲牌名称和唐宋音乐(唐代的大曲、宋代的套曲)密切相关,所以潮州音乐有"唐宋遗响,华夏正声"之说。

据相关资料记载,自唐代以来,就有大量中原百姓迁入潮汕地区,对当地的社会、经济、文化等方面产生了巨大影响。笔者推断潮州音乐的十大套曲中不少曲目,如《昭君怨》《寒鸦戏水》《凤求凰》《玉连环》等,它们的"原曲作者"很有可能是从北方迁来的移民们!《寒鸦戏水》的主题意蕴不仅表现了"一种自在悠然的生活情趣",而且表现了移民们内心深处的一种苍凉和伤痛。

潮州音乐的"二四谱"、客家音乐的"工尺谱"(这种记谱方式在全国各民族民间音乐中绝无仅有)的存在也有力地佐证了笔者的这一推断。在简谱和五线谱广泛应用的时代,影响逐渐式微的中国古代"二四谱""工尺谱",为什么被潮州音乐、客家音乐传承下来?因为这是潮州音乐乃"华夏正声"的依据,是潮州音乐自我身份的标志,是潮州音乐灵魂

① 郭鹰(1914—2000),广东潮阳人,13岁系统学习潮乐。早年在上海参加岭东丝竹会和新潮丝竹会,1950年创办上海潮州国乐团,1952年任上海民族乐团古筝独奏演员,1960年于上海音乐学院、南京艺术学院等院校指导了一批古筝学员。郭鹰先生一生为"南筝北传"和推广潮州音乐做出了杰出贡献。——笔者注

中的"魂"!

试想,在曲谱中,作者用一种欢悦和戏谑的"鸦趣情调",表现移民们内心深处的苍凉和伤痛,这需要怎样的心境和胸襟?又需要怎样的艺术构思和锤炼?

3.《寒鸦戏水》简介

该曲是一首典型的"板式变奏体"乐曲,由二板、拷拍和三板组成。其中,三板是全曲的旋律支架。

全曲以"曲速三变"的手法由慢而快,层层推进,最后以轻盈的三板终结全曲。

勾托抹托指序是运指方面的特色;讲究指力轻重的变化,以保证旋律清丽的格调;装饰音的花指应短而流利;左右手的配合要"弹按尾随",以韵补声。

五、浙江筝曲

（一）《三十三板》介绍与简析

1. 作品介绍

《三十三板》是浙江民间乐曲，又名《云板》。在我国传统音乐中，"工尺谱"是以"板""眼"来表示音乐的节拍的。该曲为2/4拍，一板一眼（乐曲的每小节第1拍为板，是强拍；第2拍为眼，是弱拍）。此曲共有33个小节，故称《三十三板》。这是以作品的板式结构命名的民间乐曲。

《三十三板》是以前流行在杭州一带的说唱音乐杭州滩簧[①]的一个曲牌，经加工后形成的古筝独奏曲。在此之前，该曲常用于戏曲开演前的过门或前奏，是过场音乐。它旋律流畅、通俗上口、流传甚广，所以被视为很好的学习浙江古筝的"开手曲"。

源于杭州滩簧的筝曲在结构、韵律及速度上严格秉承杭州滩簧，比如在速度上遵循杭州滩簧的演唱程式，由慢至快铺排发展，极具规律性。

浙江古筝作为杭滩的伴奏乐器之一，逐渐形成了明显的特征：加花和变奏。浙江古筝的标志性用指手法，如"快四点""快夹弹"，其他筝派也采用，但不像浙江古筝这样集中、凝练，甚至成为其基本用指套路。浙江古筝具有活泼、明快、清丽、雅致的音乐风格。

[①] 又名杭滩，是杭州本塘以曲艺坐唱形式延续的古老曲种。杭州滩簧是浙江筝曲的重要来源和分类依据。——笔者注

2.作品简析

《三十三板》由3个段落组成，每个段落均是33小节。第2、3段落是第1段落的变奏。全曲共计23个乐句。

（1）第1段落（第1—33小节）

乐曲第1乐句（第1—6小节），用一个大撮、抹或勾托（四分音符或八分音符）起音，很简单。虽然简单，但需要注意的内容不少：声音是否准确？方法是否正确？触弦是否正确？包括手指之间（食指和大指）的音色是否统一？弹奏的力度是否稳定？这些对于熟练准确地掌握浙江筝派的演奏技术很重要。

（2）第2段落（第34—66小节）

这一乐段较多采用八分音符，速度快一点（由第1段落每分钟弹奏80个乐音增加至每分钟弹奏100个乐音）。演奏的音色由第1段落的"轻快、活泼"转变为"轻快、流畅"。在技法上以八度勾托、四点为主；弹奏四点时，坚持中指、大指、食指、大指的顺序。演奏时，需要注意手型，保持半握拳形态；右手触弦须坚实有力，出音清晰。

（3）第3段落（第67—99小节）

此乐段开始采用八分音符，后面采用十六分音符（变奏），在弹奏快速的十六分音符时，臂、腕需要高度配合手指运动，以保证旋律流畅不间断。快奏时，如果是中指开始的音节，中指可重一点，大指可轻一点，同时须有意培养食指的独立性。

《三十三板》的主题意蕴是什么？笔者以为，探寻这一话题可结合乐曲产生的时代环境及地域环境来思考，同时还可以结合曲作者或改编者的主观意愿等因素。这一话题是今后学习思考的一个课题。

（二）《灯月交辉》介绍与简析

1. 作品介绍

《灯月交辉》是浙江民间乐曲，又名《刺绣鞋》。

浙江筝源远流长，相传在东晋时，筝已传至江南地区，但浙江筝真正形成地域特色和流派，应是明清以后。浙江筝与其他流派一样，都是从当地曲艺、说唱伴奏中逐渐脱胎分离成为独奏艺术。

20世纪20年代，活跃于杭州民乐界的王巽之先生①常往返于沪杭两地，把《高山流水》《灯月交辉》《小霓裳》等杭州本土的名曲介绍到上海。民间乐曲《灯月交辉》也是在这一时间演变为古筝独奏曲的。

《灯月交辉》源于"十番锣鼓"这一音乐形式的曲调，常常用于正月十五元宵节演出，故取此名。

2. 作品简析

《灯月交辉》描绘了元宵佳节的热闹景象："明月天上圆，歌声地上欢。花灯千光照，烟花绽璀璨。"

人们舞龙耍灯，尽情娱乐，好一幅中国民间的民俗风情画，这正是该曲的主题意蕴！

《灯月交辉》短小精致，只有102个小节，25个乐句，曲风轻快而活泼，具有浓郁的江南音乐风格。

该曲演奏两遍，第一遍每分钟96个乐音，第二遍每分钟138个乐音，以轻快、活泼的曲风演奏。

该曲有不同调式的演奏谱，下面我们就G调谱（王巽之先生传谱、项斯华先生演奏谱）的演奏技法及要点进行逐步梳理。

演奏中，从D调转为G调，需要将D调的4根弦（4个mi音），即四弦（高音mi）、九弦（中音mi）、十四弦（低音mi）、十九弦（倍低音mi）

①王巽之（1899—1972），浙江杭州市人。著名古筝教育家、作曲家、演奏家，现代浙派筝的创始人。——笔者注

分别升高半音。也就是说，分别从D调的mi升至G调的do。

乐音升高有两种办法：第一种，将筝码从左向右移动；第二种，通过扳手拧动弦轴，拉紧琴弦，音就升高了。初学者识别音高有困难，可借助调音器完成。

升高以后的音序分别为：D调do—la—sol—mi—re—do，G调sol—mi—re—do—la—sol。

该曲演奏速度不宜太快，要求节奏准确、轻快、活泼。从谱例中的连线可以清晰地看出乐句的划分，应保持旋律的明晰、流畅。前半部分基本以"四点"技法为主，可先集中练习"四点"，掌握以后，再整体练习。

训练中须注意的要点如下：

①中指和大指连贯弹奏时，掌心要撑住，关节保持一定弧度，尤其是掌根关节不要塌陷。演奏不要断开，使旋律连贯、流畅。

②手臂放松，不能僵硬，不要跳动，手腕保持平稳。在此基础上，加强大指小关节的训练力度，使弹奏更具颗粒感。

③在较多的同音连奏时，触弦要果断，但手指不要提前贴弦，避免出现杂音。

④跨度大（弦距远）时（如第74—77小节），手指应适时到位，保持乐音的准确无误。

⑤花指运用，将大指掌关节撑住，用手腕带动手指的力量演奏。另外，在食指与中指连接时，不能断开。抹接刮奏应平均分配时值，使连接流畅。所有上滑音吃弦不能太深，否则将失去许多轻松灵巧的韵味。

⑥不能忽视强弱记号、反复记号。

⑦第二遍演奏时，速度更快些，情绪更激昂些。

⑧第二遍回来后，跳过"一房子"直接进入第90小节，速度慢一半至每分钟69拍（以上归纳和总结见上海音乐学院古筝专业教师宋心馨、王晶老师的教学视频）。

⑨在第90小节打分拍，每拍打两下或者将mi音的时值延长至四拍！（这也就是林玲老师所说的"心板"，虽然没有动作、没有声音，但心里在打拍子）结尾时左右手合奏，左手音稍突出一点。

（三）浅谈《高山流水》

《高山流水》取材于伯牙鼓琴遇知音的传奇故事。《高山流水》有古琴曲和古筝曲之分，二者虽同名，但旋律迥异。在各派的筝曲中，如河南筝派、山东筝派，都有名为《高山流水》的筝曲，并有不同的演奏谱，它们的旋律和风格各有不同。在众多不同的筝谱中，流传最广、影响最大的是浙江筝家王巽之先生传谱的筝曲。

该曲源于浙江桐庐俞关镇关帝庙，是用于水陆道场的笛曲。王巽之先生在笛曲已被移植到丝竹乐之后，将它改编为筝曲。浙江筝曲《高山流水》旋律清雅、舒缓，韵味隽永，是一首借景抒情、状物言志的筝曲。

1960年，该曲又被发展为《高山》和《流水》两个部分。浙江筝派《高山流水》主要的曲谱版本有王巽之先生及其弟子项斯华、孙文妍、王昌元等人整理演奏的谱本，其中孙文妍[①]整理演奏的谱本是现今流传最广的双八度版本的母谱。

从历史资料来看，《劝学》《吕氏春秋·本味篇》《列子·汤问》中都有关于伯牙鼓琴遇知音的相关记载，这应该是《高山流水》的最早源头。

《劝学》用"昔者瓠巴鼓瑟，而沉鱼出听；伯牙鼓琴，而六马仰秣"，夸张地表现音乐演奏的生动美妙。

《吕氏春秋·本味篇》记载："伯牙鼓琴，钟子期听之，方鼓琴而志在太山，钟子期曰：'善哉乎鼓琴！巍巍乎若太山。'少选之间，而志在流水，钟子期又曰：'善哉鼓琴！汤汤乎志在流水。'钟子期死，伯牙破琴绝弦，以为世无足复为鼓琴者。"

《列子·汤问》记载："伯牙善鼓琴，钟子期善听。伯牙鼓琴，志在高山。钟子期曰：'善哉！峨峨兮若泰山。'志在流水，钟子期曰：'善哉！

[①] 孙文妍（1940— ），上海人，著名古筝演奏家、教育家，上海音乐学院古筝教授，上海国乐研究会负责人，上海市非物质文化遗产项目浙派古筝艺术代表性传承人。——笔者注

洋洋兮若江河。'伯牙所念，钟子期必得之。"

　　这首曲子主要取材于伯牙鼓琴的故事。春秋战国时期，有个叫伯牙的人，精通音律，琴技高超。但身为楚人的伯牙，却侍奉晋主。有一次，他在路过江汉时，看见当时的景色，忽然有感而发，拿出琴来弹奏，未曾料到，一曲未了，却弹断琴弦。其实，在他抚琴时，不远处有一个衣衫褴褛的人，一直在观望。伯牙走过去和那人交谈，在言谈话语之间，发现那人才德很高，这人就是钟子期。

　　伯牙和钟子期，一人善鼓琴，一人善识曲。随后，伯牙又开始弹琴，当琴声低沉有力时，子期说"巍峨壮丽的高山绵延不绝"，当琴声舒缓时，子期又说"涓涓细淌的流水蜿蜒不断"。伯牙为遇到这样懂他的知音而激动万分。两人相约第二年再次相会。可是当伯牙如期到约定地点的时候，却迟迟不见子期的身影。经打听，才知道子期不久前不幸去世了，悲痛欲绝的伯牙来到子期坟前，弹琴一曲，告慰知音的亡灵，随后摔琴绝弦，发誓再也不弹琴。自此之后，便有了"高山流水遇知音"的说法。

　　《高山流水》是名副其实的千古名曲。该曲对中华文化产生了广泛而深远的影响；"高山流水"不仅是知音、好友的代名词，更是艺术经典的代名词，尤其是中华音乐文化精神的代名词。

　　作品通过对自然景观形象高山流水的描绘，抒写心中的壮伟之志，表达对自然的赞颂之情，以及音乐人之间的相惜之情！

（四）《高山流水》赏析

　　《高山流水》展现了作者对大自然的热爱，对美好生活的向往，对崇高精神境界的追求，所谓"知者乐水，仁者乐山"，山与水之间，寄托了作者的人生思考和追求。

　　接下来，我们对该曲的结构方式、段落层次、演奏特点和技法运用做初步梳理。

浙江筝曲《高山流水》(王巽之传谱)采用D调，2/4拍，共有146小节，38个乐句。全曲可分"高山""流水"2个部分、4个乐段。

第1乐段，引子。

第2乐段，表现高山的挺拔和峻峭。

第3乐段，表现流水的复杂多变。

第4乐段，尾声。

(1) 第1乐段（引子，第1—18小节）

乐曲伊始，以典雅、舒展、缓慢（每分钟弹奏44个乐音）的节奏，配上小节强音之间的大跳音程。这种旋律进行方式，在横向进行中拉开了乐曲的骨架，勾画了高山的形象；尤其是作曲家连续采用两个八度的大撮，以古朴典雅、饱满细腻、苍劲有力的音色加以演奏，使听众眼前逐步显现峰峦叠嶂的高山轮廓。高山的雄伟气势、风情韵致，淋漓尽致地展现在听众面前，非常古朴，也非常形象！

两个八度加按滑的大撮，需要大指与四指配合完成。充分利用手掌的宽度，四指的小关节立起来向里发力，大指向外发力（连托两弦），一起"拧"，一下就有了。两个八度的大撮，也有用双手配合完成的弹法，如果年龄小，手掌的宽度不够，这样弹也可以。但为了获得苍劲有力的音色，最好别这样弹。

在引子乐段中，"徵羽终止群体"[①]——中国传统五声音调中的徵（sol）、羽（la）为主音的"两大终止群体"——起到了很重要的作用。因为高山的巍峨形象需要沉稳、明亮的音色来体现。"徵终止群体"的主音上方是纯四度、以宫音（do）支持的徵调式，稳健、明朗的调式色彩，可以调动开阔、奔放的情绪。

(2) 第2乐段（高山，第19—95小节）

这部分出现的"羽终止群体"，上方小三度音紧靠终止音，形成明显的主音上方降三音性质的轻柔感，与筝曲的地方风格与乐曲的源流有很

[①] 徵羽两大终止群体与徵羽调式体系是刘正维先生在《中国民族音乐形态学》一书中提出的概念。刘正维（1931—2020），民族音乐理论家、作曲家、音乐教育家、武汉音乐学院教授。——笔者注

大的关系。江浙一带的音乐风格是轻灵、雅致，"羽终止群体"的音乐色彩与此相符合。

进入"高山"乐段后，就进入了优美的主题，速度稍有加快（每分钟弹奏56个乐音），音色很优美、清亮，与引子乐段苍劲、浑厚的音色形成了对比。

（3）第3乐段（流水，第96—131小节）

这一乐段连续使用上下行刮奏技法，着重在刮奏中突出旋律音，并有机地加入按颤、同度按弦等技法，描绘了流水的多种形态，或是叮咚作响的清泉，或是一泻千里的瀑布，或涓涓流水、细流潺潺，或波涛汹涌、奔腾澎湃，让人如临其境、如闻其声。

筝曲《高山流水》是从古琴曲《高山流水》衍变而来，能够演奏《高山流水》的民族乐器还有很多，如琵琶、二胡、扬琴、笛子、箫、箜篌、阮、编钟和磬等，但受音域或技法的限制，有的民族乐器的演奏可能会影响原曲的风格。

古琴弹奏"流水"和古筝弹奏"流水"有不少共性。古琴弹奏"流水"最大的特点是采用了"十二滚拂"（古琴基本技法之一），便于表现流水"洋洋兮若江河"的形态及特点。筝技中的刮奏，也是极具特点的弹奏方式，音色干净、流畅，与古琴"十二滚拂"有异"器"同工之妙。古筝采用大范围的五度音阶上下行刮奏，来表现流水的各种形态，通过音区变化（古筝音域宽广是演奏此曲的优势特点之一）、速度变化、力度变化，在缓重轻急之间流转，模拟出千姿百态、变化万千的流水形象。

（4）第4乐段（尾声，第132—146小节）

结尾乐段是主题的再现，虽然声音比较低、比较弱，乐曲快结束了，但音色不能虚，不能软，毕竟表现的是高山的形象。最后接泛音，乐曲在悠长意韵中结束。

最后，要特别强调一点：演奏此曲要有感情投入，要具有想象力，演奏者应带着感情去处理作品、完成作品，将感情倾注于指尖，让一个个音符饱含情感。

(五)《月儿高》赏析

浙江筝派代表曲目之一的《月儿高》原是古代琵琶"传统大套文曲"①。因其产生的背景和音乐风格与《霓裳羽衣曲》酷似,故有筝家推断,此曲为唐玄宗李隆基所作。

《月儿高》最早见于明代嘉靖七年(1528年)的手抄本琵琶谱集《高和江东》。抄本中的乐谱是用工尺谱记写的,并有琵琶演奏法记号等珍贵信息。

荣斋所编的《弦索备考》中有《月儿高》的曲谱,这是迄今为止发现的、唯一用工尺谱记录传世的筝曲古谱。

1818年,华秋苹先生将琵琶谱《月儿高》编入我国第一部正式刊印出版的曲谱集《华氏琵琶谱》。

1895年,李芳园先生在对《南北派十三套大曲琵琶新谱》进行重新编辑时发现《月儿高》和白居易的诗《霓裳羽衣舞》的风格、情节和特点很相似,故而把曲谱《月儿高》更名为《霓裳曲》收入集中。

中国当代著名作曲家、指挥家、现代民族管弦乐的奠基人彭修文(1931—1996)又将其改编为合奏曲,保存了原曲的结构、旋律和风格,并添加了二胡、箫,使得乐曲更加细腻优美,音色更加抒情柔和。

1960—1961年,浙江著名筝家王巽之先生以卫仲乐先生的琵琶谱为基础对该曲进行古筝移植打谱。1961年,王巽之先生在赴西安参加全国艺术院校古筝教材会议时,曾介绍、演奏过包括此曲在内的几首浙江代表筝曲,《月儿高》被列为全国古筝教材曲目。

《月儿高》描写了月亮从海上升起直到西沉这一过程中的种种景色和意蕴。这里有浩瀚的大海,也有涓涓细流;有庭院深深,也有田野广阔;有如洗的碧空,点点的繁星;还有奔涌的江河,滚滚的波浪;既有对现

①中国传统乐曲的一种说法。套曲,指由若干乐曲组成的、成套的器乐曲或声乐曲。大套,比较大型的套曲。文曲,琵琶音乐中有文曲、武曲、文武曲之分。——笔者注

实世界的细致刻画，也有对月中世界的绮丽想象。全曲古朴动人，委婉缠绵，优雅华丽，舞蹈性极强，颇具大唐风韵，是器乐艺术中表现月亮的代表乐曲之一。

古琴曲《关山月》《箕山秋月》《溪山秋月》、琵琶曲《月儿高》《浔阳月夜》、二胡曲《汉宫秋月》《月夜》《二泉映月》、笛子曲《秋湖月夜》、合奏曲《春江花月夜》《彩云追月》《花好月圆》、广东音乐《平湖秋月》《三潭印月》《七星伴月》等都是表现月亮的器乐作品。

该曲结构较大，根据乐曲情绪可以划分为4个乐段（参见盛秧主编的《中国古筝知识要览》）。下面依次对每个乐段的内容意蕴和技法运用进行梳理。

（1）第1乐段（引子，第1—10小节）

缓慢的旋律层层递升，犹如一轮明月从海上冉冉升起，把人们带到一个朦胧的意境之中。

乐曲伊始，是两个八度的上下行刮奏，慢起渐快，让人仿佛看到月亮升起来。

第1—5小节是弱起渐强。第6小节开始的摇滑仍然是弱起—渐强—渐弱，落在中音sol上。第5、6小节和第7、8小节，两次节奏都是由3/4拍转为4/4拍；这种强弱有度、轻重有别、快慢有序、变化多端的旋律十分优美动听、悦耳入心。第9—10小节连续使用6个三连音、2个"自由反复"（可反复6—8次）的大撮带出再次慢起—渐快—渐慢re音的和弦。起伏的旋律，听觉上是速度的变化，却营造了距离的变化（由远及近）、画面的变化（在波浪翻腾中月儿升高了），从而结束引子乐段的演奏。

这段演奏，长摇要用腕力带动，出音细密、连贯，大撮音需具有弹性，突出弹拨乐的颗粒感。

（2）第2乐段（第11—36小节）

用慢板弹奏（每分钟52个乐音），音调优美轻盈、典雅舒展，弹奏力度、速度以及音色变化丰富，舒缓的旋律营造出安宁的意境，引人无限遐想（请注意：第2、3、4乐段中都有不同的层次）。

这一乐段有2个层次，分别是第1层（第11—22小节）、第2层（第

23—36小节），主要表现月亮爬升的情景和月亮清丽的气质（理解各段落层次的意蕴内涵，可参考《华氏琵琶谱》各段落的小标题）。海岛的夜空云雾缭绕，皎洁的月轮踌躇爬升。月亮时而被云雾遮盖，时而露出半个脸蛋，像银蟾吐彩。"踌躇"指的是月亮在空中徘徊犹豫的姿态。这一姿态使其显得特别妩媚、清丽。这一乐段的弹奏，延留音要长，乐句要连贯，动作要舒展、自如；低音旋律（第19—22小节），音色要淳厚、柔和，因此触弦面可稍大一点；散板部分（第23—27小节）可分为2个乐句。

（3）第3乐段（第37—136小节）

本乐段描绘的是明月当空照，天上人间欢乐歌舞的场景。

这一乐段层次较多，其中第37—48小节，音乐节奏极富弹性，乐音"像踮起脚尖跳舞一样，而不是一双大脚在上面踩"（林玲老师语）。演奏时，左右手的配合要默契，左右手的曲谱必须记熟。

第70—85小节是低音乐句，弹奏时，左手的刮奏不能掩盖右手的旋律音。第86—119小节，又是一段非常优美的旋律，由摇指来完成，不要求音点密集，但要均匀、有层次感。就力度和速度而言，第101小节需渐强并推向高潮，到第107小节收回来，最后回到该乐段结束的低音la上。

（4）第4乐段（120—155小节）

本乐段描绘了月亮在浩瀚夜空中的气势，以及"蟾光炯炯、玉兔西沉"的景象。

第120—125小节所有的重音都在食指上；第126小节大指和食指都是重音；第137、138小节摇指伴着强烈刮奏接泛音，用左手小指做泛音，注意动作要领和升fa的音高。后面的节奏和音色由前段的轻快流畅归于舒缓、悠扬，最后落到主音上，"玉兔西沉"，周遭一片寂静！

附：

（1）《月儿高》各种曲谱的版本（不同的版本，曲谱和标题各不相同）

《高和江东》：散起、桂枝香、解三醒、玉胞肚、金洛索、画眉序、

红绣鞋（除"散起"外，其他都是曲牌名称）。

《弦索备考》：散起、桂枝香、解三醒、红绣鞋、散收。

目前，较为常见的有王巽之、项斯华、孙文妍、范上娥、林玲等筝家的谱本。

(2)《华氏琵琶谱》各段落的小标题

海岛冰轮、江楼望月、海峤踌躇、银蟾吐彩、风露满天、素娥旖旎、皓魄当空、琼楼一片、银河横渡、玉宇千层、蟾光炯炯、玉兔西沉。

(六)《将军令》赏析

1.作品介绍

《将军令》是浙江筝派代表曲目之一。此曲原是一首广为流传的器乐合奏曲（明清时期就已经流行），其合奏曲谱最早见于荣斋所编的《弦索备考》。

清代嘉庆年间，明谊（荣斋是其笔名）把13首弦索合奏套曲，按古文的行文方式，用工尺谱详细地记录下来，共6卷，并取名《弦索备考》（未经刊刻），今存抄本十三首，故取名为《弦索十三套》。

《弦索十三套》指的是民间合奏的13首套曲，因主要伴奏乐器有琵琶、弦子（三弦）、古筝、胡琴，故称《弦索十三套》。该套曲对浙江筝派的形成、筝曲的丰富具有巨大的影响。《弦索十三套》是浙江传统筝曲的重要来源，如《将军令》《海青拿鹤》《普庵咒》《月儿高》等都是由《弦索十三套》记谱、译谱，整编而来。

1935年，杭州国乐研究社用铅字印制过合奏曲谱中的古筝分谱，分析该曲谱可知，"双手抓弦"手法早已被运用。浙江筝家王巽之先生带领学生孙文妍、项斯华等人对《将军令》进行重新打谱移植，使其"音调起伏跌宕、速度变化多端、气势雄壮豪迈，整体风格华丽多彩，生动形

象地表现了一场古代战争的场景"（王中山先生语）。此外，王中山先生还丰富了此曲的演奏技法，使其成为浙江筝派代表曲目之一。

2. 作品简析

《将军令》是一首武曲，描绘了"军情急，军令至，将军点兵赴疆场，金戈铁马军威壮"的古代战争场景。

乐曲由7个乐段组成：第1乐段表现鼓角声声、将军发令的情景；第2乐段表现将军威武的形象；第3乐段表现军队疾速进军的紧张情景，第4、5、6乐段表现两军对垒、浴血拼杀的战争场景；第7段表现得胜归营的情景。

下面将每一乐段的内涵和技法运用依次梳理。

第1乐段（第1—31小节），"军情急，军令至，将军点兵赴疆场"，表现在鼓声、号角声中，将军点兵的情景。

乐曲开始的第1小节（2拍，应该是引子）采用一个八度的双手下行刮奏，并同时落在低音、倍低音（大撮）la上，很有气势地展开乐曲的演奏。这个引子的音头应该用重音，第2拍大撮则需用强音（在力度上，强音要大于重音，通常情况下，二者时值是一样的）；紧接着是双手配合的大幅度长摇（共30个小节），可用小指、无名指扎桩，食指捏住大指甲片，以手腕为轴快速往返摆动。此技法能充分调动臂、腕的力量，使一个个离散的单音连成持续的长音，模拟出拉弦乐器的演奏效果，使得演奏过程中，演奏者对音的时值、强弱的控制力大大加强，从而提高曲目的流畅性和歌唱性，使旋律更加自然，气势跌宕起伏。

演奏本乐段时，需注意以下几点：

①始终保持摇指的密度和紧张感，因此需要特别训练右手的耐力。

②过弦时用劈的指法，保证旋律的自然流畅、时值准确；手型要稳，平行移动，切忌跳动。

③演奏时，注意力可偏重于左手，因为左手有27小节、53拍十六分音符的乐音记忆量，要保证不出错音。

④从第11小节起，有每半拍换一个乐音的节奏，换弦时要采用重音并时值准确，左右手节奏统一。

⑤练习时，应先分手练习，待左右单手练习熟练后，再双手配合练习。这是一段很好的练习曲，歌曲《男儿当自强》的旋律就借鉴了这一乐段的旋律。

第2乐段（第32—53小节），"金戈铁马军威壮"，表现将军威武的形象。

本乐段速度比第1乐段稍慢（每分钟弹奏80个乐音）。需注意以下几点：

①第33小节第1拍的中音la与低音la，分别采用夹弹法与提弹法演奏；中指勾的低音la要突出一些；每次中指勾的乐音都需揉弦，这样更有韵味。

②本乐段有7次花指的运用，需区别对待，乐音中间的加花时值更短（2—3个乐音）。

③第51—53小节的摇指弹奏（包括重复弹奏）需注意时值的准确性。

④本乐段结尾时，左手可用小指弹奏。

第3乐段（第54—79小节）表现兵队疾速进军的紧张情形。

本乐段速度和第二段相同，表现的是战前的准备过程，因此旋律采用了节奏型音型——大撮的分解弹奏（第56—66小节）。本乐段的结尾方式与第2乐段相同。

第4乐段（第80—100小节）、第5乐段（第101—126小节）、第6乐段（第127—155小节）表现两军对垒、浴血拼杀的战争场景。

因为是表现战争场景，旋律的音型、节奏和技法随之变化。第81—90小节右手十六分音符、重音多；左手四分音符或八分音符，用倍低音和超低音的大撮配合右手的重音，音色显得格外的急促、干净和震撼。第91—100小节，旋律的节奏、力度和强度、音型的组合让人眼前跃动着将士们英勇无畏、奋战疆场的身影，以及刀光剑影、龙血玄黄的战争场景。

第98—100小节是散板，也就是散拍子，散板的演奏最常用的技法是摇指、刮奏、双手轮奏、分解和弦与琶音，这些都是有相当技术难度的指法。因此，散板的演奏需技法娴熟，2次"慢起渐快"需变化明显，

左手7次在每一拍的后半拍与右手合奏也需节奏统一。

第5乐段的演奏运用了快四点、快夹弹（快速勾托）技法，弹奏时要注意臂、腕高度协调，避免上下跳动，应音点密集、出音清晰，还需要保持旋律的贯通与歌唱性。

第6乐段运用了扫轮、双食点奏技法（双手的食指快速交替轮抹琴弦，故该指法叫"双食点奏"）。左右手在两个八度音域中轮奏，音点密集，出音更为雄浑，音乐激昂有力。

第7乐段（第156—162小节）是尾声，右手长摇气息（气息训练也是古筝演奏的基本功之一）宽广，左手抓八度和弦做伴音，声音厚重、饱满有力，再加上左手有力的刮奏，表现得胜回营的情景。

附：

(1)《弦索备考》被发现以后的后续概况

20世纪50年代初，杨荫浏先生与曹安和先生在中央音乐学院民族音乐研究所资料室偶然发现《弦索备考》。1955年，曹安和与文彦将其译成五线谱，经杨荫浏先生校订，由人民音乐出版社出版（简谱本）。1955年、1962年，人民音乐出版社又出版了曹安和、简其华译谱，杨荫浏校订的第一集的线谱版，名《弦索十三套》（共三集）。《弦索十三套》三集的内容为：第一集，包括"关于'弦索十三套'的说明""关于'十六板'的说明""关于乐器的说明"等文字部分和《十六板》的总谱；第二集，包括《琴音板》《清音串》《平韵串》《月儿高》《琴音月儿高》《首庵咒》的总谱和"补充说明"；第三集是《海青》《阳关三叠》《松青夜游》《舞名马》的总谱和《合欢令》《将军令》的筝谱。1979年，人民音乐出版社再版了《弦索十三套》三集乐谱。1986年，中央音乐学院师生按《弦索备考》中所记曲谱和乐器配置完成了全本演奏。

21世纪以来，著名古筝演奏家林玲先生作为学科带头人，对全本《弦索备考》作重新打谱和演奏。2009年11月14日，中央音乐学院与中国音乐学院联合主办了"清代古谱《弦索备考》全本音乐会"。

（2）在《将军令》基础上创作的《男儿当自强》歌词

男儿当自强
作词：黄霑

傲气傲笑万重浪

热血热胜红日光

胆似铁打骨似精钢

胸襟百千丈

眼光万里长

誓奋发自强做好汉

做个好汉子

每天要自强

热血男子热胜红日光

让海天为我聚能量

去开天辟地为我理想去闯

看碧波高壮

又看碧空广阔浩气扬

既是男儿当自强

昂步挺胸大家做栋梁做好汉

用我百点热耀出千分光

做个好汉子热血热肠热

热胜红日光

让海天为我聚能量

去开天辟地为我理想去闯

看碧波高壮

又看碧空广阔浩气扬

既是男儿当自强

昂步挺胸大家做栋梁做好汉

用我百点热耀出千分光

做个好汉子热血热肠热

热胜红日光

做个好汉子热血热肠热

热胜红日光

（七）《四合如意》赏析

《四合如意》又名《桥》，是江南丝竹音乐①八大名曲之一。该曲经由浙江筝派著名筝家王巽之先生移植整理，成为浙江筝派的代表曲目之一（1957年，《四合如意》的工尺谱被整理并译成五线谱）。

该乐曲较多地保留了江南丝竹音乐的早期形态，比如在风格上，讲究"花"（华彩）、"细"（纤细）、"轻"（轻快）、"小"（小型）等特点。乐曲以不断渐变（该曲有5次变速，越来越快）的演奏力度、明朗的音色以及轻快的节奏描摹了一幅江南水乡的风俗画。

由于曲调朴实祥和，散发着清新的乡土气息，所以此曲常常被用于江南地区新婚和寿庆等活动。

《四合如意》是由几个曲牌连缀而成，并有机统一在一起。乐曲由行板（指"徐步而行"的速度）、小快板、快板三部分组成（也有筝家称其由慢板、中板、快板三部分组成）。

（1）第1部分，行板（第1—104小节）

乐曲开始的第1、2小节可按"自由的散板"处理，注意re是主音，sol是装饰音。从第3小节开始入板，须用秀丽、明快的音色演奏。入板以后，为了音与音的连接，要弹得长一点，或者说，连贯性、歌唱性要强一些，避免出现敲击的声音，声音要柔和、优美。

这一部分有2个乐段（本乐曲段落多，而且每个段落速度都有变化）。第1乐段（第1—65小节）有很多切分音，如第8、9、11、12、13、

① 流行于江苏南部、浙江西部、上海地区的丝竹音乐的统称。因伴奏乐队主要由二胡、扬琴、琵琶、三弦、秦琴、笛、箫等丝竹类乐器组成，故其名。——笔者注

15、17、31等共有14个切分音，都须按规定的时值弹奏。第66小节的大撮do，既是前一乐段的结束音，又是后一乐段的起始音，这里的连接和速度须到位。第92、93小节的勾托抹托、勾托劈托接摇指，是由点到线的过程，也须到位。

（2）第2部分，小快板（第105—178小节）

上一乐段的第102、103、104小节接连第2部分，也就是说渐慢是从第102小节开始的。从第2部分开始，音色明亮多了，速度上来了，乐音的颗粒感也增强了。其间，十六分音符的节拍增多了，第127—150小节都是十六分音符（第145—148小节需要重复一遍），这就对技法训练提出了很高的要求，"抹托技法（需）非常熟练，食指和大指并重"（王中山先生认为，这是浙江筝曲让人很振奋的地方之一）。第2部分第2乐段的结尾处（第158—178小节）可以看作是一个过渡句。过渡句的速度很快，每分钟弹奏160个乐音，在连接第3部分时，有一个突慢（第177小节）。

（3）第3部分，快板（第179—342小节）

第3部分是乐曲的主体，也是乐曲的高潮。这一部分有2次变速：第179—208小节每分钟弹奏126个乐音、第209—304小节每分钟弹奏160个乐音、第305—342小节每分钟弹奏192个乐音（这个速度应该是快板中的"急板"了）。这一部分大多采用八分音符，十六分音符的音节或节拍不多。第3部分有4次勾托抹托、勾托劈托接摇指，须以点成线地演奏。乐曲结束时，应戛然而止（手捂弦）。

全曲大量运用浙江筝派特有的"四点"技法，采用提弹法运指触弦：右手每个手指大小关节相互协调，又能够快速独立活动，指力平均，腕臂等需避免大跳，以保证乐句的连贯流畅。花指弹奏不宜太长，需要突出轻巧、柔和的特点。左手则需要讲究按、滑、揉、颤的力度和速度变化。

《四合如意》的主题意蕴是什么？根据该曲的旋律、风格特点以及常用于新婚和寿庆活动的传统，笔者以为《四合如意》通过对江南水乡民俗画的描摹，表达了对生活中喜庆事情的庆贺和祝福。

六、陕西筝曲

（一）《绣金匾》赏析

1.《绣金匾》简介

在陕西，有一首叫《绣荷包》的民间小调，它是民歌《绣金匾》歌曲的原型。1943年，在《绣荷包》音调基础上重新填词改编的《绣金匾》歌曲在陕北传唱开来，1949年后，《绣金匾》风靡全国，受到广大人民群众的喜爱。著名歌唱家郭兰英、著名歌唱家邓玉华、著名女高音歌唱家叶思言，都演唱过此歌曲。

郭兰英演唱的《绣金匾》有1976年、1977年、1994年、2008年、2012年等多个版本。1976年，周恩来、朱德、毛泽东三大开国元勋先后去世，郭兰英通过改词和变调，将《绣金匾》变换成一首表达悼念之情的当代祭祀诗，感动了一代代中国人，发挥了重要的乐教作用。

此外，当代青年歌唱家王二妮和阿宝也曾演唱过该曲。

1958年，著名陕西筝家周延甲先生在"秦筝归秦"的实践中，用古筝奏秦声、编秦曲，这首陕北民歌也成为创编陕西风格古筝曲谱的重要素材。筝曲《绣金匾》结构短小，旋律优美动听，易记易背，具有浓郁的陕西地方风格，在陕西筝派和筝界产生了广泛的影响。

2.《绣金匾》的演奏

《绣金匾》改编成古筝曲谱后，在演奏和流传的过程中形成了很多不同的曲谱版本，本文对该曲的探讨以《社会艺术水平考级全国通用教材：古筝》收录的周延甲改编的曲谱为范本。

该曲采用G调，2/4拍，以中速稍慢的速度，亲切、赞颂的音调演

奏。全曲共36个小节，可分为3个层次：第1层次（第1—12小节）、第2层次（第13—24小节）、第3层次（第25—36小节）。第2、3层次都是第1层次主题的变奏，亦可分为9个乐句。

该曲具有鲜明的"真秦之声"风格和丰富的地方韵味，含有大量的fa、si变音（又称"欢音"和"苦音"或"哭音"）。曲中fa的音高介乎于fa、升fa之间；si的音高介乎于si、降si之间。重颤音、上滑音（偏快）、下滑音（偏慢）以及非常多的左手技法都是弹好该曲必须掌握的。

乐曲第1小节第1拍就有变音fa，应注意音准。第2拍高音do是中音la按出来的，紧接着下滑。第2、6、10、26、30小节都有轻按音记号，实际上带有点音的效果。第4小节偏低的变音si出现了，紧接着下滑到la（黄宝琪老师主张，陕西筝曲中凡fa音后面是mi音、si音后面是la音的，可以"自动加一个下滑音"演奏）。第5小节第1拍三十二分音符的mi、re可作点音处理。

第7小节第1拍后十六分音符的颤滑（下滑）音色须明亮。第9小节第1拍后十六分音符的装饰花指（第13小节也有同类音符）速度要快。

第13、15小节的第1拍都是三十二分音符（8个乐音）；第14小节第2拍，第17、21小节第1拍，都是同类音型（7个乐音）；第18、22小节第2拍也都是同类音型（6个乐音）；第14小节第1拍，第17、21小节第2拍还是同类音型（5个乐音）。由此可见，第2层次的变奏、乐音密集、速度快、综合运用的技术多、难度高，须分解、反复练习。第13小节及之后的大幅度托劈需大指根部发力，中指、无名指放在mi或re音弦上扎桩。

第3层次（第25—36小节）的演奏与第2层次的节奏大相径庭，显得格外从容、舒展。最后4个小节，需靠近岳山演奏，让声音更加明亮。第33、34小节的装饰花指时值更短。第33小节有1个和音。第35小节渐慢后，大撮下滑到和音。第36小节双托上滑到快速托劈（长音），最后以1个低音与倍低音的大撮结束全曲。

简言之，演奏该曲须注意旋律的走向和起伏、fa和si变音的音准，强弱音色对比要明显，控制好上下滑音的节奏等。

附：

《绣金匾》原创作者简介

《绣金匾》的原创作者汪庭有，祖籍陕西商南，生于1916年。1918年，汪庭有全家因灾外出逃荒，汪父带领全家沿门乞讨度日，受尽磨难。

1923年，汪家在陕西鄜县（今陕西富县）羊圈沟定居下来。汪庭有以给别人放牛羊为生，13岁便开始学种庄稼、务农。父母相继去世后，他与兄长分开，独自流浪，靠给别人拉长工、打短工为生。汪庭有曾被国民党部队拉壮丁关押了三天，逃出来后一路流浪，边区政府分给汪庭有10亩荒地，又借给他一些粮食，他于是在杨家店子村定居，开始全新的生活。汪庭有心灵手巧，在种地之余学木匠，他勤奋好学，干活认真，不计报酬，逐渐成为方圆一带小有名气的"巧木匠"。

汪庭有打算编一首歌曲来表达感谢共产党、毛主席、人民子弟兵的真挚情感，歌颂边区新生活和自己内心的喜悦，但他从未念过书，他所受的教育仅仅是做放羊娃的时候，跟着年龄大的同伴唱《五更道情》《绣荷包》《五哥放羊》等民间小调。汪庭有在编歌的过程中遇到很大的困难，有时后面一节编好了，前面一节又忘了。为此，他想了一个法子，每节编好后，马上教给村里的孩子们唱，这样他就可以安心编后面一节，当他自己唱不出来时，就找孩子们唱。

歌曲编好后，过新年时，汪庭有把他编的新歌唱给当地的群众听，受到很大的欢迎。在一次军民联欢会上，边区领导听了他的演唱，很赞赏，推荐他到各县、乡去演唱，甚至推荐他到延安去演唱，让毛主席听听。

1944年，汪庭有开始识字，他刻苦用功，不久就能看懂边区的《群众报》。这一年，汪庭有参加了在延安召开的陕甘宁边区文教大会，他的演唱受到中央领导和与会同志的一致夸奖，获得表彰。著名作家、诗人艾青采访汪庭有，并撰文《汪庭有和他的歌》，发表在《解放日报》上，对其予以高度评价。

汪庭有编的这首歌用的是民歌《绣荷包》的调子，极富乡土气息。荷包本是民间男女表达爱情的信物，汪庭有觉得用绣荷包来歌颂人民领袖和人民子弟兵不合适，应当为他们绣一个大金匾。因此，他把这首歌

的名字定为《十绣金匾》，这就是《绣金匾》的由来。

（二）秦筝名曲《姜女泪》的产生

孟姜女哭长城的传说在我国民间流传非常广泛。早在唐朝时，便有了"孟姜女哭长城"的"日本写本"。

目前，国内多地有"孟姜女哭倒长城"的历史遗迹，但获得正式认可的历史遗迹只有三处，分别是山东淄博博山区源泉镇、河北秦皇岛山海关、山东济南市长清区长城铺。

山海关有孟姜女庙，庙中有南宋文天祥题的楹联：

> 秦皇安在哉，万里长城筑怨；
> 姜女未亡也，千秋片石铭贞。

著名历史学家顾颉刚先生曾说："从张夏到泰安道中的长城铺，就是孟姜故里，其地有姜女庙。"

笔者就该故事传说的演变过程做简要梳理，供关注筝曲《姜女泪》的读者参考。

《诗经·郑风·有女同车》就出现了"孟姜"一词，其文曰"彼美孟姜，洵美且都"。意思是，美貌女子是孟姜，娇美安娴又优雅。不过这里的"孟姜"并不是人名，孟是长女的意思，姜是姓氏，"孟姜"意为姜姓的长女。

"孟姜女哭长城"故事最初的人物原型不是叫孟姜女，而是"杞梁妻"。

齐侯归，遇杞梁之妻于郊，使吊之。辞曰："殖（杞梁的别名，杞殖）之有罪，何辱命焉？若免于罪，犹有先人之敝庐在，下妾不得与郊

吊。"齐侯吊诸其室。(《左传·襄公二十三年》)

公元前549年，齐庄公攻打莒国，杞梁、华周担任先锋，结果杞梁战死了。齐庄公率军载着杞梁尸体回临淄，在郊外遇见迎接丈夫灵柩的杞梁妻，便向她吊唁。杞梁妻却认为，若丈夫有罪，就不必吊唁；若无罪，则不应该在郊外接受吊唁。于是，齐庄公就亲自到杞梁家中吊唁。

成书于汉代的《礼记·檀弓下》也记载曾子提到过这件事。

曾子曰："蒉尚不如杞梁之妻之知礼也。齐庄公袭莒于夺，杞梁死焉。其妻迎其柩于路而哭之哀，庄公使人吊之。对曰：'君之臣不免于罪，则将肆诸市朝，而妻妾执。君之臣免于罪，则有先人之敝庐在。君无所辱命。'"

曾子称赞杞梁妻"知礼也"，为亡夫争取吊唁的礼仪。尤其值得关注的是，《礼记·檀弓下》里有具体人物名称，而且还有"哭之哀"的情节。后来的历史文献越来越强调杞梁妻的"哭"，而不是强调她的"礼"。

《古诗十九首·西北有高楼》中有"上有弦歌声，音响一何悲，谁能为此曲？无乃杞梁妻"句，可见，杞梁妻的"哭"成了一个文学（或者说音乐）符号。

到了西汉时期，杞梁妻的故事又一次发生了转变。刘向在《说苑》中增加了因杞梁妻"哭"而城墙崩塌的场景。刘向还在《列女传》中添加了杞梁妻埋葬了丈夫杞梁后"赴淄水而死"的情节。此时的杞梁妻已从《左传》里的"知礼女"变为一位"烈女"了！

到了唐代，故事再次发生了大幅改变。故事发生的时间从春秋推移到了秦朝，地点从齐国临淄演变成秦长城。杞梁从齐国大夫演变为修筑长城的民夫。唐朝距离秦朝已经十分久远了，为什么文人们还要编造故事讽刺秦始皇呢？

实际上，这是在借古讽今。唐朝对外征战不休，造成许多家庭悲剧，这个时期的闺怨诗、边塞诗盛行。杜甫的《兵车行》、"三别"等就是对唐朝兵役的讽刺。文人们写"孟姜女哭长城"其实是对唐朝徭役沉重的隐喻。

到了唐末,杞梁逐渐演化成了范喜良、万喜良等,杞梁妻也演变成了孟姜女,并增加了大量故事情节。

唐朝之后,"孟姜女哭长城"的故事基本成形,并出现在各种文体之中,如话本、戏曲、民歌、诗词、弹词、鼓词等。(笔者在撰写本文时,参考了《孟姜女故事的演变:如何从齐国的临淄城墙演变为秦朝的长城》)

笔者以为,在受"孟姜女哭长城"影响的各种文学艺术体裁中,戏剧领域所受到的影响十分突出——剧种、剧目之多,参与人数和受众之广,绵延时间之长,令人十分惊讶!

我国各地的戏剧种类多达几百种,剧目数量自然成千上万,数不胜数。受"孟姜女哭长城"影响的剧目自然也不是一个小数字,京剧有《哭长城》,越剧有《孟美女》,黄梅戏有《孟姜女》,豫剧有《万里寻夫》,评剧有《万里长城》,昆曲有《孟姜女送寒衣》,河南曲剧有《孟姜女哭长城》,越调有《九尾狐与仙鹤》,沪剧有《孟姜女过关》等,十大剧种几乎全都演出过与"孟姜女哭长城"相关的剧目,可见该故事的影响力是多么巨大。

陕西的秦腔、眉户[①]、碗碗腔等戏剧对当代秦筝名曲《姜女泪》的创作产生了较大的影响,不仅影响了《姜女泪》的主题意蕴,还影响了该曲的旋律与节奏。

(三)《姜女泪》介绍与赏析

1. 作品介绍

前文笔者就"孟姜女哭长城"的演变过程、在戏剧领域里的影响进行了梳理。接下来,笔者将在此基础上,展开对陕西筝曲《姜女泪》的

①眉户的别称有迷胡、清曲、曲子戏、弦子戏等,流传于关中、陇东一带。——笔者注

赏析。

1984年，陕西筝派代表人周延甲先生在参观姜女庙时产生了创作灵感，于是创编了陕西筝曲名曲《姜女泪》。该曲由眉户音乐中的《慢长城》《快长城》《长城过门》等声调和曲牌连缀而成。周延甲先生认为这样可以更直接、更准确、更具体地体现它的特点，也不会使人将其与《长城谣》《长城长》等以"长城"为题的音乐作品混淆。

唐代张祜的《题宋州田大夫家乐丘家筝》中有诗句：

十指纤纤玉笋红，
雁行轻遏翠弦中，
分明似说长城苦，
水咽云寒一夜风。

说明在唐朝时期，筝曲中已经有描写"哭长城"的内容了。应该说，《姜女泪》是古代"哭长城"的续歌！

2. 作品赏析

该曲采用D调，2/4、3/4拍，全曲共计171个小节，可分为4个部分。

（1）第1部分（引子），散板（第1小节）

哀怨的散板，像戏曲中的滚白①，由上下2个乐句组成，揭示了孟姜女悲戚痛苦的生活。弹奏时为了增强效果，左手可以加一个音do，摇指的音头之后，收的方向朝外，落下曲子；紧接着连续大撮之后，左手颤音持续到下一个音出现为止；速度由慢渐快，把握好戏剧音乐的节奏。弹奏花指接si时，左手颤音持续不断，右手的托勾和摇指都是慢起渐快、力度由弱渐强。

后面的花指接勾要流畅清晰，落在sol音上，连续的托勾由慢渐快，要均匀地推起和渐弱，最后由两个琶音结束引子部分的弹奏。

①是非板的一种变化板。它是无板无眼、半说半唱，表现悲痛至极的哭诉念白。——笔者注

（2）第2部分，慢板（慢长城）（第2—67小节）

悲苦的、如泣如诉的、陈述性的慢板，表现孟姜女丧夫后悲苦、怨愤而又无可奈何的心情。

第1乐句非常具有代表性，很多地方需要注意。sol音是一音三韵（按音、上滑音、下滑音），每个步骤都要做到清晰，这一小节千万不要把颗粒感弹得很强，要连贯，所以尽量用连托，不要用抹托。第4小节，fa的颤音是持续性的、均匀的，上滑前不要中断，附点结构务必要弹准确。第7、8小节是一段间奏①，第9小节又回到了叙述部分，用一个大跳，注意和上一个音的张力对比。

之后连续十六分音符的do，应处理好力度和速度的变化。发音须干净，不能有杂音，情绪渐趋激动，自然连接到下面较强的区域。

从第50小节起，速度快至2倍，这是乐曲的一个小高潮，但要注意节奏，不能一激动就往上冲，使后面的快板失去了控制感！

（3）第3部分，快板（快长城）（第68—117小节）

这是一段哭诉的快板，像戏曲中的流水板②。

进入快板，最先遇到的就是陕西筝的技巧特长撮摇。练习时，撮要用夹弹，大关节托劈的力度和节奏要均匀、有颗粒感。**演奏快板段落时，句首可适当加重音，以便区分乐句，一定要慢练**。遇到fa和si时，不要因为速度快而省去了颤音，这样会使音乐缺乏感染力。第101、103小节，强弱对比较明显，之后顺势往上推到下一个部分。

（4）第4部分，悲愤的快板（第118—171小节）

这部分是"哭长城"旋律的简化，但情绪更加强烈，是一个愤懑的快板。扫摇段落要清晰，注意力度的把握，fa和si要双按。第133小节，

① 即过门，也叫过板。陕西筝曲受戏剧的影响，大部分为声腔体，有唱词，所以曲谱里的乐句旋律与过门段落是连在一起的。不熟悉秦腔、眉户唱腔的人准确划定《姜女泪》全曲中乐句旋律与过门段落之间的界限是有困难的。——笔者注

② "流水板"是一种唱腔自由、曲调流畅的板式。它虽然只是上下交替的无限反复，但通过节奏的快慢对比、音色变化、分句的抑扬顿挫，变幻出不同的情趣和韵味。一般是2/4拍，有慢速、中速、快速之分。京剧、豫剧、昆曲等剧种中都有流水板的说法。——笔者注

第1拍的刮奏在音头，占时值的托勾要有节奏感和气势，还要注意刮奏接大撮，中间不能断掉。第147小节开始，是"长城过门"的变奏，前两句不能太强，应给后两句留下空间，要注意层次感。结束处的情绪不能松懈，刮奏要有力，把音乐推向高潮而结束，注意不要刮得太多。（参阅《〈姜女泪〉讲解与赏析》，周桃桃著）。

（四）从《秦桑曲》的主题倾向看周延甲先生的艺术创作人生

《秦桑曲》（原名《苦诉曲》）是陕西筝派领军人周延甲先生1979年创作的筝曲。该曲创作起因有二。

其一，根据唐代诗人李白《春思》的诗意，其中有"燕草如碧丝，秦桑低绿枝"句，取"秦桑"二字为题，描写妙龄女子思念远方亲人，盼望早归与家人团聚的急切心情。

其二，1977年，周延甲先生年仅16岁的女儿周望考入中央歌舞团，远离亲人在京学习，非常想家。父亲为了安慰、激励女儿，在曲中表达了对女儿的关怀之情，"父女情"自然流露，感人至深（项斯华先生语）。

《秦桑曲》成曲后由周望首演，经多年的推介，在筝界乃至全社会影响很广。有的评论者称该曲是"顶峰佳作"；有的评论者称之为"不朽之作"。1989年，该曲获中央电视台"山城杯"全国部分民族器乐电视大奖赛创作一等奖。这一事实说明该曲的价值和地位不断获得肯定。

笔者以为《秦桑曲》比原曲名《苦诉曲》在精神境界和文化内涵上都有重大的提升。这个话题涉及对该曲主题倾向的理解。主题是文艺作品所表现的中心思想，它是作品内容的主体和核心，是文艺家对现实生活认识、评价和对理想的表现。《秦桑曲》创作起因有二，这两个起因应该说是密切相关的：都表现了秦燕两地亲人之间的相思（丝）与相知（枝）；都通过艺术作品表达了作者对生活现实的认识、评价和对理想的

追求。那么《秦桑曲》侧重于哪个方面的表达呢？

为了全面、客观地理解《秦桑曲》的主题倾向，笔者不得不用较长篇幅梳理一下周延甲先生一个多甲子为"秦筝归秦"奋斗的艺术人生。

1953年，19岁的周延甲毅然辞去县剧团稳定的工作，考入西安音专（现西安音乐学院）求学，毕业后留校执教。周延甲先后师从曹正、高自成、王省吾等前辈。在党和政府"加强对传统艺术的挖掘与保存"的号召下，周延甲有感于潮州筝、客家筝、河南筝、山东筝的繁荣，立志改变秦筝在陕西濒临失传的现状。1961年6月，他提出"秦筝归秦"的口号，并配合口号撰写了大量论文，如《继承和发扬陕西秦筝演奏艺术传统》（获陕西省艺术科学研究成果优秀论文奖）、《榆林古筝考察报告》（合作）、《秦筝归秦，贵在实践》、《筝道本源》、《谈"秦筝归秦"》等。

周延甲先生深知，一个流派必须有大量特有的筝曲，尤其是名曲，他创作并在1961年全国古筝教材会议上提交了《古筝迷胡曲集》。其中有17首筝曲被会议定为全国音乐艺术院校古筝专业学生必（选）修曲目。

周延甲先生1958年改编的《绣金匾》，是第一次"用古筝说陕西话"。此后数十年，他创作了大量的秦筝作品，如《秦桑曲》、《姜女泪》（全国"金钟奖""文华奖"赛事指定参赛曲目）、《凄凉曲》、《白桐曲》、《道情》、《西京调》、《新翻罗江怨》、《百花引》、《倾情杯》等，其中《百花引》和《倾情杯》填补了秦筝重奏的空白。周延甲先生的作品还作为陕西筝派的代表曲目被收入《中国古筝名曲荟萃》和《中国筝曲——陕西篇》。

周延甲先生特别注意音乐团队和人才的培养，执教以来教过上千名学生，其中曲云、魏军、李世斌、何秀琴已成为秦筝的代表人物。1983年，周延甲先生筹措成立了陕西秦筝学会，还创办了筝界唯一的专业性刊物——《秦筝》，并任主编。

周延甲先生对古筝艺术的繁荣和发展起到了极大的推动和促进作用。他的筝艺理念和音乐思想也是极为独到的，他主张习筝须遵循自然，不拘束，不做作，认为"自然的美是最美的""一切技术都是为音乐服务的""弹性是弹拨乐的灵魂"，把合乎生理习惯、音质、形象美作为衡量

艺术作品是否成功的三个标准。

他认为"筝，乃仁智之器"，"弹筝当行仁智，继承创新开拓，重道敬师爱生……警戒拜金主义为非，倾心素质教育，自强自爱自重，崇尚德艺双馨"。他是一位仁、智、道、器合一的践行者，是值得我们后辈学习的德艺双馨的艺术家！

周延甲先生带领女儿周望、儿子周展等家人源于传统、敢于创新，使秦筝崛起并屹立于神州古筝流派之林；"使两千多年的逸响新声不但恢复了它的历史盛名，而且是奇葩吐艳，大放异彩的"（曹正先生语），为传统民族音乐的开拓性发展树立了一座丰碑。

《秦桑曲》体现了周延甲先生的远大抱负和心迹志趣，集中展现了周延甲先生为"秦筝归秦"的伟大目标而执着追求与奋斗的艺术人生。

（五）《秦桑曲》的艺术特点

接下来，笔者对《秦桑曲》的艺术特点展开初步、简要的探讨，以求教于方家。

1. 结构、段落、层次的特点

该曲采用D调，2/4、3/4、4/4拍。全曲共计111个小节，35个乐句。可分为引子、慢板、快板、尾声4个部分，并继承沿用了戏曲板腔体的曲式。下面依次予以简析。

引子部分为第1—8小节，开门见山、酣畅淋漓地表达了主人公激越的情绪，并为全曲奠定了情绪基调。

慢板部分为第9—60小节，受陕西地方戏碗碗腔影响。本部分第1乐段由起承转合4个乐句（第9—24小节）组成；第2乐段由第25—60小节组成。该部分乐曲既有主人公感慨爱女年少，对其远离亲人、生活艰辛、心灵受伤的疼惜，又有希望爱女勇敢无畏、敢于担当、不懈努力的深情

期盼，情绪更为激烈、更为饱满！

快板（紧板）部分为第61—105小节，也分为2个乐段（或者说2个层次）。快板第1乐段为第61—79小节，第2乐段为80—105小节。该部分乐曲，通过激昂情绪、紧凑节奏将主人公对爱女的思念之情和期盼之意层层递进，每层递进都采用了复沓或变体复沓，要么变换乐音，要么变换节拍，要么变换音高，以潮水般的旋律挑动着人物（或听众）的心弦。

尾声部分由第106—111小节组成，该部分在乐曲意蕴上和快板部分紧密相连，又在情绪和奏法上与引子部分有明显的呼应，节奏上比较自由，具有散板性质。

2.声调和旋律的特点

秦筝的声调特点与秦人的语言特点相关联，从大的范围来说，秦筝的声调特点还与秦地的历史条件、地理环境、风俗习惯，以及眉户、碗碗腔、秦腔、弦板腔、西安鼓乐为母本的地方戏曲、民间音乐相关联，这种联系在秦筝演奏中通过极具地方特色的旋法得以实现。

①《秦桑曲》引子和尾声中的fa和si是弹原位音，而慢板和快板中微升的fa和微降的si是游移不定的变音。

②引子和尾声是欢音，弹奏fa和si时不加颤音，但在慢板和快板中是苦音（又名哭音），弹奏时要加颤音且重颤。

③加颤音的fa和si往下滑到mi和la，然后无缝衔接后面的乐音。正是这些旋法的运用，使秦筝的声调明显区别于其他各派。

《秦桑曲》的旋律特点既有慷慨激越、粗犷高昂的一面，又有凄楚悲切、热耳酸心（周望先生语）的一面。如慢板的第1乐段，旋律如泣如诉，催人泪下，恰如项斯华先生所说："盼妇思夫伤悲切，一曲'秦桑'泪万行。"（这种情绪与《秦桑曲》创作起因一相关联）

该曲旋律主体部分（引子、慢板第2乐段、快板和尾声）的特点还与《秦桑曲》创作起因二有更紧密的关联，展现了一代筝人为"秦筝归秦"毕生奋斗、慷慨激昂、执着追求的精神特质！

3. 旋法、力度和速度的特点

为了更好地服务于作品的思想内容，《秦桑曲》在技术上也进行了大胆的创新和多种技法的综合使用。

曲中多次使用左手大指按弦，左手大指在高音位，左手食指、中指、无名指在低音位，同时搭在弦上，根据乐曲需要，分别交替运用所需技法，以省去手指换弦的时间，使得乐音连接更为流畅自然。该技法属陕西筝派所独有，丰富了筝的左手演奏技巧。

创作者周延甲先生深谙秦筝的旋法特点，旋律下行以级进为主，音效是委婉哀怨；上行则以跳进为特色，跳进的幅度有六度、七度（碗碗腔音乐中，七度音程大跳又称为甩腔）、九度，甚至高达十一度，给人跳跃跌宕之感。

整首乐曲中，除频繁使用左手大指按弦外，还综合运用了双托、双劈、长双劈、长颤、重颤、连续八度套撮[①]、左手连续长刮奏等技法，技术和艺术完美结合，让人十分钦佩作者的创作魄力和勇气！

力度和速度（以及节奏和节拍）共同构成音乐的骨架。它们对于塑造音乐形象发挥着重要的作用，《秦桑曲》中也是如此。力度是音乐表演中乐音的强弱程度，速度是音乐表演中节拍的快慢程度。就乐曲的引子部分而言，第1小节以"很强"起音，起到了开门见山的作用；第2—4小节，弱转强再转弱；第5—8小节，弱起渐强，再慢慢转至"很弱"。短短8个音节，力度变化如此细腻、幅度如此之大，让人叹为观止！

除了上面所述音节的强弱对比外，曲中乐音的强弱变化也丰富多彩、恰到好处，做到了强而不噪，弱而不虚，让人不自觉地侧耳倾听，不愿放过任何一个细小而饱满的弱音！

速度的变化与力度的变化自然是紧密相连的。《秦桑曲》的速度把握也十分到位，做到了"错落有致，层起层落""慢而不拖，快而不促"（参见《〈秦桑曲〉的艺术特点与情感体验》，朱敏著），力度和速度达到

[①] 撮摇指是在大指摇之前，先用中指勾弹一下低八度音以示过门或装饰。尾声的短摇，其爆发的效果与大指掌关节长摇的抒情性效果形成明显的对比，情感的表现更为酣畅。——笔者注

了完美的结合。

（六）曲云先生简介和《香山射鼓》赏析

1.作者简介

曲云，陕西师范大学音乐学院教授，祖籍山东平度，出生于陕西西安。曲云教授于1959年考入西安音乐学院附中，先后师从周延甲、高自成先生系统学习古筝。本科毕业后，她就职于陕西民间艺术团，深入学习民间音乐，并长期得到曹正、李石根先生的指导，为日后表演、创作和理论研究打下坚实的基础。

曲云教授曾先后任职于西安音乐学院、陕西省唐代燕乐研究室，从事古筝及民族音乐的教学研究和西安鼓乐的挖掘研究工作；发表了一系列极具价值和贡献的论文，引起国内外学术界的关注；曾参加陕西省歌舞团《仿唐乐舞》（古筝伴奏或独奏）巡回演出，走遍中国的大江南北。

20世纪70年代起，曲云创作了大量的古筝曲谱，其中《香山射鼓》《赚·梅花引》《连理枝》《柳含烟》《笑春风》《海玉莲》等，获得极大的好评；尤其是在香港举办的曲云古筝独奏会和秦筝2000年音乐会获得极大成功。曲云被誉为"学者型的古筝演奏家"，她的表演儒雅大方、端庄洒脱、含蓄、朴实。著名古筝大师和学者曹正先生评价曲云："曲入云霄，名副其实"，"开元第一筝手薛琼琼再世"（薛琼琼为唐代开元年间的宫中筝手）。

曲云还曾和女儿孙卓一起，在爱丁堡举办中国音乐家的专场音乐会。

2.作品简析

（1）题解

《香山射鼓》是曲云1980年创作的古筝名曲。此香山不是北京香山

公园的香山，而是陕西秦岭的终南山，又名太乙山。终南捷径、寿比南山等语都与此山相关。

"射"有"斗、赛"的含义。陕西关中一带农历六月初一有"种秋"的习俗。一到这个时候，当地的人们就自发聚集到山顶的庙前，进行求雨活动，祈求神灵保佑来年有个好收成。除了烧香、祈祷以外，人们还打擂台进行"射鼓"。这是流传了一千多年的民俗活动，"香山射鼓"也是流传了一千多年的曲牌名称，筝曲《香山射鼓》的曲名由此而来。

（2）主题思想

乐曲由古典音乐传统曲牌《月儿高》《柳青娘》《香山射鼓》等曲牌连缀而成；描绘了陕西关中一年一度的"香会"活动，以深沉、内敛，具有浓郁陕西地方风格的旋律，表现了香客们虔诚祷告，以及鼓乐阵阵、人群熙熙攘攘的场景。

（3）结构、内容

全曲分为引子、慢板、中板、快板4大部分。

引子部分（第1—4小节）是对秦岭终南山外部环境的描写，苍翠的群山、高耸的庙宇、缥缈的云彩，钟声、磬声、鼓声在群山之间来回飘荡，一派缈远的意境。

慢板部分（第5—21小节）描写人们祈雨时的虔诚心境。如果大旱，八百里秦川将颗粒无收，饿殍遍野，所以这一段的演奏要能充分渲染人们担忧、凄苦的心情（将感情饱含于心而不充分释放）。

慢板部分（第22—33小节）第22—24小节的摇指，是作者联想的景象，香烟、云烟和祈祷声融为一体，直上云霄。第34—44小节，是起连接作用的过渡句。

中板部分（第45—74小节）是乐曲的主题部分——"香山射鼓"。作者分层次地描绘了庙会上"射鼓"活动不同阶段的状况：第45—67小节是初始阶段，无须渐快处理，速度保持平稳；第68—74小节，是庙会的高潮阶段，各种乐器，笙、管、笛子、云锣、铙、钹、鼓竞相奏起！

快板部分（含尾声，第75—102小节）继续"斗鼓""赛鼓"，作者

运用西安鼓乐古谱中"锣鼓点"的表现方式,继续生动表现庙会的热闹场景!

乐曲尾声(第98—102小节)运用了唐代音乐的"终止式",在很多快速的促拍之后,将乐句突然刹住,紧接着连接乐曲的结尾句,达到"珠联千拍碎,刀截一声终"(白居易《筝》)的艺术效果。

七、古典筝曲和现当代筝曲

（一）古筝名曲《梅花三弄》赏析

1. 作品介绍

《梅花三弄》又名《梅花引》《玉妃引》等。据相关记载，该曲最早是东晋大将军桓伊所作的一首笛子曲[①]，但未写明是以梅花为题材。南朝以来开始流传的笛子曲《梅花落》应该是古琴曲《梅花三弄》曲调来源。唐代诗人李白、白居易、高适等，在诗词中多次提到这首笛子曲，如李白的《与史郎中钦听黄鹤楼上吹笛》、白居易的《福先寺雪中饯刘苏州》、高适的《塞上听吹笛》等。

标题中的"三弄"，可狭义地理解为乐曲表现、歌颂、赞美梅花的主题音调在旋律中重复变奏3次。唐代经学家、训诂学家、琴家颜师古将笛子曲改编为古琴曲。北宋时期郭茂倩编的《乐府诗集》卷三十平调曲与卷三十三清调曲中，各有一题解，提到相和三调器乐演奏中，以笛作"下声弄、高弄、游弄"的技法。琴曲中"三弄"的曲式结构可能就是这种演奏形式的遗存。还有，明代杨抡著《伯牙心法》中云"三弄之意，则取泛音三段，同弦异徽云尔"，即乐曲采用循环再现手法，重复"梅花"主题音调三次，每次重复都用泛音奏法，故称"三弄"。

2. 作品分析

《梅花三弄》通过对梅花的洁白、芬芳和耐寒等特性的描写，表现了梅花洁白无瑕、傲雪凌霜的高贵品质，借此歌颂具有高尚节操的人。

[①] 见《晋书·桓伊传》《世说新语·任诞》，但也有不同的说法。——笔者注

《梅花三弄》以其特有的恬静、淡雅、深刻的内涵，获得了一代又一代广大听众的喜爱。故古琴曲《梅花三弄》被改编为琵琶独奏曲、古筝独奏曲、笛箫合奏曲、钢琴独奏曲、民乐合奏曲等多个演奏版本。

该曲采用G调，3/4、4/4、5/4拍，全曲共76个小节（邱大成先生移植谱），10个乐段，可分为45个乐句。全曲结构由引子、"一弄"、"二弄"、"三弄"、尾声组成。也有筝家认为，全曲10个段落，分2个部分，第1—6乐段为第1部分，第7—10乐段为第2部分，对梅花的"静"和"动"进行对比，描绘梅花的美好姿态。下面依次对各部分的内容意蕴和技法运用加以梳理。

（1）引子部分（1—14小节）

霜晨雪夜，草木凋零，唯有梅花在风雪中迎风摇曳、傲然怒放。

乐曲伊始，用深沉、肃穆的曲调缓缓从低音区奏出，节奏自由（散板性质），大跳音程及同音反复，使旋律流畅、抒情、柔中见刚，气氛庄重又不失亲切。第8—14小节是过渡句，其中的滑音很有棱角，用指要果断。

（2）"一弄"部分（泛音部分，15—24小节）

此部分刻画了一幅隐隐约约、含蓄静谧的梅花远景图。

泛音段落共10个小节，乐音除1个高音和3个低音外，其他54个乐音都是中音，所以无论从曲目意蕴表达需要，还是从中音区音色特点（饱满圆润）来说，泛音的音色都应灵动轻盈，犹如蜻蜓点水一般，仿佛清晨的露珠清透明亮。另外泛音曲调采用了"逆进式"旋律发展手法[①]和附点节奏型，因此要求音色空灵、轻盈，有跳跃感，赋予曲调更加旺盛的生命力。演奏时，节奏自由但不散乱，不能有敲击琴弦的现象，因为这里音色是轻盈、跳跃的，但不是粗犷的。泛音点及力度应恰如其分，左右手紧密配合。

（3）"二弄"部分（和弦泛音部分，第25—40小节）

此部分展现了梅花在风雪中翩翩起舞的身姿。

这一部分是主题音调的再现，但音区移低八度（从中音区移到低音

① 旋律发展手法之一，即把旋律倒过来进行，从最后一个音到最前一个音结束。——笔者注

区），在该乐段弹奏和弦泛音时，低音部分采用小指弹奏的方式，产生一种空灵的听觉效果。演奏时腕肘需高度配合，手腕不能大幅跳动。

（4）"三弄"部分（第41—72小节）

此部分表现梅花在寒雪中迎霜斗雪的形象。

该乐段犹如"第二主题"一样。"第二主题"是指主题音调的深化，是对梅花形象进一步的描写和刻画。第41—59小节，旋律在低音区进行，这里的按音很直接、很沉稳，刚柔相济地体现梅花的傲骨特质。尤其是第51—59小节，乐音非常苍劲有力，将梅花傲雪迎风怒放的形象表现得淋漓尽致。

第60—72小节，主题音调第三次出现（"三弄"），好像古代文人在反复吟诵诗词一样，久久萦绕在听众耳旁。

"三弄"通过对梅花的描写，表达了作者积极向上的人生态度，鼓励人们学习梅花坚强不屈、纯洁高尚的品质。

国人对梅花有着特殊的感情，它已成为高尚人格的化身。梅花自古就是艺术创作的重要题材。人们以诗、画、乐来表现梅花洁白、芬芳、耐寒的特点，以及傲雪高洁的高尚品质。《诗经》中就有表现梅花的篇章，宋代的陆游、明代的高启等人都有颂梅诗。唐代张彦远的《历代名画记》记载，早在南朝张僧繇就画过《咏梅图》，此后历代名家以梅花入画的作品更是数不胜数。相比之下，歌颂梅花的乐曲就凤毛麟角了，可想而知《梅花三弄》的艺术价值有多么突出。

（5）尾声部分（第73—76小节）

含蓄静谧，意味深长。

由于引子部分音调的渗透、贯穿，使乐曲保持了统一性，所以尾声部分近似散板，由各段固定的终止型乐句，经变化后用泛音轻盈奏出，最后结束在宫音上。尾声部分将乐曲引向高远、清雅的境界，如同乐者的吟诵，余音绕梁，回味无穷。

(二)《春江花月夜》欣赏

1. 曲目的产生及衍变

《春江花月夜》的琵琶乐谱最早见于鞠士林的手抄本,1875年又有了无锡的吴畹卿琵琶谱手抄本,"吴本"有分段,无标题。吴畹卿任无锡昆曲社社长兼曲师达50年之久,其曲艺之精,闻名全国,赵子敬、梅兰芳、韩世昌、杨荫浏等都是他的弟子。吴畹卿精通音韵学,亦精琵琶、三弦、笙、笛等乐器的演奏。

1895年,"平湖派"琵琶艺术家李芳园编订出版的《南北派十三套大曲琵琶新谱》,将曲名由原来的《夕阳箫鼓》改为《浔阳琵琶》,并将其内容结构扩充至十个段落。此后,有多种琵琶谱本《春江花月夜》("七段体"谱、"十段体"谱、"丝竹合奏体"谱)广泛流传。

1898年,陈子敬的琵琶传抄本出现了小标题。陈子敬在清光绪年间曾应召入宫,教授醇亲王琵琶,当其离京返乡时,光绪皇帝曾赐其"天下第一琵琶"称号,陈子敬因此誉满全国。

汪昱庭将李芳园谱《浔阳琵琶》加工处理,并改名为《浔阳夜月》《浔阳曲》,沿用各段小标题,李廷松整理出版了该版本的曲谱。

1925年前后,上海大同乐会的柳尧章[①]根据琵琶曲谱,将此曲改编成丝竹合奏曲,曲名改为《春江花月夜》[②],并根据旋律特点给每段乐音拟出更为合适的小标题。1925年,该曲首次公演即获得成功。

该曲各段落的小标题写得十分精彩,一直沿用至今(虽有少许改动),现抄录如下:江楼钟鼓、月上东山、风回曲水、花影层叠、水云深际、渔歌唱晚、回澜拍岸、欸乃归舟。(见王范地整理、订谱《春江花月夜》)

[①] 柳尧章(1905—1996),近代著名民族音乐家,从小就会演奏多种民族乐器。10岁就读徐汇公学,学习钢琴,兼修小提琴、大提琴。1924年加入大同乐会,改编了《春江花月夜》,挖掘整理了《月儿高》等。——笔者注

[②] 有的筝家认为曲名与白居易《琵琶行》中诗句"春江花朝秋月夜,往往取酒还独倾"相关。——笔者注

2. 筝曲的意蕴及演奏

本文对古筝曲谱《春江花月夜》意蕴和演奏的探讨以林英苹老师的改编谱本为范本。

林英苹的《春江花月夜》古筝谱本采用G调，2/4、3/4拍，全曲共计228个小节①。全曲可分为五个部分：引子、慢板、中板、快板、尾声。下面就曲谱的意蕴和演奏依次加以浅析。

（1）第1部分，引子

乐谱的前两行，其意蕴可以视为琵琶谱中的"江楼钟鼓"。作者采用散板的方式，以自由、慢起渐快的节奏，连用6个低音mi，配以缥缈、幽远的泛音，左手的倍低音伴奏和下行上行刮奏；继而连用6个从中音do到低音sol的快速下行刮奏，及由弱到强再到弱的摇指、两拍十六分音符低音la的"轮抹"（也称为"点奏""点指"）等。这一连串较高难度的组合技法和演奏节奏的把握，展现了春江月夜的静谧、恬适，钟声、鼓声的辽远，将乐曲优雅怡然的意境表现得淋漓尽致，同时也起到了"以声写静"（衬托）的艺术效果。

（2）第2部分，慢板（第1—104小节）

该部分又可分为4个层次，共45个乐句（曲意理解不同，乐句数目也不同）。

第1层次（第1—40小节），共17个乐句。该层次的旋律意蕴可视为琵琶谱中的"月上东山"（后面各个层次或第3、4部分的小标题，实际上都是对主题"月上东山"的反复变奏）。这一层次的主音提高了四度（由引子里的低音mi提高到低音la），以中速稍慢、平稳舒缓的节奏，以"鱼咬尾"的连接方式（即前一乐句最后一个乐音与后一乐句起头乐音相同，如第11、35、43、45、110、114等小节的起音），在呼应中不断向前推进和扩展。第3—4小节是对第1—2小节的呼应，第5—8小节是对前4个小节的推进和扩展；第13—16小节、第17—20小节是对第9—12

①曲谱中2处的"散板"和"不完全小节"没有计入小节总数，也没有计入乐句总数，全曲共88个乐句。——笔者注

小节呼应的两度推进和扩展，第21—23小节是"回收"；第24—28小节采用"模进"的手法，似乎可以说是别样的推进和扩展；第29—40小节是这一层次的结尾。在上述的呼应、推进和扩展中，眼前展现出醉人的明月、激滟的江水、幽蓝的天空。

第2层次（第41—57小节），共6个乐句。该层次的旋律是通过连续的长摇和琶音（分别是4个音、7个音、10个音的琶音），表现了江风习习、花草摇曳、江面涟漪迭起的迷人景色！

第3层次（第58—66小节），共5个乐句。该层次主要通过4个带有三十二分音符节拍（三十二分音符只有一拍，速度非常快，需要很高的演奏技巧）加摇指的旋律来表现"花影层叠"的春江美景，使用的是下行的"模进"手法。笔者认为曲作者在用乐音和旋律作画。

第4层次（第67—104小节），共17个乐句。如果说第3层次是对局部的"花影层叠"着重描绘的话，那么第4层次就是对月夜下春江"水云深际"的细致刻画：江面的水雾深沉，月儿在云中穿梭，云儿围绕着月亮移动，主人公时而抬头看月，时而低头看水，高一眼，低一眼（曲中有2次这样的音乐表现，分别是第77—79、87—91小节）。看月，云深不知是何处；看水，水天成一色，正是"江天一色无纤尘，皎皎夜空孤月轮"。第4层次既体现了主人公对壮观迷人景色的赞美，又暗示着对生命状态和生命意义的思考。一江春水，一轮孤月，几多思绪。

（3）第3部分，中板（第105—154小节）

第3部分共17个乐句。表现的是歌声打破寂静，渔人晚归的情景。如果说前面是"静"的欣赏和思考，那么本部分就是"动"的歌唱和描绘。渔夫一边摇橹一边歌唱，点点白帆，竞相归港。渔船载着丰收，也载着期待和幸福！

（4）第4部分，快板（第155—213小节）

第4部分共19个乐句。该部分进入全曲的高潮（慢起渐快），第178—213小节是"活泼的快板"（或称"速板"，每分钟弹奏152个乐音）。

（5）第5部分，尾声（第214—228小节）

第5部分共7个乐句。第4部分和第5部分之间有一小段散板，很好

地起到了转换和连接作用。在宁静中以缥缈、悠长的弱音起奏，好像轻舟在远处的江面上渐渐消失，春江的夜空幽静而安详，春江花月夜的诗画意境使人沉醉！然而良辰美景稍纵即逝，全曲在无限的遐想中结束。

演奏本曲时，技法的运用须注意以下几点。

①引子部分的休止符号与左手的倍低声伴奏要对齐，刮奏的速度和力度非常讲究。

②第2、9、21、30、36小节的花指，有的是节奏花指，有的是装饰花指，演奏时应予区别。

③第41—57小节，有右手的长摇、左手的伴奏，还有双手的合奏（7个、10个乐音的琶音需要双手合作，一共有24个单手或双手琶音），技术难度很大，可先单手练习，然后双手合练。

④曲谱中有大量的刮奏和扫弦，其时值和力度一定要符合曲谱的要求。

⑤第108—127小节，共有7次模仿木鱼的敲打声，古筝独奏都是演奏者通过弹拨筝弦替代的，拨弦的位置和方法有所不同，可自由选择。

⑥琵琶曲中"换头合尾"的连接方式在筝谱中也有所采用，如第67、68小节等。

⑦尾声运用了大量的小撮（潮州筝称"小勾搭"），必须追求音色美。

附：

《春江花月夜》诗词及译文

唐代张若虚的长诗《春江花月夜》被闻一多先生誉为"诗中的诗，顶峰上的顶峰"。后人根据诗作的意境，谱成了琵琶曲，使其成为中国古典名曲中的名曲，经典中的经典。有评论者认为，该曲如同约翰·施特劳斯的《蓝色多瑙河》一样，是享誉世界的传世名曲！

《春江花月夜》是一首典雅优美的抒情乐曲，它宛如一幅工笔精细、色彩柔和、清丽淡雅的山水画卷。

诗歌以"江"为场景，以"月"为主体，描绘了一幅幽美邈远、朦胧迷离的月夜春江图，抒写了离愁别绪，阐发了富有哲理意味的人生感

慨，艺术境界深沉而寥廓。

春江花月夜

张若虚

春江潮水连海平，海上明月共潮生。
滟滟随波千万里，何处春江无月明！
江流宛转绕芳甸，月照花林皆似霰。
空里流霜不觉飞，汀上白沙看不见。
江天一色无纤尘，皎皎空中孤月轮。
江畔何人初见月？江月何年初照人？
人生代代无穷已，江月年年望相似。
不知江月待何人？但见长江送流水。
白云一片去悠悠，青枫浦上不胜愁。
谁家今夜扁舟子？何处相思明月楼？
可怜楼上月徘徊，应照离人妆镜台。
玉户帘中卷不去，捣衣砧上拂还来。
此时相望不相闻，愿逐月华流照君。
鸿雁长飞光不度，鱼龙潜跃水成文。
昨夜闲潭梦落花，可怜春半不还家。
江水流春去欲尽，江潭落月复西斜。
斜月沉沉藏海雾，碣石潇湘无限路。
不知乘月几人归？落月摇情满江树。

译文：

 春天的江潮水势浩荡，与大海连成一片。一轮明月从海上升起，好像与潮水一起涌出来。月照耀着春江，随着波浪闪耀千万里，所有地方的春江都有明亮的月光。江水曲曲折折地绕着花草丛生的原野流淌，月光照射着开满鲜花的树林，好像细密的雪珠在闪烁。月光如霜，所以霜飞无从觉察。洲上的白沙和月光融合在一起，看不分明。江水、天空成一色，没有一点灰尘，明亮的天空只有一轮孤月高悬着。江边上什么人

最初看见月亮？江上的月亮哪一年最初照耀着人？人生一代代无穷无尽，只有江上的月亮总是相像。不知江上的月亮等待着什么人？只见长江不断地流淌着江水。游子好像白云缓缓地离去，只剩下思妇站在离别的青枫浦不胜忧愁。哪家的游子今晚坐着小船在漂流？什么地方有人在明月照耀的楼上相思？可怜楼上不停移动的月光，应该照耀着思妇的梳妆台。月光照进思妇的门帘，卷不走，照在她捣衣的砧上，拂不掉。这时互相望着月亮，可是互相听不到声音，我期盼随着月光流去照耀着你。鸿雁不停地飞翔，而不能飞出天边的月光。月照江面，鱼龙在水中跳跃，激起阵阵波纹。昨天夜里梦见花落闲潭，可惜的是春天过了一半自己还不能回家。江水带着春光将要流尽，水潭上的月亮又要西落。斜月慢慢下沉，藏在海雾里。碣石和潇湘的距离无限遥远。不知有几人能趁着月光回家？唯有那西落的月亮摇荡的离情，洒满了江边的树林。

（三）《广陵散》主题意蕴的理解

《广陵散》（王昌元先生作曲）是很著名、很有文化内涵的一首筝曲！怎样理解其主题意蕴？这个问题萦绕笔者脑海不少时日了，不吐不快！

笔者以为，王昌元先生在曲中表现的不是音乐主人公行侠的现场（古琴曲中有"现场"的表现），而是前往现场的途中。（这是笔者思考的"时间前提"，需要明确）

筝曲伊始第1音节（4拍）就是人物登场，音乐主人公横空出世，旋律惊心！

然后是2段泛音、2段散板交替运行（既有乐音的上行，也有下行，还有上下行的结合），这种处理方式起到了以下几个方面的作用。

①渲染了特定时间段内的空间环境，静穆的旷野，主人公为庄严的使命独自远行，唯有天际、飞鸟、草木相伴和相送。

②表现了主人公正义凛然、壮怀激烈、慷慨赴难的气魄和决心。

③轻弱柔美的乐句表现了主人公对亲友、对生活的留恋与不舍，使人物思想性格的复杂性和真实性达到了完美的统一。

笔者以为曲作者正是抓住主人公性格特点的两个侧面——"侠骨"和"柔肠"（读筝谱不应只当音符来读，还应把它当文字来读，通过揣摩乐音的运行方向、节奏、强弱、结构以及技法等，体会作者的思想）层层递进地反复铺陈和渲染，有时采用完全复沓，有时采用变体复沓；时而铿锵有力，时而柔美揪心；时而排山倒海（特别是倍低音乐句的演奏），时而如泣如诉。

全曲采用"阳关三叠"式的大复沓。第1部分是重心，交代了人物、故事的由来，刻画了人物的思想性格，表现了人物复杂的内心世界。第2—3部分，主人公的"侠骨"更为突出，情绪达到高潮而转向结束，充分、完美地表现了主人公舍生取义的大无畏精神！

（四）《在北京的金山上》欣赏

1.《在北京的金山上》的演奏

西藏民歌《在北京的金山上》在全国唱响以后，中国音乐学院邱大成教授将此曲移植改编为古筝曲谱，使其成为全国古筝考级的曲目之一。

该曲旋律优美、易于唱诵，其五声音阶的级进式发展变化与古筝五声音阶的弦序排列十分吻合。

该曲采用D调，2/4拍，结构短小，间奏加上主题乐段共计54个小节，可分为9个乐句。第1—6小节为"过门"乐句，第7—54小节为主题乐段。主题乐段演奏2遍：第一遍（第7—30小节）在中高音区演奏，第二遍（第31—54小节）在低八度的中低音区演奏。

乐曲伊始，曲作者在"过门"乐句中，共用了8个大撮（八度音程），表明这些"和音"需要做重音处理，为避免杂音，大撮不能提前贴

弦。大撮做重音处理，并不等于其他单音可以弱化，同样要饱满结实。

4个主题乐句分别为第7—12小节、第13—18小节、第19—24小节、第25—30小节。不仅要表现藏族同胞爽朗、积极、欢快的情绪和个性，还应使旋律有一定的舞蹈性（也就是音乐的律动感）。要达到这一效果，应注意两点：一是每个分句要有强弱不同的力度层次，二是弹奏中触弦的位置要有变化。

4个乐句用得最多的指法是"托勾组合"（有时是先"勾"后"托"，多数是先"托"后"勾"）和"连托"等。在"连托"时，还应区分前八后十六与前十六后八分音符的节奏型的不同时值，以及第29小节中的"空拍"。每次连托最后一个音应转为大指小关节弯曲的提弹。

第二遍中低音区的重复演奏（第31—54小节），指法亦然。乐曲结束句（第49—54小节）不要作渐慢处理，因为全曲一直以中速平稳地进行，作渐慢处理"会大幅度地缩减本曲积极、欢快情绪的表达"（宋心馨老师语），对主题表达的完整、演奏风格的统一有损伤。

2.《在北京的金山上》筝曲作者介绍

邱大成（1945—1997），四川宜宾人，古筝演奏家、音乐教育家，曾任中国音乐学院器乐系副主任、教授，中央音乐学院、解放军艺术学院、天津音乐学院客座教授。

邱大成先后在西南音乐专科学校、四川音乐学院就读，1966年大学毕业后曾在成都乐器厂、四川曲艺团、四川歌舞团工作。

1979年，邱大成考入中央音乐学院攻读硕士研究生，是我国第一位古筝专业硕士学位获得者。1984年以来，邱大成多次与曹正、王世璜在北京多所机构创办儿童古筝教学班，培养学生百余名；1987年获中国音乐学院"教书育人先进工作者"称号，1988年任副教授，1994年任教授，1995年获"东方杯"全国青少年古筝演奏比赛园丁奖。

邱大成编著《筝艺指南》等，创编《蜀乡风情组曲》（与夫人徐晓林合作）、《孔雀东南飞》（移植于郑德渊同名曲）等曲目，录有《邱大成筝独奏专辑》《南北筝家》等专辑，并为中央电视台等媒体录制古筝专题教学节目，多次应邀赴新加坡、日本、德国等地演出、讲学。

3. 西藏民歌《在北京的金山上》

20世纪60年代初，中央开始了大规模的援藏建设，作曲家马倬和独唱演员常留柱先后进藏，常留柱在一位叫扎西的老艺人那里学到了一首《山南古酒歌》。扎西为这首歌编了新词，并定名为《在北京的金山上》，以表达藏族人民对毛主席和新中国的深情，马倬产生了改编的意愿。他在原民歌前加了两句前奏音乐，又对歌词进行了修改，并把藏语译成汉语。改编后，常留柱就成了这首歌的首唱者。

1964年，北京举行了一场全国文艺汇演，按规定必须是业余歌手参加演出，常留柱是专业歌手不能参加，于是重新选了一位叫雍西的业余歌手演唱。演出大获成功，得到了周恩来总理的称赞，总理建议把原歌词"我们迈步走在社会主义幸福天堂"改为"我们迈步走在社会主义幸福的大道上"。

文艺汇演吸引了正在排练《东方红》的藏族著名歌唱家才旦卓玛的关注，1972年中央人民广播电台进藏录音，建议由才旦卓玛演唱该曲，并建议再增加一段歌词。于是，马倬在第一段词的基础上填了第二段词。才旦卓玛结合传统民歌、藏戏等演唱技法，对歌曲进行全新演绎，在全国引起巨大的反响。这首从百万农奴心底"飞出来"的歌曲成为家喻户晓的经典歌曲。①

（五）邱大成和《穿花蜂》

1.《穿花蜂》简介

该曲活泼轻快、充满诙谐情绪，流传于山东聊城地区。聊城地区的

① 2009年1月19日，西藏自治区九届人大二次会议投票决定将每年3月28日设为西藏百万农奴解放纪念日。——笔者注

筝乐多是金灼南等艺人传承下来的民间乐曲。《穿花蜂》由著名古筝演奏家、教育家邱大成先生编订。

《穿花蜂》虽然篇幅较短，但曲调通俗流畅、富于变化、温婉动听，以和谐的旋律表现勤劳可爱的小蜜蜂在花丛间忙碌的场景，轻盈、灵动、欢快，趣味盎然。乐曲既表现了自然界的和谐共生，也展示了传统音乐独特的韵味和文化内涵。

2. 《穿花蜂》的演奏

演奏好《穿花蜂》，必须熟悉和掌握山东筝派的风格和特点，山东筝演奏技巧最为典型的地方在于：

①大指小关节为轴发力（不同于河南筝派的掌关节为轴发力）的托劈密摇，音质清脆利落。

掌握这种技法，需要习筝者花时间耐心地训练。因为以小关节为轴的托劈密摇很容易使义甲和"指肚"松散、变位，达不到理想的效果，这就需要演奏者练习时找到适合自己的角度和合适的指甲捆绑松紧度。

另外，练习时可先练以"托"起板，压低弦，再练以"劈"起板，压高弦。尽管可以用抹托代替托劈演奏，但缺少了山东筝味，也没有了中国传统音乐的"阴阳之比"（或者说"虚实之比"）。在山东筝演奏中，"托"是阳，"劈"是阴。运用这种技法音色的效果更漂亮、俏皮（王中山先生语）。

②占据半拍或一拍的各类花指，这在其他各流派传统乐曲中少见。

③勾指为主旋律音的奏法，在其他流派中也是少见的（参见盛秧主编的《中国古筝知识要览》）。

《穿花蜂》采用D调，2/4拍，共计36个小节，可分为14个乐句（不包括重复的小节和乐句，据林玲老师主讲的曲谱划分）。

乐曲伊始，采用勾托抹托的基本指法，中指可稍重一点。左手上滑要等下一个音出来后，才可"回松"，避免出现回滑音。第9、11两个小节连续三个上滑音须双手准确配合，并留心八分音符与十六分音符的节奏区别。第9—10小节和第11—12小节，乐句之间呼应，还应讲究旋律发展的对称性。

第13、17、19小节有休止符，同时又有乐音变化的切分音型，对旋律发展起到推进作用。在此基础上，第20—23小节、第24—27小节第1拍把乐曲情绪推向了高潮，十分优美动听，眼前仿佛小蜜蜂们翩跹起舞、穿梭忙碌！第20、24小节十六分音符的"托劈托劈"必须采用山东筝大指小关节"密摇"指法。第27小节第2拍至32小节是乐曲情绪的"回收"。

第33小节，又以一个休止符加切分音型小节引导乐曲渐慢，后结束全曲的演奏。

第34小节有不重复记号。第35小节的花指是装饰性的"板前花"，有的曲谱是一拍，所以加花时值可长一点、弦数可多一点，但无论是长还是短，最后都要落到旋律音do音上。

（六）筝曲《小小竹排》欣赏

1. 筝曲《小小竹排》的演奏和简析

筝曲《小小竹排》是根据电影《闪闪的红星》中的插曲《红星照我去战斗》改编的（改编者邱大成）。

该曲采用C调（也有不少筝家用D调演奏此曲），2/4拍，共计57个小节，可分为17个乐句（不包括散板的小节和乐句）。

该曲可分为引子、主题、主题变奏3个部分，下面依次予以探析。

（1）第1部分，引子

引子有4个乐句，用自由的速度演奏，2个"节奏花指"分别是2个乐句。如用D调演奏，因为没有倍高音re，所以高音mi的前倚音可以弹一个"三连音"。紧接着，7拍（十六分音符）的双手配合点指，是"模进"下行的音列，速度由慢渐快，音量右手要"出来一点"。双手刮奏，描绘了江面上小小竹排缓缓划过波光粼粼的水面（点指和刮奏是两个乐句）。

（2）第2部分，主题（第1—22小节，8个乐句）

经过引子的引导和铺垫，从第1小节开始，主题旋律就出来了，"唱"起来了！主旋律要有歌唱性，就是说弹奏时，心中要有歌、要有美，弹出来的乐曲才会优美动听。第1、3、5、6小节的上下滑音（节奏滑音）应做到位；第4、7小节二分音符的摇指应与旋律音色统一，并对齐左手的低音伴奏；第9、11小节的小撮上滑与旋律的连接要流畅。

（3）第3部分，主题变奏（第23—57小节，9个乐句）

这一乐段第23—33小节是第1个层次，是对主题乐段第1—11小节旋律简缩式的变奏，并通过花指的伴奏把旋律音连接起来，令人耳目一新，给人以水的流动感。该层次食指弹旋律音，大指带花指（花指的方向可稍斜一点），弹奏时花指和旋律音要和谐，花指不要太强，但也不能太弱，以不盖过旋律音，清晰为度。本乐段的弹奏速度比上一乐段稍快。

笔者以为第34—57小节是该乐段的第2个层次，仍然是主题旋律的变奏，变奏的方式、音型和技巧转为以小撮、大撮、长摇为主，并配以左手刮奏、倍低音小撮、倍低音大撮，以及长时间大幅度的刮奏等。曲作者在该层次充分调动左右手各种技巧，使乐曲的歌唱性完美展现。

第48—51小节运用了倍低音的伴奏，给人以敦实的感觉；第52—57小节在高音区刮奏，让音乐扬起情绪，推到高潮，随后落下来，以主音结束全曲的演奏。

此外，笔者想着重谈谈该曲的曲式结构。

有的筝家明言该曲有2个乐段，似乎是"单二部曲式"。笔者以为乐曲的引子不能排除在曲式（结构）之外，且该曲不符合"带再现"与"不带再现"单二部曲式的要求。

如果将其放在单三部曲式来看，也不合适；复三部曲式、回旋曲式都不恰当；与变奏曲式、奏鸣曲式、主结构之外曲式也都只是部分（甚至是"小部分"）契合。

故笔者把该曲的结构拟定为3个部分：引子、主题、主题变奏，主题变奏部分又分为2个层次。至于这是什么类型？什么名称的曲式结构？笔者不能确定。

2. 电影《闪闪的红星》故事情节和插曲的改编

《闪闪的红星》是八一电影制片厂摄制的红色电影。

大致故事情节如下：1931年，潘冬子（祝新运饰）的家乡柳溪镇还处于大土豪胡汉三（刘江饰）的反动统治下。一天，潘冬子挑柴经过胡汉三家门前，被正准备仓皇逃命的胡汉三拦住盘问，逼他说出父亲潘行义（赵汝平饰）的下落，丧心病狂的胡汉三甚至把潘冬子吊起来拷问。

后来，红军在潘行义的引导下，打进了柳溪，解救了潘冬子，柳溪也建立了红色政权。潘行义在对敌作战中负伤，却在做手术时主动将麻药让给其他战友，使潘冬子深受教育。

1934年秋，红军主力被迫撤离中央根据地，潘行义临行前给潘冬子留下一颗闪闪的红星。胡汉三回来后，柳溪镇陷入一片白色恐怖之中。潘冬子和母亲（李雪红饰）离开柳溪，转入深山老林继续战斗。领导游击队的红军干部吴修竹（薄贯君饰），向他们传达了遵义会议的精神。为了掩护乡亲们撤退，潘冬子的母亲壮烈牺牲。

潘冬子在此后的革命斗争中慢慢成长起来，变得坚强、勇敢。他在战斗中破坏吊桥，切断敌靖卫团的后路，使敌人缴枪投降；他巧妙地把盐化成水，躲过敌人的搜查，送给游击队；他和椿伢子（刘继忠饰）把情报送给游击队，把敌人的运粮船弄沉，破坏敌人的搜山计划；他沉着机智地应付胡汉三多次狡猾的试探和盘问，最终报仇雪恨，有力地配合了游击队的行动。

1938年，江南游击队奉命开赴抗日前线，上级派潘行义来接吴修竹领导的游击队下山，潘冬子和父亲终于见面了。潘冬子戴上那颗闪闪的红星，成为一名真正的红军战士，踏上新的征途。

电影有三首插曲，分别是《红星照我去战斗》（邬大为作词、傅庚辰作曲）、《红星歌》（邬大为和魏宝贵作词，傅庚辰作曲）、《映山红》（陆柱国作词，傅庚辰作曲），三首歌都是广为流传的经典歌曲。

筝曲《小小竹排》是根据《红星照我去战斗》改编的。

（七）《八月桂花遍地开》欣赏

1. 《八月桂花遍地开》的演奏和简析

《八月桂花遍地开》是一首源自于大别山地区的民歌，20世纪30年代为庆祝中华苏维埃共和国临时中央政府成立而作，原歌名为《庆祝成立工农民主政府》，在河南、湖北、江西、安徽、四川、陕西等地广为传唱。

1949年以后，该歌曲成为唱响全国的经典红歌，这首不朽的旋律（叙事歌曲）在几代中国人中传唱，让人百听不厌。

2009年3月，中央音乐学院李萌教授将其改编为古筝曲谱。该曲谱采用D调，2/4拍，全曲共计58个小节，可分为16个乐句。

全曲可分为3个乐段：第1乐段第1—20小节，第2乐段第21—36小节，第3乐段第37—58小节。下面依次予以简要的探析。

第1乐段共5个乐句。第1乐句（第1—4小节）右手采用前八后十六分音符的节奏型、四分音符（一拍）、十六分音符、八分音符交叉使用的方式，再加上一个二分音符（二拍）。

第2乐句（第5—8小节）少了十六分音符，结束音在主音do（二拍）上，其他类似第1乐句。

第3乐句（第9—12小节）的第11、12小节是第9、10小节的音型变奏。

第4乐句（第13—16小节），结束音仍然在主音上。

4个乐句之间是起承转合的关系，第5乐句（第17—20小节）是第4乐句音型变奏的重复。换言之，是对"合"的强调。

该乐段左手运用钢琴伴奏的音型，似乎采用"循环级进"的模式，对右手旋律音予以烘托、和鸣。伴奏的节奏要准确、流畅，同时要避免指甲杂音。

第2乐段（第21—36小节），左手在低音区弹旋律音，而右手在中、高音区弹伴奏音（16个小节的全部十六分音符都须轻弹），旋律音和伴奏

音易手而弹，尤其需要节奏准确、流畅，避免指甲杂音。

第3乐段（第37—58小节）与第1乐段的旋律发展、演奏方式相同，只是最后2个小节（第57、58小节）旋律是2个八度的跳进，最后结束在主音（倍高音）上，弹奏须双手配合。

综上所述，筝曲《八月桂花遍地开》采用的是"再现类三段体"（ABA）曲式结构。

另外，歌曲、筝曲的起始音、结束音都是宫音。全曲共16个乐句，有9个乐句结束在宫音上。故该曲是"宫调式"。[①]

2. 曲作者介绍

李萌，壮族，古筝教育家、演奏家、中央音乐学院民乐系教授、博导，中国音乐家协会古筝学会会员。

李萌出生于音乐世家，自幼随母亲学习钢琴，并曾先后向多位名家学习小提琴、二胡等乐器。1971年，李萌任广西杂技团小提琴、二胡演奏员；1977年考入中央音乐学院民乐系古筝专业；1982年获文学学士学位，并留院任民乐团独奏演员；1986年参加"全国第二届海内外江南丝竹创作与演奏比赛"，获创作演奏一等奖；1987年获硕士学位，并留在中央音乐学院民乐系任教，同年在北京音乐厅举办个人古筝独奏音乐会。

李萌对古筝普及教育做了大量的工作，培养了一大批高水平古筝演奏人才，多次获得国内外古筝演奏大赛奖项，曾到德国、瑞士、荷兰、芬兰、意大利等国学习交流，1998年获"北京优秀青年骨干教师"称号。

李萌录有《粉蝶采花》《高山流水》《春到拉萨》等专辑，出版了《古筝入门》《古筝基础教程》《古筝曲谱》等多部专著，整理出版了乐谱《潮州民间筝曲四十首》、《陕西筝曲》（与曲云合作）、《广东客家·粤乐曲集》、《中国传统筝曲大全》、《考级筝曲大全》等，创作、改编了《鲲鹏赋》《长歌行》《红水河狂想》《铜鼓舞》《八面风》《抒情即兴曲》《青山流云》《月色清明》等曲。

[①] 按照我国传统五声音阶调式排列，宫调对应的是do，商调对应的是re，角调对应的是mi，徵调对应的是sol，羽调对应的是la。——笔者注

3.歌曲《八月桂花遍地开》产生的经过

歌曲《八月桂花遍地开》在多个省份传唱，深受广大群众喜爱。其诞生地有"江西说""四川说""安徽说""河南说"，莫衷一是。

笔者据所知资料，向读者介绍其中的"一说"。

1929年5月6日（立夏）夜，在中共商城县委和中共商罗麻特别区委（特别区委领导的范围，包括河南的商城，湖北罗田的北部、麻城的东部）领导下，丁家埠、李家集等10余地同时举行武装暴动，商南的国民党武装土崩瓦解。

1929年5月9日，各路起义队伍会师斑竹园，中共商罗麻特别区委召开数千人的庆祝大会，宣布成立中国工农红军第十一军第三十二师。这就是大别山著名的三大起义之一：商城起义。

1929年底，王继初演唱的《八段锦》曲调，经县里负责宣传的陈世鸿填词、县委书记吴靖宇修改、"红日剧团"女歌手廖赤见演唱后，随部队调动在数个根据地传唱开来。

八月桂花遍地开

八月桂花遍地开，
鲜红的旗帜竖呀竖起来，
张灯又结彩呀，
张灯又结彩呀，
光辉灿烂闪出新世界。
红军队伍真威风，
百战百胜最英勇。
活捉张辉瓒呀，
打垮罗卓英呀，
粉碎了蒋贼大围攻。
一杆红旗飘在空中，
红军队伍要扩充。
保卫工农新政权，

带领群众闹革命，

红色战士最光荣。

一杆红旗飘在空中，

红军队伍要扩充。

亲爱的工友们哪，

亲爱的农友们哪，

拿起刀枪都来当红军。

拿起刀枪都来当红军！

(不同的版本，歌词稍有区别)

1959年，曲作家李焕之和词作家霍希扬将该歌曲改编为多声部合唱曲。1964年，李焕之再度将此曲改编为女声合唱曲，用于大型史诗《东方红》中，以合唱加舞蹈的形式予以表现，使其迅速红遍全国，成为红色经典歌曲。

现在该歌曲除简谱外，还有笛子曲谱、扬琴曲谱、古筝曲谱、大提琴曲谱、钢琴曲谱、手风琴曲谱、电子琴曲谱、二胡曲谱、琵琶曲谱、唢呐曲谱等。

（八）筝曲《浏阳河》欣赏

1.《浏阳河》及演奏

歌曲《浏阳河》是20世纪50年代我国具有广泛影响的一首经典老歌，至今仍然广泛传唱，备受欢迎。

1971年，张燕和刘起超共同将歌曲《浏阳河》创编为古筝曲谱。创编者在遵循歌曲原唱调旋律的基础上，继承运用了浙江古筝流派的传统技巧，同时开拓性地借鉴了钢琴、竖琴等西洋乐器的演奏手法，立意新颖、指法独特，使人耳目一新。

本文讨论的是林玲主编的考级教材《社会艺术水平考级全国通用教材：古筝》所载筝谱。乐曲采用C调或D调，2/4、4/4拍。全曲共计76个小节，曲式结构规整而传统，可分为6个部分（或者说段落）：第1部分，引子（散板）；第2部分，如歌的慢板（第2—24小节）；第3部分，热烈的快板（第25—42小节）；第4部分，流畅、有弹性的分解和弦段落（第43—51小节）；第5部分，主题再现段落（第52—68小节）；第6部分，尾声（第69—76小节）。下面依次予以探析。

（1）引子

乐曲的散拍或散板一般是不计入小节数的，但该曲引子结尾标有小节线、中间各分句还标明"换气口"。故笔者将整个引子列为第1小节。

引子有3个乐句，第1乐句的主音是re，第2乐句的主音是mi，第3乐句是不完整的乐句，其作用是连接引子和慢板。

引子的演奏用左右小指勾弦，慢起渐快（可以想象成一轮朝阳在浏阳河畔冉冉升起），旋律进行以"慢—快—慢"的速度展开，最后都落在琶音和弦上。7个音的和弦，时值、速度要平均，左手琶音没完右手就进来了、左右手的音色差别大、速度太慢，都是不可以的。左右手交替弹奏要有线条感。

（2）如歌的慢板（第2—24小节）

主题旋律的4个乐句是起承转合的关系。演奏要有歌唱意识，内心可和乐曲一起默唱；在不出错音的前提下，音乐情绪的表达也很重要，听到演奏，仿佛置身浏阳河畔，眼前是泛着波光的河面。

技术的发挥要点在腕上：手臂带动手指，手腕要放松，气息连贯。第3、5、8、15、16小节的花指，都是板前花，音色要短促清晰。上下滑音较多，应突出滑的过程及音色与时值的准确。第7、14、17、18、22小节共7个双托上滑音，应运用速滑技术，注意区别不同时值和乐音，并留意区别旋律音与伴奏音之间的不同力度。第18—24小节是慢板与快板之间的连接乐句（或者说过渡乐句）。

（3）热烈的快板（第25—42小节）

这一部分的旋律，曲作者借鉴了钢琴的奏法：右手快速演奏（采用浙江筝派的"快四点"技术，有时是勾托抹托，有时是抹托抹托）时，

左手对位旋律形成支声复调[①]。

　　这里的支声复调就是删繁就简的乐例。演奏时，左右手弹奏的乐音不同、运用的技法不同、乐音的时值不同，而且速度快，两手要准确地对齐节拍又不错音，不容易。黄宝琪老师教了一个循序渐进的训练方法，可借鉴。

　　（4）流畅、有弹性的分解和弦段落（第43—51小节）

　　这里说的"有弹性的"是指演奏过程中的速度和节奏，演奏者可自由处理。

　　该乐段（第43—51小节）是4/4拍，全部都是十六分音符。曲作者借鉴了竖琴技法，左右手连续倒琶（反琶），突出右手大指旋律音，形成旋律线条。

　　仔细分析曲谱可看出：如果把标有保持音记号（音符上面的短横线是保持音记号）的乐音连缀起来，就是慢板"起承转合"乐句"合"的旋律。换言之，该乐段就是对"合"的变奏。

　　该乐段节奏的"自由处理"也只是相对自由：第43小节慢起渐快，第44小节固定下来至第47小节"撤下来一点"，第48小节回原速，第50小节"大的渐慢"，第51小节以慢—快—慢的速度结束该乐段的演奏（见宋心馨老师的处理方式）。

　　（5）主题再现段落（第52—68小节）

　　该部分与慢板部分的演奏要求基本相同，只是第68小节第2拍中三十二分音符自由地处理15个乐音的弹奏，用刮奏或连抹两种方式都可以，相对来说刮奏的方式更具有推动感。

　　（6）尾声（第69—76小节）

　　尾声是把慢板结束的"合"的最后4个音节拿出来再次变奏。其中原速是指再现第5部分的速度；第73、74小节的琶音要弹得流畅、自然，

　　[①] 复调音乐中的一种织体形式，区别于对比复调与模仿复调。支声复调又叫衬腔式复调，即两个或更多声部同时演奏同一旋律的不同变体形式，主要旋律以外的声部称为分支声部，它们与主要旋律时而分开，时而合并，或装饰补充，或删繁就简。支声音乐是民间多声音乐的主要形式，最典型的支声体来自民间合唱。——笔者注

速度不能拖沓，不能弹成分解和弦。第75、76小节，采用左右手交替的方式，指法是勾抹托（顺指）。最后的渐慢，力度上也应有所变化，乐音慢慢消失，给人以渐行渐远、意犹未尽之感。

2. 筝曲《浏阳河》作者介绍

张燕（1945—1996），原名张燕燕，江苏无锡人，著名古筝演奏家、教育家，浙江筝派代表人物之一，中国音乐家协会会员，东方歌舞团古筝演奏家（1979—1983年），中央音乐学院兼职教授（1979—1983年），美国太平洋古筝乐团创始人兼团长（1984—1994年），台北艺术专科学院古筝教授（1991—1993年），台北文化大学古筝教授（1993—1995年）。

张燕11岁考入上海音乐学院附中，主修钢琴专业，14岁以优异成绩直升上海音乐学院附中高中部，后改修古筝专业，师从王巽之。1963年升入大学部，她跟随学校外聘的郭鹰老师学习潮州筝乐（其后有意识地选修过竖琴）。

大学毕业后，张燕曾被借调到上海歌剧院民族乐队工作。1972年，她和刘起超共同创编了筝曲《浏阳河》《草原英雄小姐妹》。时值美国前总统尼克松到上海访问，张燕为其演奏了《浏阳河》，这是该曲的第一次面世。在上海，张燕和周恩来总理有过一次30分钟的交谈，总理"中国民族音乐要提高"的教诲和期待，对张燕选择终生从事古筝事业产生了很大的影响。

1974年，张燕以独创筝曲《东海渔歌》代表山东省歌舞团参加调演，后被选为代表参加全国调演。1975年，中国唱片公司录制了她演奏的7首筝曲；1977年，人民音乐出版社出版了以《东海渔歌》为名的8首筝曲曲谱。

对于张燕的演奏，行家们称这是典型的"大家风范"，她以其内在的音乐素养，准确地表达作品的意境。乐评界用"质朴于内，风华在外"八个字评价张燕的古筝演奏艺术。

1979年，张燕调入东方歌舞团任独奏演员。移居美国后，张燕曾在旧金山戴威斯音乐厅用双筝与交响乐协奏《在西部》；又与爵士音乐家合作，深化了中西音乐的合作与交融；还与林肯大学合作出版教学录像带《筝艺》，全面介绍了中国筝的历史、流派风格、演奏特点以及表现方法。

(九)经典筝曲《雪山春晓》欣赏

1.《雪山春晓》的创作和影响

《雪山春晓》原名《拉萨河畔》,由著名教育家、演奏家范上娥女士和藏族作曲家格桑达吉先生于1981年基于藏族民间艺术和习俗共同创作。该曲吸收了西藏酒歌和踢踏舞的旋律、节奏等艺术特点。

西藏酒歌是藏民们喝酒或敬酒时唱的民间歌曲,有时伴随简单的舞蹈动作。每逢节日、亲友聚会或婚庆时,人们以辈分大小为序围坐在藏式方桌旁。斟酒人(一般由妇女担当)按年龄大小轮流给每人斟酒,并载歌载舞。饮酒人则按照歌声和词意依次完成接酒杯、用无名指向天上弹酒三下、喝三口酒、干杯等程序。

西藏踢踏舞藏语叫"堆谐",最早流行于雅鲁藏布江上游的拉孜、定日等地,后来逐渐在拉萨盛行。"堆谐"作为古老的民间圆圈舞,距今已有上千年历史。

《雪山春晓》描绘了西藏高原美丽的春天景色,表现了人们对家乡的无比热爱和对幸福生活的向往与祝福。

全曲旋律优美,风格独特,内容丰富,感染力强,是一首深受筝家和广大听众喜爱的经典筝曲。该曲被中国管弦乐协会选为古筝考级八级曲目,还被选入《中国古筝名曲荟萃》《中国古筝考级教程》《古筝教学法》等。

2.《雪山春晓》曲作者简介

范上娥,广东潮阳人,古筝演奏家,国家一级演奏员。1954年考入上海音乐学院附中学钢琴,1958年转学古筝,1961年考入上海音乐学院,师从王巽之、曹正、郭鹰等名师,深得各派精髓。

1966年毕业后,范上娥任北京电影乐团演奏员,其间录制了大量的影视音乐并担任独奏,到欧洲、亚洲、美洲的十多个国家交流,深受听众欢迎。

1981年，范上娥随中国音乐家代表团赴香港参加亚洲音乐节，与香港中乐团合作首演中国第一部古筝协奏曲《汨罗江幻想曲》，获得极大好评。

范上娥1983年出版专辑《编辑范上娥古筝独奏》；1986年发表论文《古筝演奏中的音色问题》；1987年编辑出版《郭鹰演奏的潮州筝曲选》。

1990年以后，范上娥移居海外，在加拿大创立了范上娥古筝学院。

范上娥的代表作品有《雪山春晓》《银河碧波》《幸福渠水到俺村》（合作）等。2015年，范上娥荣获中国音乐家协会古筝学会颁发的"中国古筝艺术杰出成就奖"（第二批名录）。

3. 格桑达吉简介

格桑达吉，藏族，四川巴塘人，著名藏族作曲家，中国音乐家协会会员，曾任中国音乐家协会西藏分会主席（1989—1999年）、西藏歌舞团创研室主任（1979—1999年）。

格桑达吉1951年参加中国人民解放军（十八军），作为青年文工队队员，随部队徒步进西藏。1955年，进入中央民族学院预科学习。1958年考入上海音乐学院民族班学习作曲，师从沙汉昆、陈钢、黎英海。1963年毕业后在西藏歌舞团专职作曲，先后创作的作品有：

（1）声乐曲目

《春风在心中荡漾》（全国民族之声征歌三等奖）、《珞巴展翅飞翔》（西藏自治区民族之声征歌二等奖）、《西藏高原林芝美》、《挤奶歌》、《洁白的哈达献战友》等。

（2）器乐曲目

《雪域春曲》《雪山春晓》等。

（3）舞蹈曲目

《热芭》、《牧羊女》（西藏小型节目调演一等奖）、《林卡欢舞》（民族文艺汇演一等奖）、《高原苹果香》、《沐浴在星光下》等。

1998年出版《格桑达吉音乐作品选集》，其中《春风在心中荡漾》《珞巴展翅飞翔》收入上海音乐学院声乐教材。

4.《雪山春晓》内容结构和演奏技法

本文讨论的是林玲主编的《社会艺术水平考级全国通用教材：古筝》所载筝谱，该曲共计117个小节（曲谱中的引子和间奏部分没有计入小节数），采用G调，2/4、3/4拍，可分为45个乐句（引子和间奏也没有计入乐句数之内）。

全曲可分为5个部分：第1部分，引子；第2部分，慢板（第1—51小节）；第3部分，间奏；第4部分，小快板（第52—98小节）；第5部分，尾声（第99—117小节）。

下面依次作简要的探析。

（1）第1部分，引子

引子描绘了早春时节，雪域高原上冰雪消融、万物复苏、生机涌动的景象。引子为散板，以一个单音mi开场并引出主音la的摇指。摇指弱起转强再转弱以后，7个音的琶音（左手单手完成琶音）过渡到辅音sol。

引子的节奏是"速度自由"，但自由不等于没有乐句。实际引子有6个乐句，还有一个潜在的乐句，这就是乐句之间的"松紧有度"（黄宝琪老师语），音色柔美、秀气。

弹奏引子时有2个技术难点，一是琶音不能弹成la+mi，而是每个音都匀速而连贯，应循序渐进；二是五组三连音的小撮，在乐音之间、音组之间，不能有明显的空隙，也就是说既要有节奏感，又不能断档。

（2）第2部分，慢板（第1—51小节）

这一乐段是乐曲的主题，既描绘了人们共庆新春的歌舞场面，又表达了人们对家乡的无比热爱、对美好幸福生活的向往与祝福。

第1—4小节的前一拍，中速偏慢的节奏把人们带入西藏特有的歌舞旋律之中。第4小节后一拍至第25小节前一拍，是西藏歌舞风格的旋律；其中第5、6、9、15、19、22小节都是大切分节奏。切分节奏的律动是中间重，两边轻。需注意重音（或琶音或上滑或小撮）的演奏和时值的把握。第16、17、18小节的附点音型、上滑和小撮用清亮、干净的音色来表达。

从第26小节开始的长摇，情绪比前一段落饱满，旋律特点应由之前

的点状旋律逐渐变为线状旋律，这是难点，也是重点。

第46—51小节的音型在《浏阳河》中也有过，可采用两种方式演奏，无论采用哪种方式，都必须注重旋律音和伴奏音的平衡。

（3）第3部分，间奏

该部分散板的内涵表现了冰雪消融、流水潺潺的场景，演奏时注意手指的独立性和颗粒感，使音色晶莹剔透，准确地刻画出流水的音乐形象。刮奏要从上一音节（第51小节第2拍最后一个音）低音la做起，保持指片与琴弦的平面接触（声音很清晰），后来速度有所提升，声音逐渐模糊，拉动音乐的情绪，作为慢板到快板的转变。

（4）第4部分，小快板（第52—98小节）

该乐段的旋律来源于西藏民间热情激荡的歌舞音乐，形象地展现了一群男子跳着欢快的舞蹈的场景。

这段旋律结构上很匀称，演奏时特别要求节奏准确，尤其是左右手的节奏要对得很齐，左手伴奏以"大量的后半拍重音给音乐注入了生命力"，使其独具律动感（见网络文章《浅析古筝独奏曲〈雪山春晓〉》）。

第70—93小节是需要重复的段落，右手十六分音符的大量使用，以及左手伴奏由前面多为琶音伴奏改变为多为小撮和扫弦（第86—91小节），都增加了演奏的难度。第94—97小节是第86—93小节的旋律在高音区的变体重复。第98小节两拍刮奏结束小快板乐段的演奏。

（5）第5部分，尾声（99—117小节）

上一乐段饱满的两拍上行刮奏很自然、连贯地带出尾声连续的下行双手轮奏，第99—104小节的点奏，表现人们歌舞相庆春天到来的欢乐情绪，也把乐曲推向了高潮。

第105—112小节连续8个音节的十六分音符快奏，配以左手超低音与倍低音的大撮，以及扫弦和刮奏，这里注意扫摇和扫弦要重音同步。第113小节的左手刮奏要有"音尾"。

第114小节摇指的4个音都有"音头"，第115、116小节的四拍刮奏可自由处理，第117小节在热烈的气氛中，用重音果断地结束全曲。

（十）古筝名家赵曼琴和《打虎上山》

古筝名曲《打虎上山》是赵曼琴先生于20世纪70年代根据京剧《智取威虎山》中《迎来春色换人间》一折与过场音乐改编而成。

乐曲运用了丰富的快速指序，如和弦长音、扫摇、多指按弦等高难度技法，使这首演奏时间不足3分钟的筝曲，成为现当代筝曲中高难度技巧集大成的曲目。这些创新和突破，在现代筝的发展上具有跨时代的意义。

《打虎上山》以简练的主题音调、快速紧凑的节奏、磅礴的气势描写了中国人民解放军不畏艰险、穿林海跨雪原的情景。乐曲以宏大的音乐气势、快而不乱的节奏、鲜明的音乐性格，表达了英雄人物侦察员杨子荣对战斗胜利的渴望和必胜信念，细致地刻画了杨子荣大智大勇的英雄形象与性格特点。

京剧选段《迎来春色换人间》的第一部分是纯器乐演奏的前奏，是一阵急速、紧密的锣鼓声节奏，表现杨子荣机智、勇敢、坚定的性格特点。接着，以八分音符、同音反复形式构成的"马蹄声"音型，进一步刻画了人物的性格特点，体现了杨子荣一马当先、勇往直前的精神。

赵先生将同音反复构成的"马蹄声"音型和《中国人民解放军进行曲》的音乐素材重整后，作为筝曲《打虎上山》的引子部分（第1—8小节），并以附点节奏直接用快板来刻画英雄人物的性格。

乐曲的正式主题出现之前，赵先生利用演奏者对古筝特色的把握，将本应由圆号吹奏的4个乐句的旋律，改编成古筝常用的长摇技法；紧接着以急速有力的节奏展示该曲的核心段落。乐曲主题也就是剧中只有10个字的一句唱腔："穿林海，跨雪原，气冲霄汉。"戏曲中采用"紧打慢唱"的演绎形式，但移植到古筝乐曲中，则采用快四点的演奏技法来体现。

该曲共有318个小节，66个乐句（根据《中国古筝考级曲集》划分）。全曲可分为引子、核心段落、尾声3个部分。下面依次就各部分的

内容、结构层次（三段体的曲式结构）和技法运用，进行简要梳理。

（1）引子（第1—8小节）

引子的旋律是依据京剧的过场音乐和《中国人民解放军进行曲》的音乐素材重整而成。乐曲开头是带附点旳节奏音型，有一种充满斗志和激情的感觉，所以在演奏时，演奏者应情绪热情饱满，手指触弦要有爆发力，动作要干净。

右手的几个撮弦，长音要强一些，短音（十六分音符）可轻一点，弹奏时手背和手臂都要稳定，避免音色的虚、飘，或者有杂音。左手，谱面上要求每个乐音都有配音，可改为每一拍配一个音（用小指勾弦），采用贴弦弹奏更有力量、更稳定。

轮撮（难点）应起于右手、收在右手。弹多少个乐音应根据时值和速度而定（但不能少于三拍）。

（2）核心段落（第9—288小节）

该段落是乐曲的主体，是刻画人物、表现主题的段落。演奏好该曲，需要下功夫掌握很多要点和技法，罗列如下。

大撮la（第9小节）、琶音（第10小节）中的fa是还原fa。这里的琶音运用，类似于京剧中的亮相，其作用不可小觑。

先要熟练准确地唱好该曲（包括休止符），这是弹奏好该曲的基础。

第11、12、13、15小节四指连动弹奏时，都应坚持"弹一放三"，也就是说其中一根手指弹奏时，另外三根手指不受其影响。

第16、17、18小节的中指扫弦不必太远，因为fa和mi音是"同弦交替"，连同第20、21、22小节，都应"扫一摇四"，也就是扫一次弦摇四个音。

第36—47小节第1拍，从第40小节开始左手配音。第48—49小节的"气口"要留足。扫弦音序每个音都是4个小节，其中扫si音要加颤音。

第66小节开始的长摇音序每个音都是9拍、音头都是重音，左手配音要对齐，第83小节采用"劈托"指法。

弹奏95、96小节的si音，应提前一小节按好弦。快速弹奏时中音fa往往会高，应留心控制好按弦力度。其后的长摇音序也都是9拍。第122小节第1拍采用"弹滑"指法。

第127—152小节的快速下行然后快速上行与重复上行，应注意各音的音值平均；上行时有2种按弦方法（选用其中的一种）。

弹奏157—169小节的下行与上行时，应采用下行贴弦、"弹一放三"；上行时弹奏几个升fa和升do，应采用"弹起同时"和"弹按同时"（哈尔滨音乐学院王译茁老师语）的方法。第175小节运用勾托抹托指法。

第192—287小节第1拍（核心段落的结束），这一乐段的旋律变化多端、丰富多彩，上行和下行交替出现，重复和"变化重复"持续发力，加上长摇、扫弦、升半音的扫弦，以及回滑音、琶音、历音（刮奏）等多种高难度技术的综合运用，配以忙而有序、快而不乱的节奏，使得古筝的旋律美、音色美展现得淋漓尽致，洋洋盈耳。

（3）尾声（第289—318小节）

进入尾声后，速度突慢一半，乐曲采用"模进"手法组合的4个乐句展示杨子荣昂扬的斗志和必胜的信心、从容而坚定的形象，旋律很优美。

第304—308小节是乐曲上行和下行旋律发展的浓缩。第309—318小节，旋律又回到《中国人民解放军进行曲》第一乐句上来："向前向前向前！"这是人民军队忠于党、忠于祖国、忠于人民，无往而不胜的军魂的音乐体现。

附：

赵曼琴简介

赵曼琴，河南新野县人，著名古筝演奏家、作曲家、教育家、理论家，赵曼琴古筝艺术专修学院院长。

赵曼琴自幼随父赵殿臣先生学艺，15岁作曲，16岁即发表音乐作品。1972—1980年，赵曼琴先后在新野县文工团、河南省曲艺团、河南省歌舞剧院等部门担任古筝演奏员。

赵曼琴创造性使用了双弦过渡滑音、和弦长音、快速拨弹以及1/5泛音等新技巧，突破了古筝演奏传统的八度对称模式，创立了由轮指、弹轮、弹摇等几十种新指序构成的"快速指序技法体系"，为古筝由色彩

性乐器步入常规演奏旋律性乐器行列奠定了坚实基础,还曾应邀在中央音乐学院等多家艺术院校举办专题学术讲座,讲授快速指序技法。

赵曼琴先后任黄河科技大学(郑州)音乐学院教授,中奥维也纳音乐学院、中国音乐学院、华东交通大学艺术学院(南昌)客座教授,并通过其创立的赵曼琴古筝艺术专修学院,培养学生逾千人,其子弟遍及海内外。他倡导唯物教学观和客观教学法,善于运用生理解剖、运动力学的原理,对常人只能靠感觉来把握的技巧及风格性表现手法,进行精辟明晰、浅显易懂的分析和阐释。

赵曼琴改编及创作了《井冈山上太阳红》《打虎上山》《黄河魂》《霍拉舞曲》《绣金匾随想曲》《望月》《琵琶行》《晚会》等曲目,部分曲目被列为古筝考级高级曲目或国际比赛指定曲目;著有《古筝快速指序技法概论》《赵曼琴教学筝谱》《古筝基础技巧练习之道》(上中下三册,与赵冠华合著);发表论文《筝史浅析》《律学新说》等;录有音乐专题片《古筝技法新路的开拓者》、电视艺术片《中州筝歌》;曾应邀在香港举办个人作品音乐会。

(十一)《瑶族舞曲》欣赏

1. 乐曲的产生及影响

《瑶族舞曲》是一首著名的管弦乐曲,产生于20世纪50年代。刘铁山先生有感于粤北瑶族同胞载歌载舞欢庆节日的场面,以当地传统歌舞鼓乐为素材创作了《瑶族长鼓歌舞》。1955年,茅沅先生将该曲的部分主题改编为西洋管弦乐曲(1956年上演),产生了较为广泛的影响。1957年,著名筝家尹其颖先生将其移植改编为古筝独奏曲,筝曲多角度发掘了乐曲的表现力。1992年,著名作曲家、指挥家彭修文先生又将西洋风格的《瑶族舞曲》改编为民族管弦乐曲,在国内外产生更广泛的影响,众多乐团排练、演出过该曲。

《瑶族舞曲》被选入义务教育课程标准试验教科书中。该曲还有一个混声合唱的歌曲版本，名为《瑶山夜歌》，由郭兆甄填词、蔡克翔编配，其影响力与原曲几乎不相上下。该曲填词歌唱的版本有王晓岭的《瑶山乐》、陈道斌的《爱的月光》、石顺义的《瑶族舞曲》、潘月剑的《月上柳梢》等。

1998年，《瑶族舞曲》登上奥地利维也纳金色大厅。奥地利的雷哈尔交响乐团曾排练、演出过《瑶族舞曲》。可以说，《瑶族舞曲》是从粤北瑶山走向世界的名曲，是中国民族音乐的骄傲。

2.乐曲作者、筝曲作者简介

刘铁山曾任中央民族歌舞团团长，代表作有秧歌剧《王大娘赶集》、管弦乐《瑶族舞曲》等。

茅沅（1926—2022），原籍山东济南，1950年毕业于清华大学土木工程系，1951年起从事音乐工作，成名作是与刘铁山合作的《瑶族舞曲》（1952年首演）。茅沅的代表作还有歌剧《刘胡兰》（与陈紫等合作）、《南海长城》、《王昭君》等，舞剧《宁死不屈》《敦煌的故事》，小提琴曲《新春乐》。

尹其颖，生于辽宁营口，1955—1958年就读于东北音专（沈阳音乐学院前身），曾师从杨雨霖先生学习二胡，并师从曹正先生学习古筝，大学二年级就移植《瑶族舞曲》为古筝独奏曲。主要筝乐作品有《瑶族舞曲》《晚会》《彝族舞曲》等。

3.筝曲《瑶族舞曲》的结构层次、主题意蕴与技法运用

本文对该筝曲的探析（包括音节、乐句的计数）都是以武汉音乐学院吴青教授整理的谱本为范本。该曲采用D调，2/4、3/4，全曲共计212个小节，有93个乐句，可分为4个部分。

（1）第1部分，慢板，2/4拍（第1—40小节）

乐曲伊始，第1—4小节用小指拨弦，由远而近（由弱到强）；紧接着第5—8小节的一摇一弹，要尽量远离前岳山，左手微颤、右手进行具有连贯性的弱摇。只有在连贯、匀速的弱音中才能体现宁静、柔和、朦

朦胧胧的情景：幽静而美丽的瑶家山寨，夜幕降临，人们身着盛装，从四面八方赶来聚在一起，在长鼓的伴奏中，纷纷加入舞蹈的行列起舞，情绪逐渐高涨。第9—24小节的小撮、一摇一弹、长摇与连抹等技法的运用体现了人们高涨的情绪。第25—32小节的跳跃音型（演奏时注意连线和分句）表明高涨的情绪是"深沉、凝重"的情绪（林玲老师语）。第33—40小节把高涨的情绪推向高潮，以一个2拍的琶音结束慢板部分的演奏。

这部分的演奏要点：小指拨弦音色厚重（听觉上比指尖发出的声音浑厚），摇指音的频率均匀、衔接连贯，力度的对比明显。

（2）第2部分，小快板（第41—93小节）

该部分以欢快活泼的节奏，在中音区和高音区反复展现音乐主题。演奏时"要抓住旋律优美流畅、委婉动听和节奏鲜明这一特点"（吴青教授语），使得乐曲欢快热闹、情绪高涨，恰如小伙子们热情奔放的舞姿。左手的伴奏忽而音似长鼓，忽而音似小锣小镲，形象生动。

此段节奏是快四点，右手演奏时，手指小关节一定要小幅度向掌心运动，才能使旋律连贯优美流畅。"附点音型"（第49—56小节）的摇指是重音，伴奏音型和右手一定要对齐。第65小节开始在高音区（力度很强，延续至第70小节）的重复变奏（左手由前面的小撮伴奏转变为琶音伴奏）到第81—87小节在高音区再次重复，但力度有所减弱。经过第88小节的渐慢，第89小节八分音符的两拍"三连音"、第91小节十六分音符的两拍"六连音"，加上第93小节7个音的两拍琶音结束第2部分的演奏。

这部分演奏的难点是，左手的琶音伴奏有时安排在一拍中的前半拍，有时安排在一拍中的后半拍，这个节奏卡得非常准才好听。

（3）第3部分，行板（中慢板），3/4拍（第94—138小节）

经短暂停顿后，优美如歌的"行板"开始了。该部分似乎表现一对对瑶族青年男女，在花前月下用他们民族传统的歌舞来相互倾诉衷肠，既描绘了瑶族男女真挚淳朴的爱情，又表达了对美好生活的憧憬。

在演奏上，该部分右手主要以撮类（大撮、小撮）指法为主，还要伴以左手四指分指弹拨琴弦。第94—108小节双手的旋律不同，左右手

既要独立，又要密切配合。第110—126小节，音色是清脆的，也就是清亮一些的。第127—134小节需重复一次，演奏要加大力度，保持一种气势，第135—137小节，用很弱的小撮、两个滑音（先上滑然后下滑），并以7个音的双手琶音（第138小节）结束。

（4）第4部分，快板，2/4拍（第139—212小节）

该乐段是部分主题音乐的再现和变奏，速度较小快板稍快，节奏由3/4拍回到2/4拍；气氛越来越热烈（由"热情"到"火热"），感情越来越奔放，好像越来越多的人加入歌舞的行列。大家纵情地歌唱、舞蹈，歌声、鼓声伴随人们的舞姿，把这静谧的月夜变成欢闹的白昼。尾段，力度加大、速度加快、重音突出（大撮和扫弦——用大指扫弦），把音乐推向了高潮，全曲在无比欢乐的气氛中结束！

该部分演奏上需注意：一，双手动作要小，在同一音区上演奏音色要统一，大撮和点指做到主音突出；二，扫弦需把手臂、手腕的力量带动到指尖，在低音区扫弦。

（十二）周展和《秦土情》

1. 周展介绍

周展，陕西西安人，指挥专业硕士，国家一级演员，中国音乐家协会古筝学会理事，北京华夏展望古筝艺术中心主任，中华筝会副会长，浙江音乐学院古筝教师，硕士研究生导师。

周展自幼随父亲、陕西筝派领军人周延甲习筝，深得秦筝精髓。1992年考入中国音乐学院古筝专业（兼修指挥专业），师从邱大成，并得到李婉芬、周望、杨又青指导。周展自1996年起，先后赴美国、德国、法国、新加坡等地访学和演出。周展吸收传承各筝派精华，演奏风格清健纯朴，敢于大胆尝试不同的演奏形式和音乐风格。

周展创编的筝曲有《白桐曲》《秦土情》《长安社火》《翡翠》《动感弹拨》《丝路·花雨》《梦回临安》《筝行四方》《黄河》等；与盛秧合著出版了《学筝一百课》《筝重奏曲集》《中华筝教程》等著作；并创立了一套新的教学体系，所研发的"中华筝"五线谱教学专用弦——"五色弦"获得国家专利。

2.《秦土情》简析

2008年，身在香港的周展，满怀对家乡西安的热爱与思念之情，创作了《秦土情》，为陕西筝乐增添了一首难得的力作。筝曲《秦土情》对"秦筝归秦"极具研究价值，也为陕西音乐的发展添上了一道亮丽的光彩！

《秦土情》在商调式的基础上，采用"再现单三"的曲式结构（ABA），各部分依次为引子、慢板、快板、再现（广板）。

下面依次予以梳理：

引子（第1—11小节），所表现的情感始为激动，随后逐渐归于平静。

慢板（第12—50小节），是全曲的主旋律，乐句表现的情感为凄凉、哀伤，所表现的情绪为相思，为后面进入快板做好铺垫。

快板（第51—159小节），是对家乡的回忆，诉说欢快的往事，表现激动欢快的心情。这部分有4个层次，分别为第51—95小节、第96—127小节、第128—143小节、第144—159小节。这部分似乎是西方奏鸣曲的展开部，将全曲的华彩展现得淋漓尽致。

再现（第160—191小节），作者直抒胸臆，表达了对家乡的热爱以及浓浓的思乡之情！

唐代岑参《秦筝歌送外甥萧正归京》云："汝不闻秦筝声最苦，五色缠弦十三柱。""苦音"，独指陕西筝乐中微升的fa和微降的si，这两个音是陕西筝乐的韵味所在，对音准的要求极高！

右手弹拨技术和左手作韵技术的配合与交融，使得乐曲大气磅礴，具有极强的张力和感染力。

摇指和扫摇的运用也是该曲的一大特点。摇指常用以抒情，扫摇则

强调力度的对比，用来渲染氛围，将情绪推向高潮。该曲运用摇指较多，从引子到结尾，可以说贯穿全曲（见《筝曲〈秦土情〉的音乐分析与启发》，牛一帆著）。

北宋著名词人晏几道《蝶恋花·碧草池塘春又晚》云："细看秦筝，正似人情短。"秦筝的魅力正在于将世间的冷暖融入"秦声"之中，以触动人们的心弦。《秦土情》兼具传统陕西音乐风格和现代的演奏技法，将陕西筝曲多抒情的特点发挥得淋漓尽致。

（十三）周煜国和《云裳诉》

1. 周煜国介绍和《云裳诉》创作背景

周煜国，陕西西安人，著名作曲家、指挥家，西安音乐学院副教授、指挥、作曲专业硕士研究生导师，浙江艺术职业学院特聘专家。

周煜国长期致力于民族音乐创作和实践活动，多首作品在省市及国内作曲大赛中获奖，并流传海内外，为民族音乐事业的发展做出了突出的贡献。他所创作的筝乐作品在各大专业赛事以及音乐会中有非常高的上演率，主要包括：古筝独奏《乡韵》《秋夜思》、古筝与箫《逸》、古筝与吹打乐《悦》、筝乐三重奏《秋望》等。

此外，周煜国创作的古筝协奏曲《云裳诉》技术难度极高，曾获中国青少年艺术大赛民族器乐独奏比赛优秀新作品奖，还多次被指定为中国音乐金钟奖古筝比赛等多项重要赛事的参赛曲目。

2017年，在第八届中国古筝艺术学术交流会上，周煜国被授予"中国古筝艺术特殊贡献"奖。

《云裳诉》是在周煜国早年原创筝曲《乡韵》主题音调基础上扩展而成的，曲名"云裳"，源自李白《清平调·其一》中的诗句"云想衣裳花想容，春风拂槛露华浓"，意含唐代大曲《霓裳羽衣曲》，寓意深远。

"诉",即诉说、倾诉之意。

唐代诗人白居易的两首诗《长恨歌》和《霓裳羽衣舞歌（和微之）》是《云裳诉》最直接的创作素材！

《霓裳羽衣》简称《霓裳》，又名《霓裳羽衣歌》《霓裳羽衣舞》《霓裳羽衣曲》，是唐代完美融合诗歌、音乐和舞蹈于一体的艺术奇葩。

白居易的《霓裳羽衣舞歌（和微之）》这首诗是为了唱和元稹的《霓裳羽衣歌》而写的。元稹，字微之，故标题中有"和微之"字样，但元稹的这首诗已失传。

我们在唐诗中能看到有关《霓裳羽衣舞》的记述，白居易就在他的多首诗中都提到《霓裳羽衣舞》和曲子，并作诗云："千歌百舞不可数，就中最爱霓裳舞。"《霓裳羽衣舞歌（和微之）》这首诗是相当珍贵的研究唐朝宫廷乐舞的资料。

尽管筝曲《云裳诉》的标题和《清平调·其一》有直接关联，但该曲的思想内容、音乐形象和艺术特点应该与《长恨歌》及《霓裳羽衣舞歌（和微之）》有更密切的联系。

《云裳诉》在艺术上还运用了陕西地方戏曲碗碗腔、秦腔音调，时而凄婉哀怨，时而激越张扬，生动描绘了唐玄宗和杨贵妃两人之间的爱情故事。

2.作品简析

下面就《云裳诉》的相关议题展开一些初步探讨：

（1）作品的曲式结构

《云裳诉》（钢琴协奏）采用带有引子和尾声的再现三部曲式结构。全曲分为以下几个部分：引子（如同悲愤的呼喊，第1—14小节）、深情悠扬的慢板（第15—42小节）、第一大快板（第43—122小节）、第二大快板（自由间奏段落，第123—156小节）、第二慢板（深情悠扬的慢板的再现，第157—170小节）、尾声（第171—185小节）。

（2）作品的主题意蕴

《长恨歌》的主题思想对《云裳诉》的影响，笔者以为是最为复杂、最为深邃，也最有意味的内容！白居易在《长恨歌》中想表达什么？有三

种理解：爱情说、讽喻说、爱情与讽喻双重主题说。笔者以为，单纯把《长恨歌》理解为爱情诗歌或讽喻诗歌似乎都不太合适。诗歌是批判与歌颂的统一、讽喻与同情的交织，主题是双重性的，以歌颂和同情为主导方面！

诗歌记录的是唐玄宗和杨贵妃之间的不伦之恋，同时也记录了大唐从盛世到动乱的历史。悲剧发生几十年之后，新婚之前的白居易在与多位好友（元稹、陈鸿、王质夫等）有深度共鸣的情况下创作了《长恨歌》（该诗歌创作于公元806年）！

作者的政治思想、文学观念（"文章合为时而著，歌诗合为事而作"）、经历（白居易婚前也有一段铭心的情感历程）和爱好（酷爱音律）等因素决定了作者对《长恨歌》主人公给予更多的歌颂与同情。

这大概就是作者避开杨玉环的真实经历，为她虚构了"杨家有女初长成，养在深闺人未识"的身世背景，幻想唐玄宗和杨玉环在另一个世界相聚的原因。故事本身很精彩，诗歌写得更精彩！

（3）作品的旋律发展

《云裳诉》的旋律发展是依据《长恨歌》的情节发展进行的。可分为"歌颂爱情""兵乱事发""断魂马嵬坡""刻骨思念"几个段落。

引子部分以强有力的刮奏接摇指，层层推出该曲的骨干音阶，并奏出全曲的秦腔核心音调，充满张力。

第1段是全曲的慢板主题，富有歌唱性。分别在低音区和高音区反复出现一次，仿佛刻画一个哀怨的女子低诉着悲切的爱情故事。高音区段落较之低音区段落速度快、情绪明朗，仿佛刻画出玄宗和贵妃在宫中无忧缠绵的幸福场景。

第2段音调热烈、激动，形象地描述了安史之乱爆发，"渔阳鼙鼓动地来，惊破霓裳羽衣曲"。该段多重音，加上强力度的快节奏，表现出动乱中贵妃殒命的情景。

第3段是慢板的再现，反映了唐玄宗内心的刻骨思念之情。

全曲使用不同节奏来表达情感，速度从慢到略快、快、极快，再到结束前的渐慢，最后结束全曲。音乐表现上，既有浑厚深沉、悲壮高昂、慷慨激越的风格，又兼有缠绵悱恻、细腻柔和的特点；旋律既凄切委婉、

热耳酸心,又优美动听、以情感人(参见盛秧主编的《中国古筝知识要览》)!

(十四)赵毅的《童趣》欣赏

1. 筝曲《童趣》的由来

筝曲《童趣》是古筝演奏家赵毅先生根据歌曲《山童》钢琴伴奏谱改编而成。

歌曲《山童》是一首优美的童声合唱歌曲,在1989年全国广播新歌"联环杯"征集评选活动中荣获优秀歌曲奖第一名。

北京国际儿童合唱团、上海音乐家协会少女合唱团、南昌市青青草少儿合唱团、湖南一师附小百舸合唱团等,都表演过该歌曲。

该歌曲旋律跳荡,节奏活泼,音乐形象鲜明。歌词不仅形象生动,富于童趣,而且语言通俗,朗朗上口,艺术地表现了彝族地区少年儿童美好的童年生活情景。

该歌曲结构上,欢快活泼的前奏(过门)之后,有2段歌词,每段歌词又分3个部分。第1部分(齐唱与合唱交替出现):用多种多样的衬词,惟妙惟肖地模仿羊儿的踢踏鸣叫、河水的流淌声、鞭儿挥动的声音,表现孩子们快乐舒畅的心情和对美好景物的热情赞美,呈现出一幅和谐、生动的有声图画。

第2部分(合唱):该部分是4个乐句组成的对比乐段,在调性、节奏、演唱形式等方面与第1部分形成鲜明的对比。

第3部分(合唱):该部分是第1部分的不完全再现。整首歌曲结尾处用连续的长音(二分音符)一字一音地唱出歌曲的主题——"童年多美好"!

赵毅就是在此基础上创编筝曲《童趣》的。

2.筝曲《童趣》欣赏

筝曲《童趣》采用D调，2/4、3/4、4/4拍（歌曲采用E调，只有2/4拍），全曲共计126个小节，可分为64个乐句（不包括散板的小节和重复的小节，亦不包括散板的乐句和重复的乐句），分3个乐段，曲式结构为并列单三部曲式：第1乐段（第1—60小节）、第2乐段（第61—85小节）、第3乐段（第86—126小节）。

筝曲的引子很短，但充分发挥了古筝乐器摇指和刮奏的特长，以童声的召唤传来山谷的回响，将小伙伴们引到一块儿。

第1乐段（第1—60小节，23个乐句）是活泼的小快板：大家一起唱歌、跳舞、做游戏，尽情玩耍、欢笑，展现了山里孩子无忧无虑、天真率直的性格。演奏时要根据内容需要，表现演奏动作的多姿和音色的多彩。

第2乐段（第61—85小节，22个乐句）是适中的慢板。该乐段继续表现人物，展开故事情节：孩子们蹚过小河、打着水漂，河水流淌、鱼儿嬉戏。筝曲运用温暖抒情（4/4拍）的上行旋律。第72小节开始，换为表现活泼、愉快氛围的3/4拍至第80小节。第81—85小节（2/4拍），在左手琶音和低音伴奏中，完成第2乐段与第3乐段的完美衔接。

第3乐段（第86—126小节，19个乐句）是第1乐段的不完全再现。小快板乐段实际上就是对主题的强调（在变奏、高潮中强调）。

小快板伊始的第86小节是为后面的变奏、高潮做铺垫（类似于过门）。第94小节第2拍开始，加上第99—102小节双手小撮力量的积蓄，舒畅地摇指（左手间隔配以轻巧的点音伴奏），使旋律的情绪一直处于高潮状态，延续了20个小节（第103—122小节）。第123小节左手伴以高音，第124小节左手伴以中音，第125小节左手伴以低音，第126小节前两拍轻巧、利索地结束全曲的演奏（后两拍是空拍）。

小结：

赵毅对筝曲《童趣》的创编是很成功的，技术含量很高。现在《童趣》的古筝演奏版本有两人、三人、五人、六人（两组）等多种演奏形

式（自然演奏谱本不会完全相同）。笔者对赵先生不断创新的探索精神深表钦佩！

就曲谱（见吴青主编的《古筝考级教材》）而言，赵毅通过左右手两个声部的对比、变化，拓宽古筝的表现力，从而展现了少年儿童多姿多彩的性格和天真无邪的稚趣。

技术上，本曲谱利用古筝的特长，将歌曲"旋律跳荡，节奏活泼"的特点发挥到极致，如第1、20、31等小节左右手和声的音区相差极大（两个、三个八度）；滑音、重音、按音、点音、变音、颤音等技术的综合运用比比皆是；要求触弦浅，音色弹性，有跳跃感，表现儿童的顽皮可爱；第3乐段的再现要和第1乐段有所不同，令听者觉得既熟悉又新颖。这些处理都让人叹为观止。

3. 赵毅介绍

赵毅，生于湖南，古筝演奏家，曾任武汉音乐学院民乐系主任、副教授、硕士生导师，中国音乐家协会古筝学会副秘书长、中国民族管弦乐学会古筝专业委员会副秘书长，湖北省音乐家协会古筝专业委员会副会长，获"湖北省有突出贡献中青年专家"称号。

赵毅1989年毕业留校工作，1994年成功举办赵毅琴筝音乐会，1998年出版《赵毅古筝演奏专辑》，1999年赴法国参加巴黎—中国文化周中国编钟音乐会演出，2000年赴德国参加中国古代音乐会演出。赵毅曾出版《学古筝：古筝演奏法新讲》《古筝考级新作品教程》（与高雁合作）、《古筝创作曲精选》《古筝练习曲65首》等专著。

赵毅作为骨干成员承担了数项省级和院级科研课题，发表了《试论古筝"以韵补声"之动态变化》《朱载堉〈瑟谱〉及相关问题探讨》《古筝早期谱式与弦式流变脉络》《古筝摇指和音色构成技术分析》《古筝演奏技法的流变及其当今教学中的问题》等重要论文。

赵毅的获奖纪录如下：创作的《童趣》获第三届全国民族管弦乐展播重奏作品优秀奖；所讲授的古筝专业课程被湖北省教委（现湖北省教育厅）授予"湖北省高校优质课程"；《赵毅古筝演奏专辑》获国家新闻

出版署颁发的"第二届全国优秀文艺音像制品奖"三等奖。

附：

《山童》歌词

作词：雷思奇、蒋明初

我沿山路走来

月色多美好梭

羊鞭轻轻挑起夜幕一角（梭梭）

抖掉满天星星

云彩脸儿红了（梭）

黎明透过树梢悄悄来到

我沿山路走来

朝霞多美好梭

羊鞭轻轻一甩

那响声（啪嗒啪嗒）

叫声（咩咳咩咳）

蹦跶哒蹦跶哒蹦跶哒蹦跶哒

羊儿摇着辫儿跳高

那踢声（啪嗒啪嗒）叫声（咩咳咩咳）

蹦跶哒蹦跶哒蹦跶哒蹦跶哒

羊儿摇着辫儿跳高

（啊）挑起挑起挑起

把夜幕一角挑起

（啊）抖掉抖掉抖掉

把满天星星抖掉

（啊）红了红了红了

那天边云彩红了

（啊习梭梭习梭习梭梭习梭）

黎明透过树梢来到

（啊勒勒勒梭啦啦梭梭 啊勒勒勒梭啦啦梭梭 梭……）

静静坐在山坡

那朝霞多美好

山林唱着绿色歌谣

山风哄小草睡觉（梭梭）

山林唱着绿色歌谣

山风哄小草睡觉

太阳太阳升起来了

小花它伸伸懒腰

太阳升起来了

小花伸伸懒腰伸懒腰

山林唱着歌谣

回声多么奇妙多奇妙

（啊勒勒勒梭啦啦梭梭 啊勒勒勒梭啦啦梭梭 梭……）

慢慢蹚过小河

水花多美好（梭）

顺手轻轻打出一串水漂（梭梭）

河水吃吃傻笑

小桥眉毛弯了（梭）

鱼儿打打闹闹吐吐泡泡

慢慢蹚过小河

水花多美好（梭）

打出一串水漂那水波（噼啪噼啪）

河水（嘻嘻哈哈）

叮咚咚叮咚咚叮咚咚叮咚咚

鱼儿摆着尾巴打闹

那水波（噼啪噼啪）

河水（嘻嘻哈哈）

叮咚咚叮咚咚叮咚咚叮咚咚

鱼儿摆着尾巴（噼啪噼啪，嘻嘻哈哈）

打闹（啊啪塔啪塔啪塔）

我打出一串水漂

（啊）傻笑傻笑傻笑

那河水吃吃傻笑

（啊）打闹打闹打闹

那鱼儿摇尾打闹

啊习梭习梭习梭梭习梭

鱼儿摇着尾巴打闹

啊勒勒勒梭啦啦梭梭 啊勒勒勒梭啦啦梭梭 梭……

草帽盖着憨笑

那梦里多美好

醒来对着山坳呼叫

传来回声多奇妙（梭梭）

醒来对着山坳呼叫

回声是多么奇妙

蜜蜂蜜蜂哼着小调

小鸟它说说笑笑

蜜蜂哼着小调

小鸟说说笑笑说又笑

小草小草睡觉

草帽盖着憨笑多美好

啊勒勒勒梭啦啦梭梭

啊勒勒勒梭啦啦梭梭梭……

梭……啊梭……

啊梭……啊梭……啊

童年多美好

啦……

（上海音乐家协会少女合唱团专辑）

（十五）高雁的《阿拉木·古丽巴拉》欣赏

1. 筝曲《阿拉木·古丽巴拉》与新疆名曲

说起新疆著名歌曲，人们一定会脱口而出一大批歌名，譬如《掀起你的盖头来》《达坂城的姑娘》《打起手鼓唱起歌》《阿拉木汗》《阿瓦尔古丽》《吐鲁番的葡萄熟了》《我们新疆好地方》《花儿为什么这样红》等。

新疆确实是一个好地方，新疆民歌的旋律优美动听，节奏鲜明活泼，结构规整对称，情绪热烈欢快，大多采用七声自然调式（也有用五声调式的）；伴奏乐器主要有手鼓、冬不拉、热瓦甫、铁鼓等；歌词通俗易懂。

维吾尔族著名的集诗歌、音乐、舞蹈于一体的大型综合艺术"十二木卡姆"长期流传民间，深受群众喜爱。在新疆深厚地域文化传统影响下产生的古筝曲谱有《木卡姆散序与舞曲》（周吉、邵光琛、李玫作曲）、《伊犁河畔》（成公亮作曲）、《西域随想》（王建民作曲）、《西部主题畅想曲》（黄枕宇、周望作曲）和本文要探讨的《阿拉木·古丽巴拉》

该筝曲是武汉音乐学院院长、古筝演奏家、教授高雁女士根据顾冠仁先生创作的《阿拉木·古丽巴拉》民乐合奏曲改编而成。

2.《阿拉木·古丽巴拉》欣赏

本文讨论的曲谱范本见吴青主编的《古筝考级教材》。筝曲《阿拉木·古丽巴拉》采用G调，2/4拍、3/4拍，全曲共计202个小节，可分为49个乐句（不包括曲谱中间自由的乐段，有虚小节线但没有标明是散板的小节和乐句）。全曲为单二部曲式结构，分2个部分。

第1部分（第1—82小节，20个乐句），是富有歌唱性的行板，表现勤劳的小伙子对心爱的姑娘唱出深情的思念和赞美。

第1—2小节模拟手鼓伴奏，重复一遍。第3小节3/4拍（全曲仅此小节和第176小节是3/4拍）至第15小节第2拍前八后十六分音符的节奏

型的"前八"似乎是该曲的前奏，从该拍的"后十六"起，进入该曲的主题。

前奏中的第7小节（第2拍）、第8小节的两拍，共同组成旋律发展的引导音节。在这一部分中，引导音节共运用了3次（另2次分别是第32—33小节、第77—78小节）。引导音节的作用是推进旋律的发展。

第82小节是这部分歌唱性的行板向"流畅（舞蹈性）的小快板"的过渡音节。

第2部分（第83—202小节，29个乐句），是流畅的小快板，描绘美丽的少女在手鼓的伴奏下翩翩起舞的情境。如果说前一部分着重强调旋律发展的歌唱性、抒情性和优美的话，那么这一部分就特别注重旋律的节奏感、速度与力度以及变化的多样性。

笔者以为该部分可分为3个层次：第1层次，第83—127小节；第2层次，第127—128小节中间自由的乐段；第3层次，第128—202小节。下面依次予以简析。

第1层次，第87—89小节是引导乐句，首次在高、中音区运用；第2次（第92—94小节）在中、低音区运用；第3次（第97—99小节）又在高、中音区运用；第4次（第102—105）在中、低音区运用（节奏变换为一拍一音）；第5次（第110—112小节）、第6次（第115—117小节）都在高、中音区运用，但扩充了乐音，由一拍一音改为一拍四音或一拍两音（十六分音符或八分音符），并变换了"跟进的"尾音；第7次（第120—123小节）又回到中、低音区的一拍一音的右手节奏，但左手伴奏扩充为高、中音区的前八后三十二分音符的节奏型；第8次（第124—127小节）变化为一拍一个上滑大撮。

第2层次，是自由的散板。这种纵横捭阖、大起大落的节奏转换极为罕见，让人在惊叹之余，又心悦诚服！

第3层次（第128—202小节）明显提高了速度（每分钟168个乐音，接近于急板的速度）。第128—131小节、第132—135小节是重复；第136—139小节、第140—143小节是"重复变化"；第144—150小节是音高的变化（注意：150小节演奏前须"移码"）；第151—156小节是乐音在上行（低音到高音）中"扩充"；第157—162小节是乐音在下行（高

音到倍低音）中"缩减"；第163—176小节（重复一遍）强调双手的演奏（先"点指"后弹拨、乐音先上行后下行）；第177—202小节仍然强调双手的演奏，先下行再上行，把音乐情绪推向最高潮，经第198、199小节的"点指"（重复三次），转第200、201小节2个来回（四拍）的刮奏后，以第202小节的重音结束演奏。

综合而言，该曲在古筝技术上的大胆创新很值得我们思考与总结：

首先，该曲的主题是表现新疆青年男女之间的爱情：勤劳的小伙子深情地思念和赞美心爱的姑娘，美丽的少女欢快地翩翩起舞，所以筝曲采用"单二部曲式"（由2个乐段构成的曲式，结构为AB）；男女双方表达爱情的方式不同（一个歌唱，一个舞蹈），自然筝技的侧重点也会有区别。

其次，根据乐曲主题的需要（内容决定手法的运用），该曲技法运用有不少特别之处：

（1）重复手法的运用

如第1乐段第7—8、32—33、77—78小节，引导音节的三次"重复"（其中也包括重复变化），为旋律的抒情性、歌唱性打好了基础，使旋律优美动听，同时还有迹可寻；第2乐段第87—89小节，引导乐句多达8次重复变化，包括音高的变化、音值的变化、音型的变化、音色的变化、乐音扩充与缩减的变化等等，使旋律发展一气呵成，既紧密相连又变化万千，有着"神龙见首不见尾"的妙处。

（2）展开手法的运用

展开是自由地运用扩大、缩小音值、音程等的手法，使"原始动机或音节得到较大的扩充和变化"。在诸种展开手法中，最为重要的是模进（即同一曲调在不同高度的重复）。如该曲第1乐段的第24—25、37—38、45—48、55—58小节都很好地运用了展开手法。

（3）对比手法的运用

对比是将具有明显差异、矛盾和对立的双方安排在一起，进行对照比较。这样处理有助于充分显示事物的本质特征，加强作品的艺术效果和感染力。该曲第2乐段通过不同的音高、不同的节奏、不同的音型、不同的速度和力度等进行对照比较的例子比比皆是。有了这些对比，乐

曲更具动态感和深度。

(4) 各种连接手法的运用

该曲旋律发展过程中，乐句、层次、乐段之间的过渡连接也是一个突出的亮点。例如第15小节第2拍、第24小节第1拍、第27小节第2拍、第37小节第1拍、第42小节第1拍、第45小节第1拍、第52小节第1拍、第55小节第1拍、第60小节第2拍、第69小节第1拍、第72小节第2拍等等，都是在同一拍内实现乐句的过渡和连接的，显得十分紧凑、连贯和自然。

连接方式有的使用了"气口"，有的使用一个琶音或一个小撮，有的用不同的音高来区别，有的用一个大撮的延长音、一个摇指的延长音、一个扫弦的延长音、一个休止符（配以左手的倍低音伴奏）等等，各种连接方式不胜枚举。总之，曲作者充分调动各种筝技手法，为表现主题、刻画有个性的音乐形象服务。不得不说，该曲获"优秀新作品奖"是实至名归的！

最后补充一点，笔者以为该曲创作和演奏中所体现出的乐思、乐理和实践（包括定弦和移码）是具有先锋性或者前卫性的。

3. 曲作者简介

高雁，河南温县人。武汉音乐学院院长、党委副书记，教授、硕士研究生导师，古筝演奏家，中国音乐家协会古筝学会副会长，中国民族管弦乐学会古筝专业委员会副会长，湖北省民族管弦乐学会副会长，武汉音乐家协会副会长。高雁多次担任中国音乐金钟奖、中央电视台民族器乐大赛、文华奖等国家级赛事评委，曾获中央电视台"十大青年古筝演奏家"，湖北省首批"舞台表演艺术青年英才"、湖北省"2012十佳音乐年度人物"等荣誉。

高雁自幼随舅父古筝名家王金明（河南筝家任清芝先生的弟子）习筝，1982年考入武汉音乐学院附中，师从古筝教育家吴青先生，曾求教于曹正、任清芝、许守诚、梁毅夫等筝家学习。

多年来，高雁与中国广播民族乐团、东方中乐团、中央歌剧院交响乐团、中国爱乐乐团成功合作演出，到欧亚多国访学。中央电视台多次

播出她演奏的《娭娃河》《清江放排》《阿拉木·古丽巴拉》《喽咚喽》《高山流水》等曲目。

高雁编著有《古筝学习问与答》《古筝趣味练习曲》《中国筝曲集粹》等，发表了《借"和"之意以言筝》《论20世纪中、后期古筝演奏技法的发展与创新》《筝曲弹奏四要素》等论文，出版专辑《中国古筝演奏基础教程》、《浓情雅乐》（古筝、二胡）、《雁筝长天》。

高雁的获奖情况如下：

1992年，获武汉首届民族器乐（作品）大赛专业组一等奖；1995年，由武汉电视台拍摄的古筝MTV《高山流水》获得湖北省优秀电视栏目一等奖；1997年，获"大风杯"全国古筝邀请赛优秀教师奖；1997年，高雁的古筝课程获湖北省高等学院优质课程奖；2000年，获优秀园丁奖；2002年，其作品《阿拉木·古丽巴拉》《娭娃河》获文化部颁发的优秀新作品奖、新作品奖；2004年，获蒲公英中国青少年艺术新人选拔大赛园丁奖；2005年，获第三届湖北省青少年才艺大赛艺术素质教育突出贡献奖。

（十六）筝曲《清江放排》欣赏

1. 歌曲、筝曲《清江放排》简介

清江，古称"夷水"，因"水色清照十丈，分沙石。蜀人见其清澄，故名清江也"（《水经注》）。清江发源于利川市境内齐岳山龙洞沟，自西向东切割云贵高原东部边缘的鄂西群山，大部分河段形成高山深谷、急流险滩众多的地貌。河水流经利川、恩施、宣恩、建始、巴东、长阳、宜都七个县市，之后汇入长江，全长400多公里。恩施土家苗族自治州是清江风景最美、最原生态的区域，这一段清江有"土家最美的河""东方的蓝色多瑙河"之称。

歌曲《清江放排》（"排"是一种水上的交通工具，用竹、绳、皮编扎而成），由曾令鹏作词、付昌扬作曲，创作于1975年。

歌曲《清江放排》以奔腾的清江水和放排工的豪迈气概为主题，气势浩大、波澜壮阔，既有欢乐温馨的娓娓讲述，又有战激流、闯险滩的勇气与智慧；20世纪70—80年代，经男高音歌唱家付祖光首唱后，引起全国听众的关注，后经著名男高音歌唱家吴雁泽在中央电视台及全国各大晚会上演唱后，引起轰动，迅速在全国走红。

《清江放排》有多种影像版本流传于世，改编的乐器演奏版达十余种，其中包括古筝、笙、二胡、三弦、编钟、马头琴和巴乌①。此歌荣获中华人民共和国成立60周年"湖北十大经典歌曲"；付祖光、吴雁泽也因此荣获"湖北十大金嗓奖"。

筝曲《清江放排》是武汉音乐学院陈国权、丁伯苓两位教授实地采访（一行五人）、与号工们交谈、感受和体会放排生活之后编创而成，是一首具有湖北地方风格的代表性筝曲。该曲以奔腾的清江水和放排工的豪迈气概为主题，以清江流域传承的放排号子为音调元素，生动地刻画了放排工人战激流、闯险滩时惊心动魄的场面，热情歌颂了放排工的豪迈气概。

筝曲和歌曲最大的不同是，筝曲（国音版）第95—105小节，通过慢速的节奏、"回忆""沉重""悲伤""诉说"的音色，以及变调、移码的方式，表现了放排工在岸边艰难拉纤的生活情景。

2. 筝曲《清江放排》欣赏

本文对该曲的探讨以《社会艺术水平考级全国通用教材》所载筝谱为范本，也借鉴了吴青主编的《古筝考级教材》的内容与表述。

该曲（表演文凭级）采用C调，2/4、4/4、3/8拍，全曲共计216小节，可分为81个乐句。《古筝考级教材》版《清江放排》（十级）采用D调，2/4拍，全曲共有209个小节，亦可分81个乐句（小节和乐句的计数

① 流行于云南彝、苗、哈尼族中的簧管乐器，也叫"把乌"，由竹管做成，通常管侧开有八孔，横吹。——笔者注

都不包括散板的小节和乐句）。

筝曲《清江放排》采用带引子和尾声的快—慢—快三段体曲式结构，具有特定时代筝曲的特征（中间慢板段落为忆苦思甜的典型写作范式）。

气势磅礴的引子（散板）有4个乐句。前3个乐句都是大撮（重音）加摇指配以刮奏；第4个乐句由慢渐快的双手点指和由强渐弱的刮奏，既表现了清江水的波涛汹涌，又自然地过渡到中速的主题乐段。

第1乐段（第1—94小节）主题乐段旋律音调取自于鄂西号子《大河涨水》，围绕sol—mi—re、re—do—la的核心音调展开，用优美的旋律描写了"清江两岸的无限风光，以及放排的船工和着号子在江面劳作的生动场景"（王中山先生语）。

乐曲第1—20小节在高音区展开这种深情描写，第21—36小节在中音区重复一遍（第21小节起，左手开始伴奏）。经第37、38小节的过渡连接，第39、40小节（左手十六分音符五连音下行"模进"）开始新的主题变奏。

主题段落在速度编排上环环相扣，从演奏技法与音响色彩上来看，吸收并大量运用了浙江筝派经典旋律刻画的风格特点（如《海青拿鹤》中的"移柱换调"、长摇、短摇、扫摇、"快四""点指"等）。

第58小节开始，第64—65、67—68、70—73小节的大量小切分节奏型、前八后三十二分音符的节奏型，以及76—93小节含"三连音"的大切分（两拍）节奏型，形象地刻画了放排工在江面上的劳作情景。

第2乐段（第95—105小节）演奏区主要集中在低音区，原本明快的曲风转为深沉悲伤，着意刻画放排工对昔日苦难生活的回忆，沉重有力的号子生动描绘出艰难拉纤行进的画面。

第3乐段（第106—216小节）是主题的再现和变奏。散板（"三连音"的双手弹奏）之后，又回到"欢快、有力的"节奏。该乐段包含大量的切分音型，伴随着左手扫弦，刻画了紧张而欢快的劳动场面和在惊涛骇浪中闯险滩、战激流的情景。该乐段运用手掌在筝码左侧内向外两侧压弦的新颖技巧，生动地刻画了湍急的清江流水。

3. 王宏伟演唱歌曲《清江放排》歌词

清江放排

作词：曾令鹏

作曲：付昌扬

哟呵……哟呵……哟呵……

阳春三月好放排哟

头排去哒二排来

头排去哒二排哟呵来

幺妹的个山歌逗人爱

好似那个春风哟扑我怀也

春风扑我哟怀也

咳咳漂过千重岭罗

飞过百丈崖呀哈

号子声声哟传天外呀

咳左咳左放木排送木材呀

万座高楼盖起来哟

咳咳咳咳哟哟哟哟呵

参考文献

古筝类

[1] 盛秧.中国古筝知识要览[M].上海：上海音乐出版社，2018.

[2] 林玲.社会艺术水平考级全国通用教材：古筝[M].北京：中国青年出版社，1999.

[3] 郭雪君.古筝考级曲集[M].上海：上海音乐出版社，2004.

[4] 吴青.古筝考级教材[M].武汉：湖北科学技术出版社，2005.

[5] 李萌.古筝基础教程[M].北京：北京日报出版社，2012.

[6] 项斯华.每日必弹古筝指序练习曲[M].上海：上海音乐出版社，2004.

[7] 金振瑶.古筝演奏歌曲教程[M].上海：上海音乐出版社，2014.

[8] 童宜风，李远榕.古筝入门[M].北京：人民音乐出版社，2011.

[9] 林英苹.从零起步学古筝[M].上海：上海音乐学院出版社，2015.

[10] 刘颖.古筝指法技巧训练指导[M].北京：金盾出版社，2017.

[11] 兰恕冰.手把手教你弹古筝[M].北京：北京体育大学出版社，2018.

[12] 孙瑞莲.最易演奏流行古筝曲128首[M].北京：北京体育大学出版社，2014.

[13] 袁叶子.古筝曲集108首[M].上海：上海音乐学院出版社，2012.

音乐理论类

[1] 任达敏.基本乐理[M].北京：人民音乐出版社，2006.

[2] 赵易山.基本乐理[M].北京：人民音乐出版社，2014.

[3] 汪毓和.中国近现代音乐史[M].北京：人民音乐出版社，2004.

[4] 刘再生.中国近代音乐史简述[M].北京：人民音乐出版社，2009.

[5] 冯文慈.中外音乐交流史[M].长沙：湖南教育出版社，1998.

[6] 吴祖强.曲式与作品分析[M].北京：人民音乐出版社，2003.

[7] 朱秋华，高蓉.现代音乐概论及欣赏[M].北京：北京大学出版社，1990.

[8] 阿诺德·勋伯格.作曲基本原理[M].吴佩华，译.上海：上海音乐出版社，2007.

[9] 陈国权.歌曲写作教程[M].北京：人民音乐出版社，2007.

[10] 张蜜蜜.从零开始学习五线谱和乐理知识[M].北京：人民邮电出版社，2015.

[11] 黄丽丽.从零起步学简谱[M].上海：上海音乐学院出版社，2009.

[12] 巫娜.古琴初级教程[M].北京：同心出版社，2013.

[13] 解金福，叶绪然，谢家国.中国琵琶考级曲集[M].上海：上海音乐出版社，2007.

[14] 李光华.琵琶考级曲目大全[M].北京：北京日报出版社，2016.

[15] 王超慧.琵琶名曲教程[M].北京：金盾出版社，2015.

[16] 孙福华，吴迪.手把手教你学琵琶[M].北京：北京体育大学出版社，2016.

[17] 闵季骞.少年儿童琵琶教程[M].上海：上海音乐出版社，2016.

[18] 胡杨.基础钢琴[M].北京：北京师范大学出版社，2018.

[19] 于海力，许梦依.钢琴入门基础教程[M].北京：人民邮电出版社，2015.

[20] 维拉德·A.帕尔默，莫顿·曼纽斯.成人钢琴自学教程[M].周彬彬，译.上海：上海音乐出版社，2012.

[21] 孙松.从零开始：成人学钢琴[M].北京：人民邮电出版社，2015.

[22] 时文波，时冬.成年人12小时学钢琴[M].北京：北京体育大学出版社，2016.

[23] 李妍冰.成年人简易钢琴教程[M].长沙：湖南文艺出版社，2008.

[24] 梁大南.小提琴初级教程[M].北京：同心出版社，2001.

[25] 张世祥.新编初学小提琴100天[M].上海：上海音乐出版社，2003

[26] 张兴荣.手把手教你学简谱电子琴弹唱[M].北京：北京体育大学出版社，2016.

歌曲戏剧类

[1] 许乐飞."老汤"中外名歌名曲100首：钢琴简谱版[M].上海：上海音乐学院出版社，2013.

[2] 许乐飞."老汤"中外名歌名曲100首：钢琴五线谱版[M].上海：上海音乐学院出版社，2013.

[3] 叶俊英，董天庆.胡松华演唱歌曲集[M].南宁：漓江出版社，1984.

[4] 海涛，卢深.蒋大为独唱歌曲选[M].南宁：漓江出版社，1984.

[5] 上海文艺出版社.李双江演唱歌曲选[M].上海：上海文艺出版社，1983.

[6] 周昌璧.李光羲演唱歌曲集[M].南宁：漓江出版社，1984.

[7] 浙江文艺出版社.最新流行歌曲100首[M].杭州：浙江文艺出版社，1985.

[8] 上海京剧团.《磐石湾》主旋律乐谱[M].上海：上海人民出版社，1976.

· 后 记 ·

退休快十一年了，前两年整理、修改、重新抄写了两门课程的讲稿，其后学习钢琴一年多，然后学习、训练古筝至今。近三年暂停训练，写点筝曲及演奏的介绍、分析和评论。这样安排也是为了更好地训练。

因为一首筝曲摆在面前，要演奏好它，必须先认识、透彻理解它产生的由来和过程，主题、结构、段落层次和乐句的划分，旋律发展的特点及技法的运用，甚至该曲所属流派的特点、技法等。因为"理解地训练"比"盲目地训练"效果要好。

学习和实践中，笔者经常遇到"知其然，不知其所以然"的难题，甚至对需要"知其然"的也知之甚少。为解决这些难题，笔者试图通过分析、例证、推理、对比、类比或旁证、佐证、跨域求证等办法（即在古筝领域以外的民乐，如古琴、琵琶等领域）寻求"所以然"。拙稿就是在解决一个又一个难题的过程中写就的。

学习和实践中，通过看演奏视频、听筝曲讲解、读网络文章等方式，笔者逐渐认识了众多的筝界前辈，他们大多是著名作曲家、演奏家、教育家，深深为这些前辈的风范、精神以及精湛的技艺所折服。没有他们"传道授业解惑"，拙稿是不可能完成的。

拙稿名曰《筝艺管窥》，实际上就是"学习笔记""门外筝谈"。出版的目的有二：一来和家人共勉，共同努力形成学习的传统；二则中老年、青少年习筝人数不少，拙作若能为爱筝、习筝的朋友们提供参考和借鉴（所选曲目都是考级曲目），于愿足矣！

由于时间仓促，原计划中有14首筝曲的评论尚未完成，有待来日另行

安排。拙稿最后三篇文章是对武汉音乐学院领导和老师创作的筝曲的介绍与简评。在学习这三首筝曲过程中，笔者受益匪浅。

　　黄瑞云先生是著名作家（寓言、诗词、散文等领域皆有涉猎）、学者、教授、国学大师，作品有《历代抒情小赋选》《老子本原》《庄子本原》《论语本原》《孟子本原》《诗苑英华》《词苑英华》等，本本都是令人称赞的大作。弟子恭请赐序，以作为今后学习进步的榜样和动力。黄先生在百忙中欣然应允，万分感谢前辈的爱护、教诲和关怀！

　　感谢老师、同学和亲友给予的指导、鼓励和帮助！

　　感谢华中科技大学出版社饶静老师的友谊和帮助！

　　感谢我的妻子温春玲，结婚快46年了，她一直承担着大部分的家务，任劳任怨，支持我的学习和工作。我们一起齐心协力，历尽艰辛。感谢妻子和家人的大力支持！

<div style="text-align:right">2024年4月</div>